应用型本科艺术与设计专业"十二五"系列精品教材

设计概论

主　编 张　钰
副主编 韩文利　姜　丹　李　娜　杨珊珊
　　　　　芦明明　刘　婷　韩　梅

Sheji Gailun

华中科技大学出版社
http://www.hustp.com
中国·武汉

图书在版编目(CIP)数据

设计概论/张　钰　主编．—武汉：华中科技大学出版社，2013.9（2023.12重印）
ISBN 978-7-5609-8873-3

Ⅰ．设…　Ⅱ．张…　Ⅲ．艺术-设计-高等学校-教材　Ⅳ．J06

中国版本图书馆 CIP 数据核字(2013)第 081481 号

设计概论

张　钰　主编

策划编辑：袁　冲
责任编辑：华竞芳
封面设计：龙文装帧
责任校对：封力煊
责任监印：张正林
出版发行：华中科技大学出版社（中国·武汉）
　　　　　武昌喻家山　邮编：430074　电话：(027)81321915
录　排：华中科技大学惠友文印中心
印　刷：武汉市洪林印务有限公司
开　本：880mm×1230mm　1/16
印　张：6.75
字　数：227 千字
版　次：2023 年 12 月第 1 版第 4 次印刷
定　价：21.00 元

本书若有印装质量问题，请向出版社营销中心调换
全国免费服务热线：400-6679-118　竭诚为您服务
版权所有　侵权必究

前言

"设计概论"作为设计的一门专业基础课程,通过对设计的内涵、形态、界面、文化、创新、表达等基本问题及其发展态势的研究,结合鉴赏中外优秀设计艺术作品,讲授设计概论的系统理论。现代设计是一种世界语言,是人类交流的艺术信息符号。作为一种创造性的智力活动,现代设计是一种文化的展现。设计乃是人的一种天性,是人人皆有的一种内在潜力。在这个社会中,每一个人,只要其行动是意在改变现状,使之变得完美,其行动就是设计性的。在这个新的时代,传统正在不断地消失,所谓的后工业社会、跨国资本主义、消费社会、信息社会,等等,正在逐渐改变人们的消费模式:有计划的人为的商品废弃、服装时尚日益加快变换节奏、广告在生活中的大量渗透、电视和传播媒体在社会中前所未有的普及……设计正面临着新时代的挑战,面临着自身的革命,社会结构和技术领域的重大变革使人们的思维方式和实践方式发生了变化,设计将是科学与美学、技术与艺术、产业与文化在后工业文明背景下的高度融合。作为优秀的设计者,必须努力把握所处时代的美学特征、文化倾向,并努力理解整个人类和社会,才能熟练驾驭蕴含着丰富文化内容的艺术化处理方法。

人都是生活在一种特定的社会文化环境中,个人的成长过程是社会文化对人的潜移默化的教化过程,它表现为客观现实向人的意识的转化,即内化。此外,人又在某种特定社会文化的制约下,从事新的文化创造,把人的观念理想化于造物对象之中,成为人的本质力量的对象化,即外化。外化和内化的反馈机制促成了新的文化需求和生活方式的不断发展。可以说设计活动是人类通过文化对自然物的人工组合,而且总是以一定的文化形态为中介的,因此,设计必定表现为某种文化创造形态,而这是由有特定文化背景和进行设计活动的具有特殊文化素质的人所决定的。如果说,文化的本质在于创造,文化发展的机制在于价值的选择,而艺术设计活动作为一种智能文化创造形态则充分地显示了这一重要的本质特征。

现代设计教育在我国虽然起步较晚,但从 20 世纪 80 年代后半期开始,发展极为迅猛。其中最突出的表现莫过于各类院校纷纷开办设计专业,不断扩大招生规模。原因何在?一方面,设计艺术与社会经济、生活密切相关,能创造生产、生活之美。我国经济快速发展,自然对设计人才有巨大的需求量。另一方面,我国设计艺术起步晚,且长期处于一种模仿和经验型状态,人才积淀薄弱。目前,我国设计艺术教育的发展是跳跃式的、超常规的。从科学的发展观来说,这多少带有些盲目性和急功近利的色彩。我们如果不及时采取一些行之有效的措施的话,其所导致的弊端乃至恶果,在不久的将来会显露出来。如何采取积极措施,固然取决于国家高等教育的发展战略和宏观调控的政策与力度,但对于高等教育自身来说,当务之急是调整和把握设计艺术人才培养的目标、培养的方式和途径,努力使培养出来的人才符合社会的实际需要。要做到这一点,关键是在注重对学生个性张扬和创造性思维能力提升的宗旨之下,努力提高其艺术修养。

众所周知,艺术修养包括进步的世界观和审美理想、深厚的文化素养、丰富的生活积累、超常的艺术思维活动能力、精湛的艺术技巧和表现才能。这五个方面的知识能力和素养,对于高等艺术教育来说,在很大程度上取决于学生所接受的课程体系和课程教学内容。而与时下设计艺术教育发展近乎无序、师资队伍鱼目混珠的状况一样,设计艺术教育的课程体系

和教材建设令人担忧,全国设计艺术院校的教学内容与教学计划十分混乱。同样一门课程,在某一院校被当作必修课开设,但在另一院校,即便是选修课程中也往往见不到。即使是在开设了这门课程的院校,其内容也大相径庭,讲授内容基本上由任课教师个人而定。具体而言,如"设计概论",在一些院校中被作为专业基础课在大二时开设,而在相当多院校的设计专业中没有这门课程。又如"史论"课程,虽然基本上各院校都开设,但有的是必修课,有的是选修课,有的称之为"中外工艺美术史",有的称之为"中外美术史",有的则叫"中外艺术史",甚至还有叫"中外绘画史"的。单纯从其名称来看,就有如此大的分歧,其内容和开设的目的性也就难免有差异了。课程设置的目的性不明确,其结果,一方面,使学生对其知识重要性的认识不明确,造成学习时的不重视,甚至厌学现象发生;另一方面,也使得设计艺术专门人才的理论基础由前些年的欠缺到目前的贫乏愈益加剧,使相当多的毕业生虽然有一定的动手能力,但知其然而不知其所以然,缺少创新意识,只能停留在模仿阶段。

在包括设计艺术教育课程体系的改革尚未自上而下、自下而上进行的情况下,在高等教育尚未采取超前的大刀阔斧式的改革举措之下,通过教材的建设去使课程内容与社会实际需要相结合,做到与时俱进,去对课程体系中存在的问题进行调适,我们有理由认为这是行之有效的好方法。特别是在当前各种教材、教科书,甚至所谓的专著泛滥的情况下,这样做尤其必要,且具有承前启后的意义。正是鉴于此,华中科技大学武昌分校倡议,武汉大学出版社、华中科技大学出版社组织,武汉市多所院校设计艺术专业的专家、学者多次参与了关于湖北省独立学院教材编撰工作会议。

本教材的编撰汇集了众多一线教师的教学经验及智慧,这里特别感谢韩文利和芦明明老师(河南省黄淮学院动画学院,分别负责第四章设计批评、第一章设计理论的撰写工作),姜丹和杨珊珊老师(武汉东湖学院传媒与艺术设计学院,分别负责第五章设计产业、第三章设计师的撰写工作),李娜老师(湖北工业大学商贸学院艺术与传媒学院,负责导论 设计学研究范围及其现状的撰写工作),张钰老师(华中科技大学武昌分校艺术设计学院,负责第二章设计史的撰写工作),刘婷老师(武汉工程大学邮电与信息工程学院,负责协助主编统稿),以及韩梅老师(武汉工程大学艺术设计学院,负责资料收集、协调进度、协助主编统稿)的支持。结合武汉市独立学院的办学宗旨及特点,本教材在内容上力图突出三个特色:①鲜明的设计观——体现设计的现代特点和国际化趋势;②强烈的时代感——最新的理念、最新的内容、最新的资料和实例;③突出的实用性——体现设计专业的实用性特点,注重教学需要。编撰教材并不是一件容易的事,特别是在今天这样一个知识、技术更新神速的时代,要把本学科范围内最优秀的成果教给学生,并且要讲究科学性,更是困难重重。因此,本教材是否达到了预期的目标,我们自不敢说。我们真诚地希望本教材问世以后,能够给高等学校的设计艺术教育带来一丝清风,同时也热诚欢迎广大同仁和学生批评指正。

<div style="text-align:right">
编　者

2012 年 8 月 28 日
</div>

目录

导论　设计学研究范围及其现状　1
- 第一节　设计学研究的现状　3
- 第二节　设计学的研究范围　4
- 第三节　当代设计思潮概述　6

第一章　设计理论　17
- 第一节　设计的定义　18
- 第二节　设计的类型　19
- 第三节　设计的本质与特征　25
- 第四节　设计的功能与价值　26
- 第五节　设计的流程　28

第二章　设计史　33
- 第一节　中国设计史　34
- 第二节　外国设计史　42

第三章　设计师　53
- 第一节　设计师的素养　54
- 第二节　设计师的职责　58
- 第三节　设计师的能力　64

第四章　设计批评　67
- 第一节　设计批评的定义与类型　68
- 第二节　设计批评的主体与客体　70
- 第三节　设计批评的标准与方法　72
- 第四节　设计批评的功能与价值　76
- 第五节　设计批评的性质与作用　78

第五章　设计产业　81
- 第一节　设计产业的基本问题　82
- 第二节　设计产业的运作模式　84
- 第三节　设计教育与人才培养　86
- 第四节　设计产业的困境与抉择　89

《设计概论》参考套题　93

参考文献　99

导论

设计学研究范围及其现状

第一节　设计学研究的现状

第二节　设计学的研究范围

第三节　当代设计思潮概述

设计概论

● 内容提要

设计是一个大的概念。如果我们一定要追溯它的起源，那么，那些生活在远古的先人们，当他们或者他们当中的某一个人，用一块石头砸向另一块石头以便打造出具有某种功能的工具时，设计便诞生了。设计从工艺美术到现代设计经历了一系列的演变，各种设计理论也应运而生，如符号学理论、结构主义理论、解构主义理论、混沌理论等，这些理论从不同角度诠释了设计的意义和价值。

在学习时，应明确设计学研究的范围包括了设计理论、设计史、设计师、设计批评、设计产业这几个方面的内容。当代设计思潮旨在努力营造出一个情感化设计与个性化设计环境。直接的表现形式便是绿色设计循环再利用及零污染的设计理念。

● 知识点

（1）设计学研究的现状表现为符号学理论、结构主义理论、解构主义理论、混沌理论、信息技术这几个方面的内容。

（2）设计学的研究范围包括设计理论、设计史、设计师、设计批评、设计产业这几个方面的内容。

（3）绿色设计也称为生态设计、环境设计等，是20世纪80年代末出现的一股国际设计潮流。而人性化设计表现为一种商品设计由以人的共性为本向以人的个性为本的转化。

"设计"这个词在人们的日常生活中出现的频率很高，几乎已渗透到社会生活的方方面面，人们的衣、食、住、行无不充满设计的印痕。如包装设计、服装设计、美术设计、封面设计、平面设计（见图0-1、图0-2）、广告设计、机械设计、室内设计等。对于一个文明、健康的社会而言，设计日益成为社会生活中不可或缺的一部分，扮演着越来越重要的角色，可以说一切都离不开设计。随着人类文明的进步、文化的增长，设计已成为人类文明和文化的一部分，它是文明和文化的产物，在发展的过程中又创造着新文明和新文化。

图0-1 靳埭强平面设计

图0-2 靳埭强平面设计

第一节 设计学研究的现状

一、从工艺美术到设计艺术

广义的设计,是指人类有目的的创造性活动。在工业革命之前,即设计的手工艺时期,并不存在设计师这一社会角色,技术与艺术是紧密联系的,二者都由工匠来承担。当时的设计活动是融合在各行各业中的,因而手工艺活动本身就成为沟通技术与艺术、实用与审美的媒介,所谓的设计方法不过是经验、技艺、个人直觉与幻觉的综合。16世纪的欧洲,商业化和科学技术的发展,使设计与制造分离,出现了设计师行会。到了20世纪初,工业革命催生了一批新兴学科与职业,工业设计才开始从手工艺、艺术中独立出来,开始职业化、系统化、理论化地进行有目的的创造活动,并发展成为一门专门的学科,从而脱离了工艺美术的理论和职业范围,形成了适应现代科学技术发展的设计职业特征。设计在方法上也不再依靠经验与直觉,而开始与科学"联姻"。由于设计与制造业、科学技术融为一体,使设计成为现代社会的标志。

二、设计学的研究现状

1. 符号学

设计与符号关系密切。符号学是研究符号系统的学问,最早是20世纪初由瑞士语言学家索绪尔(Saussure)和美国哲学家、实用主义的创始人皮尔士(Pierce)提出的。前者着重于符号在社会生活中的意义以及与心理学的联系;后者着重于符号的逻辑意义以及与逻辑学的联系。大约从20世纪60年代开始,符号学才作为一门学问正式得以研究。现在符号学已经成为一门学科,其研究成果也已经渗透到其他诸多学科之中。

2. 结构主义理论

结构主义理论是一种社会学方法,其目的在于给人们提供理解人类思维活动的手段。最著名的结构主义倡导者是法国人类学家莱维·施特劳斯。对当代设计学产生重大影响的两位法国结构主义哲学家是米歇尔·福柯和罗兰·巴特。

罗兰·巴特的著作对设计师有着巨大的影响,他的《神话》一书享有近似传奇式的地位。该书收集了一系列关于大众物品的论文,这些论文涉及玩具、广告、汽车等,其中最著名的一篇是讨论雪铁龙DS型汽车(见图0-3)。罗兰·巴特认为,不应当从视觉设计的观点来看待大众文化,而应该认识到大众文化揭示了当代社会潜在的框架结构。

图0-3 雪铁龙DS5

3. 解构主义理论

解构主义理论于20世纪由法国哲学家雅克·德里达(Jacques Derrida)在关于语言学的研究中产生,是一种反对与超越西方传统形而上文化的思想理论。"解构",即反结构,其特点是反中心性、反二元对立与反权威性。解构主义的形式实质是对于结构主义的破坏和分解,作为一种设计风格其形成于20世纪80年代,始于建筑领域。从字义来看,解构主义所反对的是正统原则和正统标准,即现代主义、国际主义原则与标准。解构主义代表人物有弗兰克·盖里(Frank O. Gehry)和伯纳德·屈米(Bernard Tschumi)。弗兰克·盖里是美国著名的建筑大师。1991年设计的古根海姆博物馆(见图0-4)是典型的解构主义建筑的典型代表。弗兰克·盖里的设计把完整的现代主义、结构主义建筑整体破碎处理,然后重新组合,形成破碎的空间和形态。他的作品采用了解构主义哲学的基本原理,具有鲜明的个人特征。

4. 混沌学

"混沌"译自英文"chaos",原意是指无序和混乱的状态。这些表面上看起来无规律、不可预测的现象,实际上有它自己的规律,混沌学的任务就是寻求混沌现象中的规律,加以处理和应用。混沌学不是要把简单的事物弄得更复杂,而恰恰是为寻求复杂现象的简单根源,提出新的观点和方法。

20世纪80年代,将混沌学运用到设计领域成了一种时髦,反对将设计看作是单一和有次序的观点,主张设计师应当努力探求混沌的文化潮流。但是,对于设计史研究者而言,创造性的混沌不是一场设计运动,而是后现代主义所提出的多元主义理论的一个方面。如图0-5所示,采用混沌学的基本原理设计的"鸟巢"。

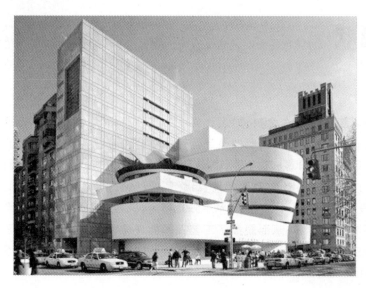

图 0-4 古根海姆博物馆

5. 信息技术

信息技术主要是指信息的获取、传递、处理等技术,它以微电子技术为基础,包括通信技术、自动化技术、微电子技术、光电子技术、光导技术、计算机技术和人工智能等。作为信息技术核心的微电子技术,它的发展首先引起了计算机技术的巨大变革。计算机技术和通信技术这两大领域的发展,已经改变了20世纪以来设计的过程和生产。如今,计算机广泛应用到设计领域,新的设计门类如计算机辅助设计、网页设计艺术、多媒体设计艺术,小的flash制作等不断涌现。

图 0-5 鸟巢多媒体制作效果

第二节 设计学的研究范围

设计学是研究设计现象及其规律、设计历史的演变过程、设计理论及其批评的科学。依据西方对美术学的划分方法来对设计学作研究方向的划分,一般把设计学划分为设计史、设计理论及设计批评三方面。换句话说,设计艺术学不仅要研究设计创作、设计鉴赏、设计活动等,也要研究设计的原理性理论和创造性理论,同时还要吸收历史研究的成果,如观念、设计风格的演进、创新与历史的对比等。由于设计艺术与人及社会相适应的特点,其研究还可延伸至设计文化史和中外设计比较等方面。

一、设计理论

传统上讲,设计理论一直为美术和建筑理论这些学科所包容,这是因为"设计"这一概念本身就是从美术与建筑实践中引申出来的。设计是三项艺术——建筑、绘画、雕塑的"父亲"。

在古代中国,与古代西方"设计"相似的概念是"经营"。在西方,一般以威廉·荷加斯的著作《美的分析》为最早的设计理论专著。现代意义上的设计理论是在19世纪问世的,而且一般都归为两种类型。第一种类型是

以1837年成立的设计学校为中心的设计教育理论研究,其中最重要的人物是琼斯和德雷瑟。作为一个功能注意者,琼斯的著作《装饰的基本原理》强调:任何适用于目的的形式都是美的,而勉强的形式既不适合也不美。德雷瑟是琼斯的学生,他强调研究过去的(包括伊斯兰的)古典的装饰形式,将几何方式引入自然形式形态装饰的研究。

第二种类型的设计理论是针对工业革命的影响作出的反响,其中最有影响力的人物是普金、拉斯金和莫里斯。普金深刻地感受到工业革命造成的问题及其对欧洲图案设计所造成的可悲的影响,在他的《尖顶建筑或基督教建筑的真正原理》中提倡复兴哥特风格,反对在墙壁和地板装饰中使用三度空间表现法,推崇平面图案,要求装饰与功能一致。对于工业革命,拉斯金的批评更为激烈。他明晰地将手工制作的、无拘无束的、生机盎然的作品与机器生产的、无生气的精密物品对立起来,手工制作象征生命,而机器象征着死亡。拉斯金的信徒莫里斯企图通过工艺美术运动提高工艺的地位,用手工制作反对机器和工业化。这场运动的第一条原则是恢复材料的真实性。其次就是强调设计师关心社会,通过设计来改造社会。

20世纪初,现代运动的实践者们主要关注于艺术和建筑。包豪斯(魏玛包豪斯大学的简称)校长格罗皮乌斯的设计理论的复杂性构成了包豪斯独特的教学方式,使这种特有的教学方式成为后来培养设计师、解决工业设计问题的理论基础。第二次世界大战之中及之后,设计理论与商业管理及科学方法论的新理论相结合,设计研究和设计理论不断地从其他新兴学科中获得新的进展。20世纪90年代,设计理论多元发展,唯一共同的目标是将设计尽可能放在最为广阔的社会背景中去研究。

二、设计史

作为设计学研究方向之一的设计史是一个极为年轻的课题,尽管设计的历史同人类的历史一样久远,可是关于设计史的研究还是近几十年才开始的事情。直到目前为止,设计史仍被视为与美术史、建筑史有着最为密切的联系。这一方面是因为许多美术家和建筑师同时又充当设计师的角色,以及美术与建筑领域给设计史的研究提供了丰富的文字和图像材料;另一方面是因为目前的设计史家通常又是美术史家和建筑史家。1977年,英国成立了设计史协会(Design History Society),这标志着设计史正式从装饰艺术史或应用美术史中独立出来而成为一门新的学科,大学里美术史系也将设计史作为单独的一门课程向学生们提供。

由于设计史与美术史的这种至为重要的关系,我们不可能不以美术史研究的基础作为设计史研究的基础。就美术史研究的基础而言,我们应当注意到19世纪的两位巨人——森珀和阿洛伊斯·里格尔,正是这两位大师在美术史领域卓有成就的研究,给20世纪的学者最终将设计史从美术史中分离出来奠定了坚实的基础。

20世纪最有影响力的西方设计史家是佩夫斯纳和吉迪恩,他们同时又是极有贡献的美术史家和建筑史家。佩夫斯纳通过其1936年出版的《现代设计的先锋》开创了设计史研究的先河,更重要的是,他通过这部著作在公众心目中创造了有关设计史的概念,进而影响了公众对于设计的趣味和观念。吉迪恩关于"无名的技术史"的研究,将更为广阔的文化研究方法引入设计史的研究。

三、设计师

设计师,顾名思义是指从事设计事务之人,通常是在某个特定的专门领域从事创造或提供创意,将艺术与商业结合在一起的人。这些人通常是利用绘画或其他各种以视觉传达的方式来表现他们的工作或作品,涉及建筑设计、艺术设计、平面设计、展览设计、工业设计等领域。现代汉语中的"设计师",是由英文的"designer"翻译而来。

设计以满足人们的物质和精神文化需求为目的,设计作品的各个层面对受众产生的影响和作用必然受到设计师和受众双方的重视,社会对于设计的评价最终决定了设计是否成功,同时也推动设计的进一步发展。因此,受众要运用设计来破译设计信息并指导消费和审美行为,设计师更要自觉地运用设计批评的标准、理论和语境来指导自己的设计创作。

四、设计批评

设计批评又称为设计评论,是设计学和设计美学的重要组成部分之一。从历史发展来看,可以说自从有设计就有设计批评。就单个设计活动来说,从创意到生产、消费的整个过程中,始终存在着设计批评。设计批评是设计活动中非常重要的组成部分,是现代设计活动和设计理论研究中的一个重要环节,是对具体的设计作品、设计思潮及设计运动等进行的判断和评价。

设计批评能帮助我们清晰地洞察日趋复杂和更具挑战性的设计现实,能使我们理解那些著名设计师的伟大作品的内涵。设计批评能够明辨任何一个时期内充斥市场的新的、尚未定论的任何一类设计作品,如建筑物、产品设计、平面设计等。设计批评能把我们带到设计世界的前沿,使我们探明:究竟是什么原因使当今重要的、富有进取型的艺术设计成为时尚。设计批评能赋予我们深刻的洞察力、分析力、判断力,提升中国人的生存质量和大众的审美趣味。设计批评能加速某种设计思想的衰退,也能促成某些萌芽状态的设计思想的形成与成熟。设计批评能促进设计行业的发展,也能促进人类生活方式的完善。设计批评可以丰富设计理论,可以完善设计教育。

五、设计产业

设计产业主要包括平面设计、环境艺术设计、工业设计、服装设计、广告设计、戏剧美术设计、建筑设计。这七类基本包括了主要的设计行业。

平面设计主要包括封面设计、包装设计、壁饰、插图设计、招贴海报、标志设计、文字设计、陶艺设计。只要是平面上的设计,都是平面设计。

环境艺术设计主要包括室内设计、公共场所设计、展示设计。只要是规划一个区域的具体样子的设计都是环境艺术设计,如公园设计、地铁站设计等。

工业设计主要包括产品造型设计、产品功能设计。如汽车造型设计。

戏剧美术设计主要包括舞台灯光设计、舞台设计、影视美术设计等。

服装设计主要包括服装设计、人物化妆、发型设计等。

广告设计主要包括图片广告设计、文字广告设计、表演广告设计、解说词广告设计、综合性广告设计等。

建筑设计主要包括建筑空间环境的组合设计、建筑空间环境的构造设计等。

第三节 当代设计思潮概述

一、绿色设计

绿色设计(green design)也称为生态设计(ecological design)、环境设计(design for environment)等,是20世纪80年代末出现的一股国际设计潮流。绿色设计是指在产品及其寿命周期全过程的设计中,要充分考虑对资源和环境的影响,在充分考虑产品的功能、质量、开发周期和成本的同时,更要优化各种相关因素,使产品及其制造过程中对环境的总体负面影响减到最小,使产品的各项指标符合绿色环保的要求。其基本思想是:在设计阶段就将环境因素和预防污染的措施纳入产品设计之中,将环境性能作为产品的设计目标和出发点,力求使产品对环境的负面影响为最小。对工业设计而言,绿色设计的核心是"3R",即 reduce、recycle、reuse。"3R"的宗旨是设计不仅要减少物质和能源的消耗,减少有害物质的排放,而且要使产品及零部件能够方便的分类回收并再生循环或重新利用。绿色设计反映了人们对于现代科技文化所引起的环境及生态破坏的反思,同时也体现了设计师的道德和社会责任心的回归。

1. 绿色设计产生的原因

资源问题、环境问题、人口问题是当今人类社会面临的三大主要问题,特别是环境问题正对人类社会生存

与发展造成严重的威胁。随着全球环境的日益恶化，人们越来越重视对环境问题的研究。近年来的研究和实践使人们认识到：环境问题绝不是孤立存在的，它和资源问题、人口问题有着根本性的内在联系。其中，资源问题不仅涉及人类世界有限资源的合理利用，而且它又是环境问题的主要根源。

设计师 Matthew Malone 设计的风琴帐篷（见图 0-6），在原材料选择上采用了聚丙烯，这样帐篷内不会充斥着有害气体，并且，当不能再使用时可全部回收再利用。

工业设计为人类创造了现代的生活方式和生活环境的同时，也加速了资源、能源的消耗，并对地球的生态平衡造成了极大的破坏。特别是工业设计的过度商业化，使设计成了鼓励人们无节制的消费的重要介质。第二次世界大战之后，美国商业性设计派所提出的"有计划的商品废止制"（即在设计中有意识地使产品在几年时间里老化而报废，从而推出新的式样）就是这种现象的极端

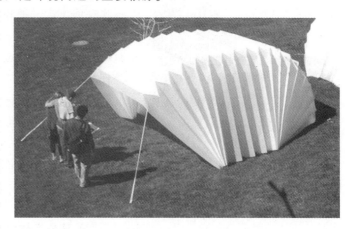

图 0-6　Matthew Malone 设计的风琴帐篷

表现。其目的是促使消费者追随新的潮流，放弃老的式样，促进市场销售额上升。这是"设计样式追随销售"的一种体现，它的特征主要表现在三个方面：一是功能性废止；二是款式性废止；三是质量性废止。广告设计和工业设计进而成为鼓吹人们消费的罪魁祸首。正是在这种背景下，设计师们不得不重新思考工业设计师的职责和作用，绿色设计也就应运而生了。

到了 20 世纪 90 年代，为了寻求从根本上解决制造业环境污染的有效方法，随着全球性产业结构的调整和人类对客观世界认识的日益深化，在全球掀起了一股"绿色消费浪潮"。

对绿色设计产生直接影响的是 20 世纪 60 年代美国设计理论家维克多·巴巴纳克（Victor Papanek）。在他命名为《为真实世界而设计》(Design for The Real World) 一书中，他号召设计师将目光从眼前"美学表现"和"顾客满意"等狭义的设计语言中转开，投向更为广阔的社会及伦理价值。他终其一生倡导的有限资源论为后来掀起的"绿色设计运动"提供了理论基础。在维克多的影响下，许多设计师开始重新思考工业设计的职责与作用，加之 20 世纪 70 年代能源危机爆发，最终在 20 世纪 80 年代末兴起了一股绿色设计的国际设计潮流，绿色设计得到了越来越多的人的关注和认同。设计产品的环境属性被史无前例地提高到了一个重要地位。维克多认为，设计的最大作用并不是创造商业价值，也不是在包装及风格方面的竞争，而是一种适当的社会变革过程中的元素。他强调，设计应认真考虑有限的地球资源的使用问题，并为保护地球环境服务。在这股绿色设计的国际设计浪潮中，设计师们更多地以冷静、理性的思辨态度来反省一个世纪以来工业设计的历史进程，展望新世纪的发展方向，而不只是追求形式上的创新。

2. 绿色设计主要内容

绿色设计的主要内容包括：产品设计的材料选择与管理、产品的可回收性设计、产品的可拆卸性设计。产品设计的材料选择与管理包括两个方面：一方面，不能把含有有害成分的材料与无害成分的材料混放在一起；另一方面，对于达到寿命周期的产品，有用部分要充分回收利用，不可用部分要用一定的工艺方法进行处理，使其对环境的影响降到最低。产品的可回收性设计是指设计师要综合考虑材料的回收可能性、回收价值的大小、回收的处理方法等。产品的可拆卸性设计是指设计师要使所设计的产品的结构易于拆卸，维护方便，并在产品报废后能够重新回收利用。

在绿色设计中要从产品材料的选择、产品生产和加工流程的确定、产品包装材料的选定，直到产品运输等都要考虑资源的消耗和对环境的影响，以寻找和采用尽可能合理和优化的结构和方案，使得资源消耗和对环境的负面影响降到最低。

图0-7 Cohda设计的RD4s椅子

由Cohda设计的RD4s椅子(见图0-7)有着独特的、雕塑般的外形。该设计是基于一种创新的生产方法URE(未冷却再循环挤压法),将家用塑料垃圾溶化后直接挤到模具上形成的。这是一种实践技术,一次只能生产一把独特的椅子。整个程序具有高效节能性,因为跳过了再循环过程中的一个阶段。废弃塑料没有先被制成片状材料,而是只花一个步骤就变成了椅子。RD4s椅子重量虽轻,却很坚固,适合户外使用。

绿色设计不是一个单一的结构与孤立的艺术现象,而是多学科彼此交融嫁接交叉所形成的一种设计理念。这一设计理念包罗万象。其具体特征如下。

(1) 生态设计必须采用生态材料,即其用材不能对人体和环境造成任何危害,做到无毒害、无污染、无放射性、无噪音,从而有利于环境保护和人体健康。

(2) 其生产材料应尽可能采用天然材料。

(3) 采用低能耗制造工艺和无污染环境的生产技术。

(4) 在产品配制和生产过程中,不得使用甲醛、卤化物溶剂和芳香族碳氢化合物,产品中不得含有汞及其化合物的颜料或添加剂。

(5) 产品的设计是以改善生态环境、提高生活质量为目标,即产品不仅不损害人体健康,而应有益于人体健康,产品具有多功能化,如抗菌、除臭、隔热、阻燃、调温、调湿、消磁、无放射线、抗静电等。

(6) 产品可循环利用,或回收利用时无污染环境的废弃物产生。

(7) 在可能的情况下选用废弃的材料,如拆卸下来的木材、五金等,以减轻垃圾填埋的压力。

(8) 避免使用会产生破坏臭氧层的化学物质的机构设备和绝缘材料。

(9) 购买本地生产的材料,体现设计的乡土观念。避免使用会释放污染物的材料。

(10) 最大限度地使用可再生材料,最低限度地使用不可再生材料。

(11) 将产品的包装减少到最低限度。

3. 绿色设计的方法

1) 绿色材料的选择

绿色设计的第一步是材料选择。绿色材料是指在满足一般功能要求的前提下,具有良好的环境兼容性的材料。绿色材料在制备、使用及用后处置等生命周期的各个阶段,具有最大的资源利用率和最小的负面环境影响。选择可再生材料及回收材料,并且尽量选用低能耗、少污染的材料,环境兼容性好也是绿色材料需要注意的地方,有毒、有害和有辐射性的材料必须避免,所用材料应易于再利用、回收、再制造或易于降解。为了便于产品的有效回收,还应该尽量减少产品中的材料种类,还必须考虑材料之间的相容性。材料之间的相容性好,意味着这些材料可一起回收,能大大减少拆卸分类的工作量。

除了材料的选择外,设计中还要应用到人机工程学的原理,让使用者感到舒适、方便、心情愉快,无压抑感,同时也要避免电磁辐射、噪音、有毒气体、有刺激性的气体和液体对人的危害,还要考虑到产品的环境性能设计,将环境性能作为设计目标是绿色设计区别于传统设计的主要特点之一。由于不同产品有不同的环境性能,设计时应根据产品特点、使用环境与要求等分别予以满足。加长产品的使用寿命也可以起到环保的作用,设计师在对产品功能和经济性进行分析的基础上,采用各种先进的设计理论和工具,使设计出的产品能满足当前和将来相当长一段时间内的市场需求。最大限度地减少产品过时也就减少了报废处理和过时产品的数量,当然也就节约了能源和资源,减轻了环境的压力。

2) 模块化设计

除了在使用中需要考虑到绿色设计,还要关注产品在使用之外的问题。可拆卸性设计也是需要考虑的问题,产品在设计时应该充分考虑到产品报废后较多的零部件拆卸的方便性,便于回收与再利用,从而达到节省成本、减少污染、保护环境的目的,这将作为产品性能和结构设计的一项重要评价指标。现在许多产品已经注意到了这些问题,譬如现在不少电子产品都开始采用简单结构和外形,减少零部件种类,采用易于拆卸或破坏的连接方法,减少拆卸部位的紧固件数量,尽量避免零件表面的二次加工,减少产品中所用材料的种类并在模具上模压出材料的代号标志等,这些都是绿色设计取得的成绩。

在设计初期,还要考虑到该产品报废后回收和再利用的问题。广泛采用标准化、模块化的零部件有利于报废时的回收利用。产品报废后容易拆卸和分解,并可以加以回收或再生将是21世纪绿色工业产品的一项重要指标。业内人士指出,资源回收和再利用是回收设计的主要目标,其途径一般有两种,即原材料的再循环和零部件的再利用。鉴于材料再循环的困难和高昂的成本,目前较为合理的资源回收方式是零部件的再利用。

在对一定范围内的不同功能或相同功能不同性能、不同规格的产品进行功能分析的基础上,划分并设计出一系列功能模块,通过模块的选择和组合可以构成不同的产品,满足不同的需求。模块化设计可以很好地解决产品品种规格、产品设计制造周期和生产成本之间的矛盾,也可促进产品的更新换代,还可以提高产品的质量,还有利于产品废弃后的拆卸、回收,为增强产品的竞争力提供必要条件。

3) 循环设计

循环设计即是回收设计(design for recovering & recycling),就是实现广义回收所采用的手段或方法,即在进行产品设计时,充分考虑产品零部件及材料的回收的可能性、回收价值的大小、回收处理方法、回收处理结构工艺性等与回收有关的一系列问题,以达到零部件及材料资源和能源的充分有效利用,以及环境污染最小的一种设计的思想和方法。

除此之外,还有组合设计、可拆卸设计、绿色包装设计等,其基本内涵也是大致如上所述。

尽管绿色设计并不十分注意美学表现或狭义的设计语言,但绿色设计强调尽量减少无谓的材料消耗,重视再生材料使用的原则在产品的外观上也有所体现。在绿色设计中"小就是美"、"少就是多"具有了新的含义。从20世纪80年代开始,一种追求极端简单的设计流派兴起,将产品的造型化简到极致,这就是所谓的减约主义。法国著名设计师菲利普·斯塔克是减约主义的代表人物。菲利普是一位全才,设计领域涉及建筑设计、室内设计、电器产品设计、家具设计等。他的家具设计异常简洁,基本上将造型简化到了最单纯但又十分典雅的形态,从视觉上和材料的使用上都体现了少就是多的原则。

菲利普设计的橙汁器就是属于这个类别的作品中比较典型的一个。这个橙汁器的英文名称叫做"The Juicy Salif"(见图0-8),是菲利普1990年为阿列西公司设计的,当时估计也就是设计一款简单明确的榨橙汁的工具而已,三腿鼎立、顶部有螺旋槽,切开橙子,将半个橙子压在顶上拧,橙汁就顺着顶部螺旋槽流到下面的玻璃杯里了,这个设计的概念,有点像中国古代的爵、鼎,就是顶部是实心的一个螺旋槽纺锤形状,远看好像一只大的不锈钢蜘蛛一样。没有想到的是这个产品一出来,轰动了时尚界,价格不算贵,却极其受人追捧,成为流行文化的一个膜拜物。

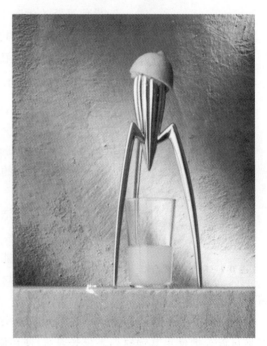

图0-8 菲利普设计的橙汁器

4) 注重生态平衡

生存的环境日益恶化,可利用的资源日趋枯竭,经济的进一步发展受到了严重制约,这些问题直接影响到人类文明的繁衍,令人类再也无法忽视。为此人们不得不改变传统的生产模式,实行可持续发展模式,即合理

地利用资源,最大限度地减少对环境的破坏和污染,使人类和环境协调发展。节能降耗的设计,减少能源需求,可以通过减少实际应用能源消耗和减少待机能源消耗来实现。设计师需要合理地设计产品结构、功能、工艺或利用新技术、新理论,使产品在使用过程中消耗能量最少、能量损失最少。因此,在产品的设计阶段,对其使用过程中造成的能源消耗问题应给予足够的重视。

美国能源部估计,美国每年要为待机的电视机和录像机支付约10亿美元的电费。待机功耗已经引起了社会的广泛重视。节能降耗成为人们关注的热点之一,现在,越来越多的人都在关注产品使用过程中所消耗的资源及其给环境带来的负担。为此,2006年7月1日,欧盟立法制定的《关于限制在电气电子设备中使用某些有害成分的指令》正式生效,对全球的电子制造厂商进行约束。

此外,交通工具的绿色设计也备受设计师的关注。在不少地区,交通工具成为空气和噪声污染的主要来源,并且消耗了大量宝贵的能源和资源。减少污染排放是汽车绿色设计最主要的问题。以技术而言,减少尾气污染的方法主要有两个方面:一是提高效率从而减少排污量;二是采用新的清洁能源。不少工业设计师在这方面进行了积极的探索,在努力解决环境问题的同时,也创造了新颖、独特的产品形象。绿色设计不仅成了企业塑造完美企业形象的一种公关策略,也迎合了消费者日益增强的环保意识。

5) 注重产品功能

芬兰设计大师卡伊·弗兰克说:"我不愿意为外形而设计,我更愿意探究餐具的基本功能——用来做什么?我的设计理念与其说是设计,不如说是基本想法。"这种注重产品功能,以"为大众提供人人都觉得好"的设计宗旨正是绿色设计与艺术的完美体现。芬兰的设计领域中最经典的作品——白瓷餐具系列体现了北欧设计哲学的精髓:好的设计就是没有设计。看似不起眼的餐具,却是最以人为本的设计。

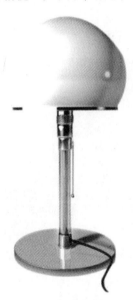

图 0-9　MT8 金属台灯

造型简洁,没有多余装饰的现代设计产品不仅适宜于大批量生产,而且大大降低了生产成本,使多数人能够承担。现代主义的设计经典——MT8金属台灯(见图0-9)是包豪斯的代表作之一。这个台灯充分利用了材料的特性:乳白的透明玻璃灯罩,金属质地的支架,同时其几何造型零部件十分适用于大批量工业生产。这个现代主义风格的经典作品在市场上很畅销,直到今天依然在生产。

4. 绿色设计的未来

从某些角度看,绿色设计不能被看作是一种风格的表现。成功的绿色设计的产品来自于设计师对环境问题的高度关注,并在设计和开发过程中灵活运用设计师及相关组织的经验、知识、创造性结晶。目前大致有以下几种设计主题和发展趋势。

(1) 使用天然的材料,以未经加工的形式在家具产品、建筑材料和织物中得到体现和运用。

(2) 怀旧的简洁的风格,精心融入高科技的因素,使用户感到产品是可亲的、温馨的。

(3) 实用且节能。

(4) 强调使用材料的经济性,摒弃无用的功能和纯装饰的样式,创造形象生动的造型,回归经典的简洁。

(5) 多种用途的产品设计,通过变化可以增加乐趣的设计,避免因厌烦而替换的需求;它能够升级、更新,通过尽可能少地使用其他材料来延长寿命;使用附加智能或可拆卸组件。

(6) 产品与服务的非物质化。

(7) 组合设计和循环设计。

历史是不断向前推进的,每时每刻都在更新着,因而绿色设计的相对性也就愈加明显。并且,由时代性引发出局限性,有局限性就有发展的必要性,固于成法,墨守成规,只能把绿色设计埋进历史的黄沙之中,成为陈迹。设计应跟随时代,每个时期的人眼中都有自己的设计,不断创造着自己的设计,改造着自己的设计,在承继

与欣赏设计的同时,又不断注入新的内容,使其发展。即使有着曲折与反复,但是绿色设计的意义仍是不断发展着,呈现出一种螺旋式的上升。真正的绿色设计已经不单单是设计本身,它已然上升到一种文化,提纯为一种精神,对于一个民族、一个社会乃至一切文化领域和文化现象都具有普遍的意义,是民族的,也是世界的。并且,真正的绿色设计是永远也不会过时的,它随着时代的发展而发展,并时刻感染着人们的生命,进而影响着人们的生活。

5. 绿色设计的意义

绿色设计在现代化的今天,不仅仅是一句时髦的口号,而且是切切实实关系到每一个人的切身利益的事。这对子孙后代、对整个人类社会的贡献和影响都将是不可估量的。清华大学美术学院工业设计系教授蔡军说,在中国现阶段是非常缺少绿色设计意识,这是一个新的问题。社会可持续发展的要求预示着绿色设计将成为21世纪工业设计的热点之一。为了减少环境问题,设计师要对产品进行环保性能的改进,要对环境问题和其影响有很好的了解,这就要对科学和技术有更多的了解,同时需要创造性、新思维和丰富的想象力。而目前工业设计的商业价值日益受到众多厂家的认同和重视,设计师在不少公司的研发部门被委以重任,这一切使得设计师有机会展示他们对环保问题处理的能力。

绿色设计源于人们对现代技术文化所引起的环境及生态破坏的反思,体现了设计师的道德和社会责任心的回归。绿色设计给工业设计带来了更多的挑战,也带来了更多的机会。一场"绿色革命"已经来到,在环保成为世界发展趋势的情况下,绿色设计正起着前所未有的重要作用。

二、人性化设计

人性化设计是指在设计过程中,根据人的行为习惯、人体的生理结构、人的心理状况、人的思维方式等,在原有设计的基本功能和性能的基础上,对建筑和产品进行优化,使人们使用起来非常方便、舒适。人性化设计是在设计中对人的心理、生理需求的尊重和满足,是设计中的人文关怀,是对人性的尊重。

1. 人性化设计的特点

设计师通过对设计形式和功能等方面的人性化因素的注入,赋予设计物以人性化的品格,使其具有情感、个性、情趣和生命。设计人性化的表达方式就在于以有形的物质态去反映和承载无形的精神态。设计人性化的表达方式有如下几种。

(1) 通过设计的形式要素(如造型、色彩、装饰、材料等)的变化,引发人积极的情感体验和心理感受。

(2) 通过对设计物功能的开发和挖掘,在日臻完善的功能中渗透人类伦理道德的优秀思想,如平等、正直、关爱等,使人感到亲切温馨,让人感受到人道主义真情。

(3) 借助于语言词汇的妙用,给设计物品一个恰到好处的命名。

2. 人性化设计的表现

1) 人性化和个性化的统一

在现代经济高速发展的今天,人们的需要也更加个性化,人们已不再满足于产品的功能需求,他们开始注重个人情趣和爱好,因此,追求时尚和展现个性的心理左右着他们对产品的选择。消费者的需求呈多样化,单调的设计风格难以维系不同层次的商品需求,商品设计由以人的共性为本向以人的个性为本转化。个性化设计已成为设计师关注的目标之一。这在产品上也逐渐得到体现,如型号众多的手机为用户提供了各色的外套和金属外壳,用户可以根据个人的爱好选用。海尔公司甚至推出"按需设计、按需生产"的口号,根据不同的消费群体的需求对每个产品进行定向设计。这种个性化的取向暗示着人对共性需求不再是设计的核心,个人或小团体的需求已成为设计师主要的考虑因素之一。共性设计逐渐淡化,个性设计得到重视,这也正是以人为本设计理念的真正体现。

2) 人性化和人文精神的统一

随着社会的不断向前发展,人们的生活节奏不断加快,作为个体的人的独立性越来越强,人们不仅需要丰

富多彩的物质享受,而且需要温馨体贴的精神抚慰,尤其是在竞争激烈的信息化时代,工作变得更加繁忙和紧张,人们渴望以之相伴的办公和家居用品更具有人情味,能缓解身心的疲惫和放松自己,使家能有像在大自然中的感觉。中国自古以来重视人自身的精神活动与人生状态的体验,强调人文精神的贯彻。中国一直很重视儒学精神,儒家、道家都主张天人合一的观念,认为自然与人本来就是不可分离的统一体,世界是与人的本性、人的生命活动、人的生存方式休戚相关、相互交融的,应该更多地追求和体验人与自然契合无间的一种人生境界和精神状态,关心人生、人事,重视内在精神境界。这种文化下,产品使用者的精神渴求,使以人为本的设计上升到对人的精神关怀。国外一些知名企业的一些最新设计明显体现了人性化的设计理念,如夏普公司设计的液晶显示器冰箱,可以记录30种食品的保质期、在食品到期的前一天提醒用户,其配制的录音装置还可以在人离家前给家人留言,还能通知主人更换冰室用水,这些体贴入微的设计让用户备感人性的关怀。还有电脑的变化,手写输入补充了键盘输入的不足,电脑语言识别系统使人机对话成为可能,使电脑这种高科技产品变得如此"平易近人",这种对消费者心理和情感的关怀是对人性的关怀的具体体现,也正是对以人为本设计理念的肯定与完善。

3）人性化和生态环境的融合

很难想象,一个没有道德责任感和社会责任感的设计师的作品在生活中被广为应用所产生的后果,因为设计不当的工业产品可能具有潜在的危险,包括对人体的损害、对环境的污染及对资源的浪费等。这就要求设计师在产品设计时应力求造型简洁,尽量简化产品结构;零件、部件可拆卸、更替;减少材料的使用量和材料的种类,特别是尽可能少用和不用稀有材料及有毒、有害材料;尽量使用可回收材料,增加材料循环率,用高科技合成材料代替天然材料;最大限度降低各种消耗,等等。

4）人性化和对社会弱势群体的关注

设计的人性化要求设计师更多地关注社会中的弱势群体,如残疾人、老年人、妇女及儿童。设计师只有用心去关注人,关注人性,才能以饱含人道主义精神的设计去打动人。如由设计师文森特·哈雷设计的残疾人专用的电脑操作器,方便了手不方便的残疾人,其灵巧的造型、安详的色彩和适合口型变化的形式,为手不方便的残疾人打通了一条能和正常人一样享受新时代文明成果的途径,是对人性平等正直思想的高扬。德国设计师设计的盲人阅读器小巧轻便,可随手拿着在报纸上进行扫描、阅读和储存,使盲人也能与正常人一样阅读报纸。

3. 人性化设计的意义

设计人性化要求的出现是多种因素综合作用的结果,有社会的、个体的原因,也有设计本身的原因。人性化产品设计是社会经济和人类发展的必然结果,是人类需要阶梯化上升的内在要求。设计的目的在于满足人自身的生理和心理需求,因而需求成为设计的原动力。需求不断推动设计向前发展,影响和制约产品设计的内容和方式。美国行为科学家马斯洛提出的需要层次论,揭示了设计人性化的实质。马斯洛将人类需要从低到高分成五个层次,即生理需要、安全需要、社会需要（归属与爱）、尊重需要和自我实现需要。马斯洛认为上述需要的五个层次是逐级上升的,当下级的需要获得相对满足以后,上一级需要才会产生,再要求得到满足。人类设计由简单实用到除实用之外蕴含有各种精神文化因素的人性化走向正是这种需要层次逐级上升的反映。产品设计在满足人类高级的精神需要,以及协调、平衡情感方面的作用是毋庸置疑的。因而设计的人性化因素的注入,绝不是设计师的心血来潮,而是人类需要的自身特点对设计的内在要求。

4. 人性化设计的具体实施

产品的人性化设计在很大程度上取决于设计师。设计师通过对设计形式和功能等方面的人性化因素的注入,赋予设计物以人性化的品格,使其具有情感、个性、情趣和生命,最终达到产品人性化设计的目的。一个产品设计的几个主要要素就是产品的形式、功能、名称等,而人性化正是在这几个方面体现出来的。

产品的任何一种特征或含义都必须通过产品本身来体现,而要体现产品的人性化,就得从产品的形式要素上着手,分析产品的各种形式要素。通过设计的形式要素——造型、色彩、装饰、材料等的变化来实现产品的人性化设计。图0-10呈现的是一个双层微笑果盘,中空的果盘加上一个开口,内层放坚果,外层放果皮,再配以鲜

艳的色彩,更显得人性化。

1) 产品造型的人性化设计

造型设计中的造型要素是人们对设计关注点中最重要的一方面,设计的本质和特性必须通过一定的造型而得以明确化、具体化、实体化。以往人们称设计为"造型设计",虽然不是很科学和规范,但多少说明造型在设计中的重要性和引人注目之处。在产品语意学中,造型成了重要的象征符号。芬兰人阿尔瓦·阿尔托是20世纪最伟大的建筑大师和设计师。他在1928年设计的扶手椅(见图0-11)利用薄而坚硬但又遇热可弯成型的胶合板及弯木制成,既优美又毫不牺牲舒适性。简洁实用的设计既满足了现代化生产的要求,又延续了传统手工艺精致的特点。实际上,斯堪的纳维亚的功能主义在阿尔托的作品中表现得最为典型,他所爱好的有机材料不仅使他的作品具有一种温馨的人文情怀,而且也有助于降低成本,因为木材在芬兰是丰富又廉价的。

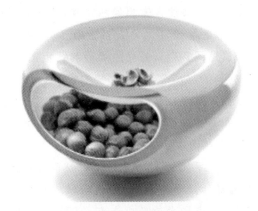

图 0-10　双层微笑果盘

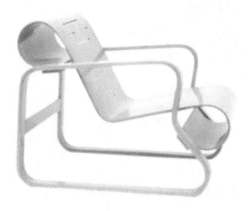

图 0-11　阿尔托的扶手椅

这个由模拟人的平衡弹簧操纵、屈伸自如的台灯(见图0-12)是一位名叫 George Carwardine 的设计师在1932年设计的。到今天,这款经典台灯已经被几代灯具设计师所借鉴,它的功效性和设计上所具有的永恒的现代美感在70多年的生产和使用中得到了最好的证明。

2) 产品色彩的人性化设计

在设计中色彩必须借助和依附于造型才能存在,必须通过形状的体现才具有具体的意义。但色彩一经与具体的形相结合,便具有极强的感情色彩和表现特征,具有强大的精神影响力。针对不同的消费群体和不同的使用场合,颜色的选择非常的重要。如婴儿用的座椅和小学生做功课用的椅子的颜色可以丰富一点,这比较适合他们的心理和成长需要。如"干燥椅"的结构很简单,但是给人一种十分新颖的感觉,原因是其采用了多种色彩的苯胺或油漆自然上色,或是进行抛光处理,色彩非常的丰富、十分的大胆和有创意,因此"干燥椅"取得了料想不到的效果,关键因素是其色彩和普通椅子不一样,十分适合那些追求个性化的消费者的需求。

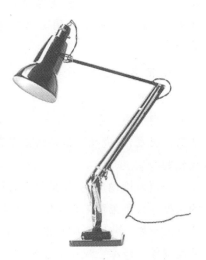

图 0-12　角架平衡式台灯

3) 产品材料的人性化设计

产品材料的人性化设计对于当今绿色设计和环保设计具有十分重要的意义。选择可以循环利用和便于加工处理的材料于产品设计是十分重要的,因为人类的资源越来越缺乏,因此要合理利用有限的资源,在设计、选择材料时要节约。设计师可在以下几个方面实施产品材料的人性化设计。

首先,设计能改善的产品。其次,设计可再生利用材料的产品,因为重新生产一种材料所需要的能源总是要比再生利用材料所需要的能源要多。再次,采用低能耗生产的材料。最后,选择一种经典、永恒的外观设计,或者通过改换少数关键部件可以方便地更新造型风格,从而延长产品的相对使用寿命,达到节省的目的。

4)产品功能的人性化设计

好的功能对于一个成功的产品设计来说十分的重要。人们之所以有对产品的需求,主要是要获得其使用价值——功能。如何使设计的产品的功能更加方便人们的生活,更多、更新考虑到人们的新的需求,是未来产品设计的一个重要的出发点。一句话,未来的产品的功能设计要具备人性化。如送饭或送药品的小车,在它的轮子上设计一个刹车装置,这样就不怕碰撞而使车子打滑伤害到路人。又如超级市场的购物车架上的隔栏,有小孩的购物者在购物时可以将小孩放在里面,从而使购物更方便和轻松。

5)产品名称的人性化设计

图 0-13　索特萨斯设计的便携式打字机

如同写文章一样,一个绝妙的题目能给读者无尽的想象,给主题以无言的深化。一种好的设计有时亦需要好的名字来点化,诱使人去想象和体味,让人心领神会而怦然心动。意大利设计大师索特萨斯1969年设计的便携式打字机(见图0-13),外壳为鲜艳的红色塑料,小巧玲珑而有着特有的雕塑感,其人性化的设计风格令消费者青睐有加,而其浪漫且富有诗意的名字——"情人节的礼物"更是令人情意顿生,怜爱不已。1992年,意大利年轻的设计师马西姆·罗萨·和尼设计了一个带扶手的沙发椅,虽然柔软舒适,造型却非常普通。然而设计师对这一设计的命名却让其名声大噪,身价倍增。他把这一作品命名为"妈妈"(产品设计杂志上有介绍),意味着这一沙发能提供给人以保护感、温暖感和舒适感,就像躺在妈妈怀里一样。设计师在展示其设计的实用功能的同时,还给我们提供了许多实用之外的东西,带给我们许多思考和梦想,其给人的心灵震撼和情感体验是不言而喻的。

5. 情感化设计与个性化设计

设计的目的是满足人的需求,而不是产品本身,而现代人的消费观念已经不是以前那种仅仅满足于获得产品的使用价值。在产品设计中实施情感化设计,就是把产品设计的起点定位于当今的中国人身上,从他们的生活形态出发,研究尽可能符合消费者情感需求条件,设计出无论是在技术上还是情感、风格上都合理、丰富与多元化的产品。

所谓人性化产品,就是包含人机工程的产品,只要是人所使用的产品,都应在人机工程方面加以考虑,产品的造型与人机工程无疑是结合在一起的。我们可以将产品的人性化描述为:以心理为圆心、生理为半径,用以建立人与物(产品)之间和谐关系的方式,最大限度地挖掘人的潜能,综合平衡地使用人的机能,保护人体健康,从而提高生产率。仅从工业设计这一范畴来看,大至宇航系统、城市规划、建筑设施、自动化工厂、机械设备及交通工具,小至家具、服装、文具及盆、杯、碗筷之类为生产与生活所创造之物,在设计和制造时都必须把人的因素作为一个重要的条件来考虑。若将产品类别区分为专业用品和一般性用品的话,专业用品在人机工程上则会有更多的考虑,它比较偏重于生理学的层面;而一般性产品则必须兼顾心理层面的问题,需要更多地符合美学及潮流的设计,也就是应以产品人性化的需求为主。

就像苹果手机(见图0-14)、Swatch手表(见图0-15)这样的产品,在人们心目中它们不仅仅是高质量的象征,更是一种个性、时尚、品位的象征(也是昂贵的象征)。苹果已经在反思水平上树立起了自己的良好的品牌,购买苹果的产品不仅仅是功能和设计上的选择,也是个人心理上的满足。也许很多时候消费者觉得它不好用,但是人们还是会觉得用它比用其他产品要好。

图 0-14　苹果手机

图 0-15　Swatch 手表

(1) 人们为什么要把设计与审美相结合，这种结合是否能提高作品的实用性与艺术性？
(2) 绿色设计与人性化设计对当代设计思潮的影响是什么，其意义何在？

　　商业性设计，在丰富人们日常物质生活的同时却大大损害了人类的生存环境。认识到设计带来的负面影响，20世纪90年代在设计界提出了绿色设计理念，并把产品生命周期中对环境的影响大小作为评价优秀产品的一个重要标准。现代设计的目的可以体现在很多方面。现代设计对推动社会政治、经济、文化等方面的发展，都起着非常重要的作用。

　　自改革开放以来，我国进行了非常成功的经济建设和改革，由此也进入了消费社会，特别是随着生活水平逐渐提高，消费主义的特性表现得便更加强烈。消费社会的口号就是"你是世界上最重要的……所有的一切都以你的欲望为中心"。随着人们的消费期望越来越高，欲望越来越多，在当前人们的基本需求大多已得到满足的社会环境下，设计的目的不再仅仅是满足人类的生活所需。当然，目前世界各地都还有一部分人满足不了最基本的生活需求，设计既是"为人类的设计"就应该满足于每一个人，而不是其中的一部分甚至是一小部分。这就需要设计师充分认识到自身的社会职责，为被大部人所"遗忘"的那一小部分人作出自己无私的奉献，设计出能满足于他们的产品。

　　以改善生活、提高生活品质为设计的目的，可以阐释为满足基本需求而进行民生设计，当我们的基本需求得到满足之后，也可以充分明了我们所生存的环境应该如何进行改善。如果我们依旧把"满足人的需求"作为一切设计的目的，我们必然会犯很多不必要的错误，因此，应促使设计跟上经济的发展、社会的变迁。

第一章

设计理论

第一节　设计的定义

第二节　设计的类型

第三节　设计的本质与特征

第四节　设计的功能与价值

第五节　设计的流程

内容提要

"设计"来源于英语中的"design",是一个彻头彻尾的舶来词,而"design"这个词来源于拉丁语"designate",主要指"制图或计划"。《剑桥美国英语词典》中对"design"一词进行了如下解释:设计是创建一个计划或是一个对象或系统(如建筑蓝图、工程制图、业务流程图、电路图和缝纫样式图)建设的惯例。

我们可以以较广为人知的方式将设计分为视觉传达设计、产品设计、环境艺术设计、动画设计四大类型,分别阐述每种设计类型的基本概念、研究领域等信息。设计程序是设计的手段,不是目的,针对不同的设计对象,应选择不同的设计过程。

知识点

(1) 设计是否适应于用途的需要,还在于具备物质属性的物在使用过程中的功能发挥。

(2) 产品的认知功能就是产品的表达功能,从符号的标志到操作的指示、从形态要素的象征到信息传达意义、从功能目的到情感的注入,实际上就是通过产品语言告诉人们如何享用。认知功能首先体现在物的指示功能方面。

(3) 设计的审美表现应该与设计整体的功能目的相一致,也就是应该与实用功能、认知功能相统一,而并非互不相关。

传统上讲,设计理论一直为它的学科美术和建筑理论所包容,这是因为设计这一概念本身就是从美术与建筑实践中引申出来的理论总结。它主要包括:设计的定义、设计的类型、设计的本质与特征、设计的功能与价值、设计创作及制作流程等几个部分。

第一节 设计的定义

图1-1 家具设计

1974年版的《大不列颠百科全书》中对"设计"的解释为:强调为实现目的而进行的设想、计划和筹划,包括了物质生产和精神生产的各个方面。《牛津英语大辞典》中将"design"的含义大致分为两个方面:一是心理计划,指我们的精神中形成胚胎,并准备实现的计划乃至设计;二是在艺术中的计划,特别指绘画制作准备中的草图类。

19世纪,"设计"的概念与图案相提并论,带有相当强的装饰意味。第一次世界大战之后,包豪斯把"设计"一词运用于某些课程的名目,例如"金属设计"、"印刷设计"、"家具设计"(见图1-1),等等,使其拥有了超越单纯的艺术性创意构思和创造性实践行为的丰富内容,即设计的主体在实现过程中所应当充分考虑的实用性和经济价值。目前,"设计"一词还没有被普遍接受的定义,它涉及相当多的领域,如构思、模型、交互式调整和再设计。与此同时,众多类型的设计对象都可以被设计,包括服装(见图1-2)、图形用户界面、摩天大厦、企业形象识别、业务流程,甚至设计方法也可以被设计。

综上所述,"设计"一词指的是人类为实现一定的目的而进行的设想、规划、方案。设计是人类改变原有事物,使其变化、增益、更新、发

图1-2 服装的设计

第一章 设计理论

展的创造性活动。设计是构想和解决问题的过程,它涉及人类一切有目的的价值创造活动,几乎涵盖了人的行为活动的所有方面,如政府的方针政策、科学技术的发展规划、学校的教学计划、工厂的生产、企业的销售计划等各个方面的决策和方案,都可以称为"设计"。

第二节 设计的类型

对设计进行分类研究,对于深入了解设计的研究内容有着重要作用。分类标准的不同,设计的类型便有很大区别。本书以较广为人知的方式进行分类,将设计分为视觉传达设计、产品设计、环境艺术设计、动画设计四大类型,分别阐述每种设计类型的基本概念、研究领域等方面的信息。

一、视觉传达设计

1. 视觉传达设计的定义

"视觉传达设计"(visual communication design)听起来好似一个生僻的概念,它只是把原来的平面设计和新产生的各种电子媒体设计融为一体,成为一个相互并联、交叉合作的设计新领域。虽然多维电子媒体借助了科技的动力才使视觉传达设计最终浮出水面,但它从产生的那一刻起就必将与平面设计成为一个不可分割的家族,因为简单地说,它们在本质上都是通过视觉来传达信息的设计。在进一步了解视觉传达设计的概念之前,有必要先了解视觉传达的概念。

视觉传达是人与人之间利用看的形式所进行的交流,是通过视觉帮助传达,表达可读取、可观看的想法和信息的一种形式。视觉传达或多或少依赖于人们的视觉。它主要介绍或传递二维图像,包括标志、编排、绘画、平面设计、插画、色彩、包装装潢(见图1-3)和电子资源等。不同地域、肤色、年龄、性别的人们,通过视觉及媒介进行信息的传达、情感的沟通、文化的交流,视觉的观察及体验可以跨越彼此语言不通的障碍,可以消除文字不同所带来的阻隔,凭借对图——图像、图形、图案的视觉共识获得理解与互动。视觉传达也具有将包含文本的视觉信息告知和影响观众的强大力量。

视觉传达包括视觉符号(visual symbol)和传达(communicate)这两个基本概念。符号是人们共同约定,利用特定的媒介来代指一定对象的标志物,包括以任何形式通过感觉来显示意义的全部现象。按照人们的知觉感官不同,可以将符号分为视觉符号、听觉符号、味觉符号、嗅觉符号、触觉符号等。视觉符号是以线条、光线、色彩、平衡等符号要素所构成的,用以传达各种信息的媒介载体,它是指人类通过视觉器官——

图1-3 包装设计

眼睛所能看到的能表现事物一定性质的符号,如摄影、造型艺术、建筑物,以及各种文字,还包括舞台设计、音乐符号等,都是用眼睛能看到的,它们都属于视觉符号。传达,是指信息发送者利用符号向接受者传递信息的过程,它可以是个体内的传达,也可能是个体之间的传达,如所有的生物之间、人与环境之间以及人体内的信息传达等。它包括谁把什么向谁传达,效果、影响如何这一系列的过程。视觉传达设计是指通过可视的形式(传达的媒体)来向人们(传达的受众)传递各种想法、信息或某种事物(传达的内容)的设计。视觉传达设计体现出设计的时代特征和丰富的内涵,早已不再局限于单一的平面媒体,而向影视、网络等多媒体领域发展(见图1-4)。其领域随着科技的进步、新能源的出现和产品材料的开发应用而不断扩大,并与其他领域相互交叉,逐渐形成一个与其他视觉媒介关联并相互协作的设计新领域。其传达方式也从单向信息传达向双向甚至是多向交互式信息传达发展。相信伴随着社会的进一步发展,视觉传达设计的领域必将呈现出更加丰富多彩的表现形式和

手段。

图1-4 网络广告

2. 视觉传达设计的类型

随着人类社会的进步,视觉传达设计的领域也在不断地扩展,涉及的范围极为广泛,几乎涵盖了人类日常生活的方方面面。了解视觉传达设计的研究领域,有利于对视觉传达设计进行更好的创造与欣赏。目前视觉传达设计专业所开设的主干课程主要包括:字体设计、标志设计、图书装帧设计、广告设计、包装设计、展示设计、企业形象设计等。

3. 视觉传达设计的特征

1) 信息性

不论是标志设计、广告设计、展示设计,还是企业形象设计,它们都以传播信息为目的。信息传播产业的飞速发展见证了人类文明的发展。早在原始社会,人们所采用的结绳记事、刻木记事、画图记事等记事方式,都是使用实物化的符号或符号化的实物来记录信息,是人类最早的为传达而设计的实例。

2) 折中性

折中是对各方面的意见进行调和。视觉传达设计与一般的艺术创作有所不同。艺术创作的第一属性是艺术性,它允许创作者自由地表达个人情感,而视觉传达设计第一属性是商业性,设计师不能随意表达个人情感,它离不开战略方案。设计师在设计之前,必须先对某一市场进行调查、分析、预测,并在此基础上确定所要传播的图形、语言、色彩、宣传措施,为推行这一设计计划作出科学的战略性指导,这一过程也具有科学性。

3) 广泛性

视觉传达设计深入人类的基本生活,其涉及的领域如同人类的生活内容那样广泛,以至于很难用简单的语言来概括。以"为传达而设计"的方式来进行视觉传播,使传达更有效、更深刻、更广泛。总之,视觉传达设计深受设计与技术进步的影响,科学技术的进步,使视觉传达设计从平面向立体转变,使视觉传达设计从单一媒体向多媒体转变。

二、产品设计

产品是人们劳动的物化,是劳动过程的结果。它是借助一定材料,由相应的结构与外在形式结合而成的具有相应功能的物质载体。人类通过有目的性的劳动,按照美的规律来创造产品,使产品在确保使用功能的前提下具有相应的审美价值。

1. 产品设计的概念

产品设计是对产品的造型、结构和功能等方面进行综合性的设计,以便生产制造出符合人们需要的实用、经济、美观的产品。产品设计的基本要素是产品的功能、造型和物质技术条件,三者相互依存,相互制约。产品设计是一个创造性的综合信息处理过程,通过线条、符号、数字、色彩等方式把产品显现于人们面前。

2. 产品设计的类型

从生产方式的角度来看,产品设计可以划分为手工艺设计和工业设计两大类型,前者以手工制作为主,后

者以机器批量化生产为前提。工业革命对手工艺设计产生了巨大的冲击,手工制作一夜之间被轰鸣的机械大生产所取代,所以工业革命之后产品设计又称为"工业设计",即工业产品的艺术设计。

手工艺设计是指有计划地以手或简单工具来制作实用产品的设计行为,所得产品为手工艺品。手工艺的特色,在于手工与材料造型上所表现的特殊美感,以自然材料设计制作的手工艺品,格外富有美好的感性特质,值得品赏与玩味。传统手工艺(见图1-5)包括陶瓷工艺、染织工艺、漆艺、木工等。

图1-5　传统手工艺

3. 产品设计的特征

产品设计是站在消费者对产品的性能认知的立场上,设计出适用、精巧、触感舒适的产品,这是对人体工学的理论的实践结果。产品生产的大批量化的特点,需要设计师在产品设计时有明确的市场针对性,以确保产品投放市场的销路畅通,否则,一种产品的长期积压,极可能导致该企业亏损性破产。

1) 适用性

工业产品的特点是适用性。设计师对人的生活范围要有充分理解,使所设计的产品适应广泛的消费群体的需要。无论是汽车(见图1-6)、飞机,还是电器、家具,产品具有良好的适用性是最具体的要求,这在当代的生活器具电子化时期尤为重要。

图1-6　汽车产品

2) 精巧性

器具是为人所用,精巧是一种最佳的选择。现代社会生活节奏在加快,人们对笨重的物件不甚喜欢,人们更倾向于选择精巧别致的物件,像灵便小巧的手机比早期笨重的"大哥大"更有市场就是一个实例。同时,精巧是现代社会的时尚,是大众公共意识的需要,也是个人风格的显示。精巧是外形与功能的统一,对于设计师来讲是技术和科学的体现,对于消费者来讲是适用和美感的满足。

3) 触感性

触感性是指触感的舒适程度,是产品的物化过程,是对人的适应而产生的触感。比如服饰中的内衣,往往是与人的肌肤有最直接的"亲密接触"。触感是最敏感的人体感觉,某些材料的不适应性,会破坏触感。如人体与坚硬的材料接触时,容易被划伤;化纤的材料常常会产生静电等,所以产品设计需对材料做慎重的选择。

三、环境艺术设计

1. 环境艺术设计的定义

环境艺术设计又称为"环境设计",是一种新兴的艺术设计门类。环境艺术设计是一门建立在现代环境科学研究基础之上的边缘学科。环境艺术设计,就是对包括自然环境、人工环境、社会环境在内的所有与人类发生关系的环境,以自然环境为出发点,以科学与艺术的手段协调自然、人工、社会三类环境之间的关系,使环境达到一种最佳状态的设计。环境艺术是时间与空间艺术的综合,环境艺术设计的对象涉及自然生态环境与人文社会环境的各个领域。

环境设计在内容上几乎包含了除平面和广告艺术设计之外其他所有的艺术设计,其以建筑学为基础,有其独特的侧重点。与建筑学相比,环境艺术设计更注重建筑的室内外环境艺术气氛的营造;与城市规划设计相比,环境艺术设计更注重规划细节的落实与完善;与园林设计相比,环境艺术设计更注重局部与整体的关系。

环境艺术设计是艺术与技术的有机结合体。

2. 环境艺术设计的类型

一般来说,环境艺术设计包括城市规划设计、公共艺术设计、建筑设计、室外设计、室内设计等。

1) 城市规划设计

城市规划设计(见图1-7),是指对城市环境的建设发展进行整体的综合规划部署,以创造满足城市居民共同生活和工作所需要的安全、健康、便利、舒适的城市环境。城市基本上是由人工环境构成的。建筑的集中形成了街道、城镇乃至城市。城市的规划和个体建筑的设计在许多方面基本道理是相通的。城市规划的内容一般包括:研究和计划城市发展的性质、人口规模和用地范围;拟定各类建设的规模标准和用地要求;制订城市各组成部分

图1-7 城市规划设计

的用地区划、城市的布局、城市的形态和风貌等。

2) 公共艺术设计

公共艺术设计(见图1-8)是指在开放性的公共空间中进行的艺术创造与相应的环境设计。这类空间包括街道、公园、广场、车站、机场、公共大厅等公共活动场所。所以,公共艺术设计在一定程度上和室内设计、室外设计的范围相重合。但是,公共艺术设计的主体是公共艺术品的创作与陈设。

3) 建筑设计

建筑设计(见图1-9)是指对建筑物的结构、空间及造型、功能等方面进行的设计,包括建筑工程设计和建筑艺术设计。建筑是人工环境的基本要素,建筑设计是人类用来构造人工环境的

图1-8 机场

最悠久、最基本的手段。建筑的类型丰富多样,建筑设计也门类繁多,主要有民用建筑设计、工业建筑设计、商业建筑设计、园林建筑设计、宗教建筑设计、宫殿建筑设计、陵墓建筑设计等。不同类型的建筑,其功能、造型和物质技术要求各不相同,需要施以各不相同的设计。

4) 室外设计

室外设计(见图1-10)泛指对所有建筑外部的空间进行的环境设计,又称风景设计或景观设计,包括园林设计,还包括庭院、街道、公园、广场、道路、桥梁、河边、绿地等空间的设计,即所有生活区、工商业区、娱乐区等公共性室外空间和一些独

图1-9 建筑设计

立性室外空间的设计。随着近年公众环境意识的增强,室外环境设计日益受到重视。

相比偏重于功能性的室内空间,室外环境不仅为人们提供广阔的活动天地,还能创造气象万千的自然与人文景象。室内环境和室外环境是整个环境系统中的两个分支,它们是相互依托、相辅相成的互补性空间。因而室外环境的设计,必须与相关的室内设计和建筑设计保持呼应和谐,融为一体。室外环境不具备室内环境的稳定无干扰的条件,它具有复杂性、多元性、综合性和多变性的特点,自然方面与社会方面的有利因素与不利因素并存。

5)室内设计

室内设计即对建筑内部空间进行的设计。具体来说,室内设计是根据对象空间的实际情形与使用性质,运用物质技术手段和艺术处理手段,创造出功能合理,美观舒适,符合使用者生理与心理要求的室内空间环境的设计。

图1-10 室外设计

室内设计是从建筑设计脱离出来的设计。室内设计始终受到建筑的制约,是"笼子"里的自由。因而,在建筑设计阶段,室内设计师与建筑设计师进行合作,将有利于室内设计师创造出更理想的室内使用空间。

室内设计不等同于室内装饰。室内设计是总体概念,室内装饰只是其中的一个方面,它仅是指对空间围护表面进行的装点修饰。室内设计包含设计四个主要内容:一是空间设计,即对建筑提供的室内空间进行组织调整,形成所需的空间结构;二是装修设计,即对空间围护实体的界面(如墙面、地面、天花等)进行设计处理;三是陈设设计,即对室内空间的陈设物品(如家具、设施、艺术品、灯具、绿化等)进行设计处理;四是物理环境设计,即对室内体感气候、采暖、通风、温湿调节等方面的设计处理。室内设计大体可分为住宅室内设计、集体性公共室内设计(如学校办公楼的室内设计、医院办公楼的室内设计、幼儿园等办公楼的室内设计)、开放性公共性公共室内设计(如宾馆、饭店、影剧院、商场、车站等的室内设计)和专门性室内设计(如汽车、船舶和飞机的体内设计)。

3. 环境艺术设计的特征

1)整体性

从设计的行为特征来看,环境艺术设计是一种强调环境整体效果的艺术设计,在这种设计中,对各种实体要素(包括各种室外建筑构件、景观小品等)的创造是重要的,但不是首要的,因为最重要的是要把握对整体的室外环境的创造。居住区环境是由各种室外建筑的构件、材料、色彩,以及周围的绿化、景观小品等各种要素整合构成。

2)多元性

环境艺术设计的多元性是指环境设计中将人文、历史、风情、地域、技术等多种元素与景观环境相融合的一种特征。如在城市众多的住宅环境中,可以有当地风俗的建筑景观,可以有异域风格的建设景观,也可以有古典风格、现代风格或田园风格的建设景观。这种多元形态包含了丰富的内涵与神韵、典雅与古朴、简约与细致、理性与狂欢。因此,只有多元性城市居住区环境才能让整个城市的环境更为丰富多彩,才能让居民在住宅的选择上有更大的余地。

3)人文性

环境艺术设计的人文性特征表现在室外空间的环境应与使用者的文化层次、地区文化的特征相适应,并满足人们物质的、精神的各种需求。

4）艺术性

艺术性是环境艺术设计的主要特征之一，居住区环境设计中的所有内容都以满足功能为基本要求。这里的功能包括使用功能和观赏功能，二者缺一不可。室外空间包含有形空间与无形空间两部分内容。有形空间的艺术特征包含形体、材质、色彩、景观等，它的艺术特征一般表现为建筑环境中的对称与均衡、对比与统一、比例与尺度、节奏与韵律等。而无形空间的艺术特征是指室外空间给人带来的流畅、自然、舒适、协调的感受，以及各种精神需求的满足。二者全面体现才是环境设计中的完美境界。

5）科技性

居住区室外空间的创造是一门工程技术性科学，空间组织手段的实现必须依赖技术手段，要依靠对于材料、工艺、各种技术的科学运用，才能圆满地实现意图。这里所说的科技性特征，包括结构、材料、工艺、施工、设备、光学、声学、环保等方面的因素。现代社会中，人们的居住要求越来越趋向于高档化、舒适化、快捷化、安全化，因此，在居住区室外环境设计中，增添了很多高科技应用的设计，如智能化的小区管理系统、电子监控系统、智能化生活服务网络系统、现代化通讯技术等，而层出不穷的新材料使环境艺术设计的内容在不断地充实和更新。

四、动画设计

1. 动画设计的定义

"动画"一词，广义地讲，是指把一些原来不会活动的东西，经过影片的制作与放映，成为可以活动的影像。"动画"的叫法应该源自日本。第二次世界大战前后，日本把以线条描绘的漫画作品叫做"动画"，"动画"一词便留传了下来。

动画是通过连续播放一系列画面，给视觉造成连续变化的图画。它的基本原理与电影、电视一样，都是视觉原理。医学界已证明，人类具有视觉暂留的特性，就是说人的眼睛看到一幅画或一个物体后，在0.34秒内不会消失。利用这一原理，在一幅画还没有消失前播放出下一幅画，就会给人造成一种流畅的视觉变化效果。因此，电影采用了每秒24幅画面的速度拍摄播放，电视采用了每秒25幅或30幅画面的速度拍摄、播放。如果以每秒低于10幅画面的速度拍摄、播放，就会出现停顿现象。

动画设计是新兴的设计类型。动画设计分为人物造型设计和动画场景设计（见图1-11）。动画设计师是动画影片中负责绘制动画的工作人员。动画设计师要运用运动学原理，使静态的人物、场景在二维、三维中连贯的运动。同时为这个动画提供艺术的诙谐性，这是动画的主流特性。

图1-11 动画场景设计

动画设计工作是在故事板的基础上，确定背景、前景及道具的形式和形状后，完成场景环境和背景图的设计、制作。对人物或其他角色进行造型设计，并绘制出每个造型的几个不同角度的标准页，以供其他动画制作

人员参考。在动画制作时,因为动作必须与音乐匹配,所以音响录音不得不在动画制作之前进行。录音完成后,编辑人员还要把记录的声音精确地分解到每一幅画面位置上,即第几秒(或第几幅画面)开始说话,说话持续多久等。最后要把全部音响历程(或称音轨)分解到每一幅画面位置与声音对应的条表,供动画制作人员参考。动画设计发展前景较好,在动漫动画制作、广告策划制作等方面,都需要相关方面的人才,而且在动画行业工作的薪水相对较高。

2. 动画的类型

动画的分类没有一定之规。从制作技术和手段上看,动画可分为以手工绘制为主的传统动画和以计算机为主的电脑动画。按动作的表现形式来区分,动画大致分为接近自然动作的完善动画(动画电视)和采用简化、夸张的局限动画(幻灯片动画)。如果从空间的视觉效果上看,又可分为二维动画(如《小虎还乡》)和三维动画(如《海底总动员》)。从播放效果上看,还可以分为顺序动画(连续动作)和交互式动画(反复动作)。从每秒播放画面的幅数来讲,还有全动画(每秒播放 24 幅)和半动画(每秒播放少于 24 幅)。

3. 动画设计的特征

1)创造性

动画设计是赋予生命的艺术,它是在对现实世界的观察和整理的基础上加以提炼和概括,创造出一个新的虚拟世界。动画设计是对现实世界的重新定义,将许许多多无生命的物体赋予生命和个性,使之有了具体的形态、语言、生活经历和外表特征。

2)夸张性

动画设计为观众带来的是一个虚拟世界,这个虚拟世界中的一切元素都经过了动画设计师的夸张与变形处理,在具备现实世界构成元素的特点的同时进行了更深层次的提炼和组合。夸张是动画设计中的精髓所在,这里包含了情节内容的夸张和角色动作的夸张(见图 1-12)。

3)趣味性

趣味性是动画设计一个主要的特征,相对于企业形象设

图 1-12　角色动作的夸张

计、展示设计等设计类型对于严肃体裁的表现优势而言,动画设计更适合通过活泼有趣的形式来传达制作者的思维理念。

第三节　设计的本质与特征

设计具有物质的和精神的、实用的与审美的双重属性。艺术设计与制作,是通过有形的物质材料与生产技术、工艺,进行造物制器的物质生产,同时又反映出造物者的审美趣味、审美情感、审美观念与审美理想。因而设计既是一种物质生产活动,也是一种精神生产活动;它既是实用的,又是审美的。设计的本质是人在对物的认识中而改变物的性质,通过造物的方法,形成物品为人所用,在造物中成为自然人化的结果,获得文化的价值和意义。

一、设计的艺术特征

设计的艺术特征包含:①对设计物象的造型形态特征、色彩装饰特征及材料肌理特征等加以理解与表现;②依据功能性、舒适性、装饰性、审美性等需求进行主观的、合理的、符合形式美感法则的创造性活动。

20 世纪末兴起的现代艺术与限度设计的步伐正好合拍,立体主义、未来主义、表现主义、构成主义等一系列

艺术运动,都在力图定义工业文明条件下的美学形式与功能。艺术的发展与设计的发展并行不悖,二者都是从传统的束缚中解放出来的比较自由的领域,它们都在追求一种能够体现时代精神实质的理想形式。

二、设计的科技特征

设计是科学技术商品化的载体,它是将当代的技术文明用于日常生活和生产中去的工作。设计总是受着生产技术发展的影响。技术包括生产用的工具、机器及其发展阶段的知识,它是生产力的一种主要构成要素。设计人员选择现有的材料和工具设备,在意识与想象的深刻作用下,受惠于当时的技术文明而进行创造。技术形成了包围设计者的环境,无论哪个时代的设计和艺术都根植于当时的社会生活。随着技术、材料、工具的变化,设计创造也不断发展变化。

图 1-13　设计中的科技性体现

科学技术是一种资源。设计不仅是科学技术得到物化的载体,它本身就是技术的一个部分。世界各国为了增强在国际市场上竞争力,已充分意识到设计是科学技术商品化的载体(见图 1-13)这一性质,将科技潜力转化为国家实力。德国最早意识到设计这一性质并有效加以利用。

三、设计的经济特征

设计作为经济的载体,作为意识形态的载体,已成为一个国家、机构或企业发展自己的有力手段。全球化的市场竞争愈演愈烈,为了适应世界经济发展新的动力带来的国际竞争,许多国家和地区都纷纷增加了对设计的投入,将设计放在国民经济战略的显要位置。

设计是创造商品高附加值的方法之一。同一商品,非知名品牌的价格与知名品牌的价格相去甚远。包装的差别也会造成商品价格的悬殊。消费者不仅仅依靠显而易见的商品功能上的优点,还要根据商品视觉上给人的感受和其社会标记来作出购买决定。现代消费的多层次性要求同一类商品有不同的附加价值。设计可以将传统与现代相结合,把握市场的文化脉搏与经济信息,针对不同消费层的消费心理和经济状况,开发出适应不同消费层的商品。提高商品的附加值不仅仅是从商品机能方面考虑,还必须将功能、材料与感性三者结合起来考虑才行。

第四节　设计的功能与价值

一、设计的功能

"功能"一词与"机能"、"性能"、"功效"、"功用"的概念相似,《辞海》对"功能"一词有这样的解释:一为事功和能力;二为功效和作用,即事物或方法所发挥的有利作用。设计是以人为中心的,因此,设计的功能应是指设计产品对人所发挥的效用。人的需要是多方面、多层次的,包括生理上的需求和精神上的需求,因此,设计功能也应是多层次的,可以分为实用功能、认知功能和审美功能三个方面。

1. 实用功能

设计最本质的功能是实用功能。实用功能也称物质功能。实用,作为设计产品满足人的基本需求的特性,是产品的核心概念,也是设计的本质特征。实用功能是通过设计物与人之间的物质和能量交换,直接满足人的某种物质需要,体现出社会生产的目的性,如水杯具有盛水的实用功能(见图 1-14)。设计者在设计一件产品之前,先有一个目的,这个目的来自于人日益增长的物质与精神需要。对材质的选择、工艺的加工、结构形态和造

型色彩等方面的处理或运用都必须符合这个目的性,产品的实用功能就是这一目的性的体现。一方面,实用功能体现在设计物自身的物质属性所具备的用途,另一方面,作为与人交换和满足的媒介,实用功能还表现在由物质属性共同组合而成的整体结构作为一个系统所发挥的功能。

物质属性是指设计物本身的物理和化学性能。由结构、材料和工艺技术等因素组成的特殊的物的品质,在形成过程中,是以最合目的性的用途为原则的。制作一只杯子的材料可以是多种多样的,相适应的工艺技术也是各具所长,构成杯子的结构形态更是丰富,要从这繁多的种类中,选择适宜的材料、完善的技术和可靠的结构,所遵循的首要原则就是杯子的具体用途。不同的用途直接决定了不同的杯子可能存在的不同的物质属性,使每个杯子都区别于别的杯子而构成自己独特的品质特征。因此,物质属性是实用功能产生的基本条件。

图 1-14　水杯的实用功能

2. 认知功能

认知是人对外部信息的输入和加工的过程。认知功能是由设计物的外在形式所实现的一种精神功能。通过视觉器官、触觉器官、听觉器官等感觉器官接收来自物的各种信息次级,形成整体知觉,从而产生相应的概念或表象。所以,认知功能的取得,还需要具备实用功能的物向人传达足够的信息,以表明它的特质。

图 1-15　具有认知功能的道路指示牌

特殊的造型、色彩和标志显示了物的功能特性和使用方式。如书籍中文字的排列形式是从左向右排列的,提示着人们阅读的顺序和方式。又如道路上设计的标牌(见图 1-15)指示着人们行进的方向和目标。凡此种种,设计的内容可直接影响着人对物的认知定向,影响着人在使用过程中的行为观念和心理趋向。

3. 审美功能

审美功能是指物的内在形式和外在形式能唤起的人的审美感受,满足人的审美需求,是设计物与人之间相互关系的高级精神功能因素。它是通过设计的外在形态给人以赏心悦目的感受,从而唤起人们的审美情趣。一件服装,当它具有审美内涵时,穿着在身上,走在大街小巷,就不仅具有保暖、避暑、护身的实用功能,更是一种精神、气质的体现。一座建筑,当它包含有文化内涵时,就不仅具有居住、生活的实用功能,更具一种精神氛围,使人获得精神上的愉悦感。在物质的东西中增添精神层面,在实用的东西中增添审美层面,使设计整体拥有了人文精神。设计也因此具有了文化的意义。

物在使用过程中能否唤起人的美感,是判断其是否具有审美功能的依据。美感的取得,一方面来源于物自身的整体形象所显示的功能美和外在形式构成的形式美;另一方面,来自非功利因素的人的情感体验。具备功能美和形式美,但无法引发人的情感体验的物,是不可能独立存在的。情感体验的超功利性和直觉性,都使得审美功能以非理性的非逻辑性的复杂的状态出现。

综上所述,实用功能、认知功能和审美功能共同存在于某一设计物时,它们之间的关系是三位一体、互相渗透、互相联系的。设计审美的表现应与实用性结合,围绕其功能内涵而展开,使之与使用目的相一致,并与社会意义、道德价值等因素有密切的联系。由于设计物的本质差异,这三种功能的倾向和比例会有所不同,对于商品包装来说,三种功能几乎比例均等,而对于汽车来说,轿车的认知功能和审美功能比卡车的认知功能和审美功能显得更为重要。但是,只具备其中一种或两种功能的设计物是不存在的,比例的大小,并不表示这种功能可有可无,而是显示了相对于其他功能的地位和作用。

二、设计的价值

设计的价值就是以价值为标准对现实中的各种现象和问题进行把握,对发展目标和行动方案进行评价和选择。设计的价值的存在表明,设计一方面要受到社会总体价值观的深层影响;另一方面又要受到设计者个体或群体的价值倾向的影响。所以,设计并非一种纯粹客观的行为,设计理性既是客观理性和主观理性的结合,又是理论理性和实践理性的结合,它既追求客观真理,又追求幸福、美好、正义、善良等与人类情感、经验、意志、想象和直观能力相关的东西。

1. 社会价值

设计的社会价值是设计作为人类创造活动的一种重要形式的体现。在当今社会经济高度发展的时代,设计已与国家的经济命运、资源的开发、建设的发展、社会的物质文明建设,以及社会的精神文明的建设密切相关,是一项重大的战略问题。重视与推进设计产业和设计教育,已成为关系一个国家发展的重要任务,因此,许多经济发达国家都把发展设计产业和设计教育作为一项基本国策,放在国家发展战略的高度上来把握,因为世界上许多国家发展的实践已经充分证明设计的社会价值的重要性。从设计本身的发展来看,设计的起源有两个显著特征:其一是劳动的分工;其二是生产工艺的改进使得大规模生产和低消耗成为可能。

2. 经济价值

设计的经济价值必须将设计投入到社会经济活动中才得以实现。社会经济是基础,设计要为发展社会经济服务。21世纪是一个知识经济时代,也是一个循环经济时代。所谓的循环经济,是指一种以资源高效率利用和循环利用为核心,以减量化、再利用为原则,以低消耗、低排放、高效率为基本特征,符合可持续发展理念的经济增长模式。其中,资源高效利用除物质方面的资源整合与利用,也有知识方面的资源整合与利用。不断地创新设计正是企业可持续发展的重要组成因素,也是新的经济增长方式之一。

3. 文化价值

"文化者,人类所能开释出来之有价值的共业也。"这是梁启超关于"文化"的定义,其将人类的一切活动都包含在文化的领域之内。因此,设计作为人类活动之一,其本身也是一种文化。设计与文化之间的联系是不可分割的。文化价值是指客观事物所具有的、能够满足一定文化需要的特殊性质或者能够反映一定文化形态的属性。设计中传播的信息所蕴含的文化价值体现在以下几个方面:第一,有关商品和服务的价值观念;第二,特定的民族文化或亚文化群的人文特征,其中渗透着鲜明的民族文化特征;第三,人类所获得的社会科学、自然科学等众多学科领域的文化知识;第四,一定的道德价值,即精神文化价值;第五,特定的审美价值,给受众一种审美感受,使其产生精神上的共鸣、心理上的满足。

第五节 设计的流程

现代设计是一项系统的工程,有一定的流程,设计流程是有目的地实现设计计划的次序和科学方法。每一种设计类型都有固有的流程,应该遵循合理的设计流程。不过设计流程不应该是生硬的,而应该是动态的或循序渐进的,设计流程不应该成为设计师发挥创造性思维的绊脚石。设计师不能拘泥于某种设计流程,要根据设计对象的复杂程度、条件和时间进行选择和确定,要发挥自己的创造性思维,圆满完成设计任务。设计的一般流程可以分为以下几个步骤。

一、准备阶段

设计的准备阶段是围绕着设计主题规划,以相应的人员组织、进度计划、广泛的调查、资料的搜集、资料的分析与综合为内容的。设计的准备阶段的结果将是构思设计的前提和基础。

1. 人员组织规划

以设计小组的形式组织设计师、工程师、企业负责人和有关专家。

2. 进度计划规划

合理安排设计的进程和实施计划的具体方案。有目的、有秩序地设定各个阶段的主题和具体任务,并制订详细的计划进程表。

3. 广泛的调查阶段

调查内容主要包括社会调查、市场调查、产品调查三大部分。

(1) 社会调查:从社会需求、社会因素(人与设计物的关系)等方面进行调查分析,通常是有针对性地对消费市场、消费者行为与购买动机、消费者购买方式与习惯等涉及消费者的内容展开调查。

(2) 市场调查:针对设计物的行销区域对环境因素(物与环境的关系)进行分析,其中环境因素包括经济环境、地域环境、社会文化环境、政治环境及市场环境等方面。经济环境是指国家经济大环境,如国民生产总值与国民收入、基础建设投资规模、能源与资源状况、市场物价与消费结构等。地域环境是指设计存在的外部因素,如自然条件、地理位置及交通状况等。社会文化环境是指消费者的总体文化水平、分布状况、风俗习惯、审美观念等。政治环境是指政府的有关政策、法令、规章制度等内容。市场环境是指与设计物相关的产品价格、销售渠道、分配路线、竞争情况、经营效果等。

(3) 产品调查:对产品的现状及历史进行调查分析,主题是产品自身。产品现状的调查指对产品的使用功能、结构、外观、包装系统、生产程序等方面,从人体工学、消费心理学及管理学等角度进行调查研究。产品历史的调查指对产品的历史发展状况的调查,包括产品的变迁、更新换代的原因及存在形式等内容。另外,对法规方面如产品的商标注册管理、专利权及有关的政策法规调查也属于产品调查范畴。

4. 资料分析阶段

配合调查各组成因素而搜集的文字和图片资料,其内容大致与调查内容相一致,不可忽视的是在许多资料中存在着的潜在价值,往往是影响准备阶段结果的重要因素。把以上内容的研究分析结论加以综合整理,完成设计准备阶段的过程。

二、构思阶段

设计的构思阶段是设计师创造性能力充分展现的阶段,其基础是准备阶段的研究分析结果。在构思阶段,创造性思维和技术的灵活运用或交叉使用使构思得以完美体现,如智力激励法、属性列举法、计算机辅助设计方法等的运用。在构思阶段运用创造性技术得到的构思内容,以草图、草模等形式进行表现。

草图是捕捉构想火花的有效手段,也是传达设计师意图、思想的工具之一。其绘制要求能够较为准确清晰地表达概念和重要部分,不追求细节的完善和完整,形式可分为理念性草图、样式草图和坚定草图等。理念性草图仅具备大致形态,以量的积累奠定质的突破。样式草图为理念性草图中筛选发展而来,具有重要部分的细节处理形态和简单的色彩。坚定草图是对样式草图的又一次优选,基本上按照正确的比例、透视、色彩和质感的要求制作三视图和效果图。草模也称"粗模",即设计展开前的初创模型。草图为平面形式,草模为立体效果。对于产品设计、环境设计、包装设计、展示设计等领域来说,草模能帮助设计师进一步研究结构的连接与合理性。通常采用容易加工的黏土、油泥、纸材、石膏、发泡塑料等材料制作。设计的构思阶段需要企划和设计人员集思广益,在收集大量流行信息的基础上,作出预测性的判断,并在大量的构思中选出有商业价值的方案。

三、展开阶段

设计的展开阶段,即设计正式进行的阶段,包括对设计品的性能和标准的补充、各环节细部设计的展开(含预备阶段目标设计的实施、构思创意的完善和具体表达)、技术性能和生产成本的预测。试样展开包括设计品

的正式设计图稿、正式模型的展示、样品的试制。展开阶段还包括对设计品性能进行实验和技术性能的论证、根据模型对使用技能进行测试（测试目标为准备阶段预定的设计方向）、使用者对设计样品的评价等。总而言之，展开阶段可分为以下两个方面。

1. 方案设计

方案设计的主要任务是正确地进行造型，确定新产品结构和基本参数，这是设计的基础，进而是设计的定案，包括两个方面的内容：一是对构思阶段的多项设计方案进行优化选择，经过评估确定一个最佳方案；二是将该方案运用精确、合理的表现手法使之形象化地展开，为生产制作做好充分准备。方案设计这一过程，通常是设计小组全体人员共同参与评估，先由设计师详细阐述设计意图，然后根据评估因素，主要包括需求、效用、价值、销售诉求（设计品本身对需求者的直观"解说"能力）、市场容量、专利保护性、开发成本（包括研究、设备与模具成本）、潜在利润、设备与技术的通融性、预期产品的寿命、产品的互容性（新旧产品交替的互换与共荣特性）、节能性、环保性等方面，通过评估，确定设计方案。

2. 技术设计

技术设计，主要是将最佳设计方案的初稿具体化，进一步确定产品的技术经济指标。作为产品的定型阶段，是整个产品设计程序中的重点阶段。

1）设计表现图

设计表现图包括设计预想图（又称效果图）和设计图（又称施工图）两类，是表达设计方案意图的主要设计手段。效果图是新产品设计的视觉传达形式。通过手绘和电脑辅助设计，用非常写实、精细的手法把整个产品及其细节的造型、色彩、结构、工艺和材料表面质感的预想效果充分、准确地表现出来，为设计审核、模型制作和生产加工等环节提供最终依据。设计图是通过预想图（效果图）和模型实体检验，进而绘制的工程设计图纸，是设计品正式试制和投产的依据，具有精确性、通用性和复制性等特点，应按照国家规范标准来绘制。设计图的种类，根据设计目的不同可分为：模型工程图、工程制图及施工图三类。

2）设计模型

设计模型是按照设计品预想的成品形式，按结构比例制成的设计样品，是对成品的造型、内容构造、功能、使用方式等方面的实态展示。

模型的种类可分为：①外观模型，是以表现外部造型为目的的，色彩、形体、质感逼真的空间形态，以供生产、施工及设计图纸所用；②透明模型，用以展示设计物内部结构与工作原理，在内部各部件上标有色彩或符号，用以说明设计意图；③剖面模型，是以切割设计物的方法来展示内部形状的说明性模型，配有标志和说明，常与其他模型配合使用；④测试模型，是以合理的结构为基础，具有实验价值的精致的模型，最接近成品形式，是产品开发前的终极样本，常用于设计物人体工学、外观修饰等方面的评估，还可用于广告摄影、产品说明等。

制作正式模型的材料有油泥（橡皮泥）、石膏、塑料、玻璃钢、发泡塑料、纸材、木材、金属、织物等，应根据模型的不同种类和使用性能进行选择。

设计定案后，按照预定规格，一般要编写包括上述各项设计内容的全部的说明性报告书，以图表、照片、文字说明、表现图和模型照片的综合形式，提出各个环节项目的结论，并提供主要参考资料。至此，设计的全过程已完成了一大半。接下来将要进行的是设计的审核阶段和管理阶段。

四、审核阶段

设计的展开阶段完成之后，设计人员还应该在辅助生产过程中跟踪把握有关工艺、基数调整和生产质量检查环节。产品的市场传播也需要设计师对包装、运输和传播工作做指导性或辅助性设计、规划，这样才能确保设计方案的顺利实施。设计的审核阶段是一个实现设计方案的成品物化过程。

1. 试产阶段

试产的时间、数量、方法等方面通常由生产部门决定并组织实施，设计师的任务是对试制的样品原型给予

相应的审核、评价、修正和确认,使其更加符合并达到原有设计方案的效果。在样品试产过程中可以考察产品的结构、工艺、材料的适合度,为新产品的生产提供完整的技术资料,并通过试用和检验,判断产品是否符合设计概念,在技术上和商业上是否具备可行性。

2. 批量生产阶段

批量生产是指在试产之后的正式生产,把经过试产审核、修正确认后的设计样品进行大量重复生产的过程。批量生产与个别生产的差别体现在制作方法,以及人力、设备、能源等方面的合理调配上。设计师作为协调各组成因素的积极参与者,应当配合生产部门提出相应的建议和意见,力求保证产品共同的质量标准,并强调与试产样品的一致性、完善性。以图书印刷为例,在大批量印刷过程中,彩色印刷在运作中会产生非常大的变化,设计师必须对批量印刷再次审核,以确保印刷效果的合理化,提高精确度。

五、管理阶段

设计的管理阶段是对设计的全过程进行总结评估,并通过产品销售和使用的信息反馈建立完备的资料档案,以成为新的设计开发基础的过程。在设计方案经过生产制作投入市场后,设计师应该配合设计委托方进行深入的跟踪调查,并将反馈的信息加以整理、分析,从中找出原有设计方案的不足之处。同时,可以发现新的有价值的潜在需求动向。一方面,作为总结和反思,将存在的问题凝练成为各种形式的观点,建立系统档案,为以后的改进、调整奠定基础;另一方面,新的需求信息必将引发新的设计目标和方向,这表明新的设计程序又将开始。在后期管理阶段,对于产品设计和环境艺术设计来说,常常需要视觉传达设计师共同参与产品的包装设计、广告设计和促销活动设计,从而实现产品的综合价值。因此,设计程序的运用并不是单一的、纵向的,而是呈现出各个设计领域相同的程序不同的内容的相互交叉、相互渗透、互为影响的现象。并且,在这一系统的过程中,各类专业的设计师也是互相协作共同完成工作的,设计师的协作能力也正体现在这一方面。设计管理来自于设计和管理两方面的需求。设计管理随着工业的发展日益受到重视,并得到有力的实施。

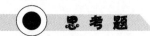

(1)设计的哪种功能既满足人的基本需求,又与人的生理功能相关联,是人的生理功能的延伸、替代或强化?

(2)设计的审美功能是在哪种功能的基础上产生的?

环境设计与产品设计的区别是:环境设计创造的是人类的生存空间;产品设计创造的是空间中的要素。环境设计按空间形式来划分,分为城市规划、建筑设计、室内设计、室外设计和公共艺术设计等。人是环境设计的主体和服务目标,人类的环境需求决定着环境设计的方向。

第二章

设计史

第一节　中国设计史
第二节　外国设计史

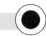 内容提要

古代设计文化的成就是举世公认的,许多重要的设计创造传播到世界广大的地区。著名英国学者李约瑟在他的著作中,列举了龙骨车、石碾、提花机、弓弩、风筝、罗盘针等26项中国向西方传播的设计发明后指出:"我写到这里用了句号,因为26个字母都已经用完了,可是还有许多例子,甚至还有重要的例子可以列举。"另外,在近代欧洲,还曾流行过一种仿效中国古代设计的中国风格。所谓中国风格,是指17世纪和18世纪西方室内设计、家具设计、陶器设计、纺织品设计和园林设计的风格。它是由17世纪初英国、意大利等国的工匠开始自由仿效从中国进口的橱柜、瓷器和刺绣品的装饰式样而逐渐形成的设计风格。20世纪30年代,中国风格在室内装饰领域曾再次流行。

知识点

（1）可以说,明清建筑设计的成就不在于对前代建筑设计的变革性发展,而是对中国古代建筑设计的一次全面总结。

（2）到了隋唐两代,青瓷以南方浙江的越窑为代表,白瓷以北方河北的邢窑为最佳,邢窑与越窑齐名,因而有"南青北白"之说。

（3）文艺复兴时期,欧洲设计艺术得到高速发展,其设计上追求的庄严、含蓄和均衡的艺术效果,不仅具有永恒的魅力,更为后来巴洛克、洛可可风格的设计提供了进一步精雕细琢的条件。

（4）20世纪大多数走在最前面的建筑学家、设计师和理论家,无论以何种形式出现,都是属于现代主义者。

作为设计学的研究方向之一,设计史是一个极为年轻的课题,尽管设计的历史同人类的历史一样久远,可是关于设计史的研究只是近几十年的事情。1977年,英国成立了设计史协会,这标志着设计史正式从装饰艺术史或应用美术史中独立出来而成为一门新的学科,由于设计史与美术史的这种至为重要的关系,我们不可能不以美术史研究的基础作为设计史研究的基础。就美术史研究的基础而言,我们应当注意到美术史学史上的19世纪的两位巨人——森珀和里格尔。

人类设计的创造和发展有着悠久的历史渊源。设计产生于原始社会时期人类对石器的有意识、有目的的加工制作。随着人类物质生产和科学技术水平的提高,人类设计也从相对稳定的手工艺设计阶段发展到以机械化大批量生产为特色的现代设计阶段。设计在长达数千年的历史长河中,有了飞跃的发展,并对人类文明的发展起着越来越重要的作用。由于每个国家的发展轨迹的不同,各自的设计发展历史也就具有不同的特色。有关古代设计部分我们将用较多的篇幅介绍中国古代设计。中国历史上没有经历工业革命,而作为工业革命反响的现代设计发生于西方,因此关于近现代设计部分我们将更多地着墨于西方设计,以期为整个设计的源流及发展勾勒出一个较为清晰的概貌。

第一节 中国设计史

一、原始社会时期的设计

石器时代是考古学对早期人类历史分期的第一个时代,即从人类的出现到铜器的出现大约始于距今二三百万年,大约止于距今6 000至4 000年。这一时代是人类从猿人经过漫长的历史、逐步进化为现代人的时期。根据工具的不同,又将其进一步分为以打制石器（见图2-1）为主的旧石器时代和以磨制石器为主的新石器时代。

1. 打制石器设计

我们的先人最初只会使用天然的石块或棍棒作为工具或武器,后来才逐步发展到有意识、有目的地挑选石

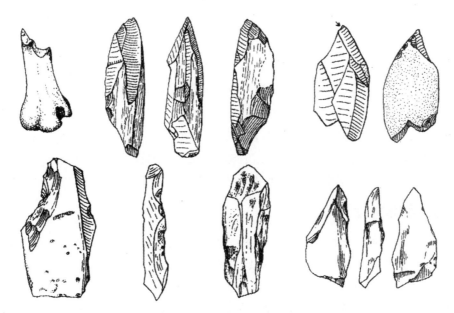

图 2-1 西侯度遗址旧石器时代的打制石器之绘图

块,打制成器,作为敲、砸、刮、割的工具,从而诞生了最早的设计作品。早期的石器还没有固定的形式和固定的用途。几十万年前山西襄汾的"丁村人"和数万年前的"河套人"所使用的石器经过了第二次加工。旧石器时代晚期,北京周口店的山顶洞人,已经能够使用磨光和钻孔的技术对石器(见图 2-2)、骨和兽牙进行加工。

2. 磨制石器设计

打制石器过于粗糙,不便于使用。经过长期的探索,大约在一万多年前,人们开始采用石器的磨制技术,即把经过选择的石块打制成石斧、石刀、锛、石铲和石凿等各种工具的粗坯后,再用研磨的方法进一步设计加工。这样就可以使器形更加规整,尖端与刃口更加锋利,表面更加光洁,更加符合使用的要求。磨制石器极大地促进了生产力的提高。史学家称之为"新石器革命",我们的祖先也从此踏入了新石器时代。

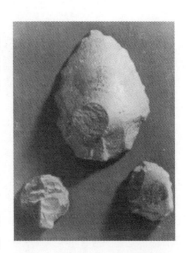

图 2-2 山顶洞人的石器设计

3. 陶器设计

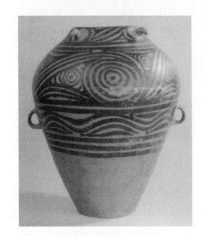

图 2-3 马家窑彩陶

我国陶器的起源很早,目前发现的最早的陶器,是 1962 年在江西万年县仙人洞出土的 8 000 多年前生产的陶器。到了新石器时代晚期,由于陶窑、陶轮和封窑技术的发明应用,陶器的设计制造达到了很高的水平,可以设计制造出各种各样的陶器。其中主要有以黄河中上游仰韶文化和马家窑文化为中心的彩陶(见图 2-3)、继之而起的以黄河下游龙山文化为中心的黑陶,以及长江以南的东南广大地区的几何印纹陶。

4. 建筑设计

我们的祖先最早的居住方式主要有两种:一是利用天然岩洞;一是构巢而居。原始人居住的岩洞已有多处考古发现,巢居的传说记载也见诸于不少的古文献中。到了新石器时代晚期,随着生产力的发展,人们开始由采集生活和渔猎生活向相对稳定的农业生活和畜牧生活过渡,同时开始了就地采材、因地制宜地营造自己固定居室的活动。

5. 服饰设计

关于原始服饰设计的起源,有多种不同的学说,如遮羞说、护体说、巫术说、装饰说等。我们的祖先着衣大约已有几十万年的历史,开始只是把兽皮、树叶和羽毛之类的东西挂在身上,后来设计发明了针,人们学会了缝制衣服。在北京周口店山顶洞遗址中发现的一根约1万多年前的骨针,是人类缝制衣服最早的证据。

6. 工具设计

原始社会时期的工具设计除了石器,有人推断还经历过木器设计的重要阶段。由于木质易于腐烂,目前考古发现的材料极少。在农具的设计中,最早是石刀、石斧、石锄之类的设计,我们的先人刀耕火种时,使用的就是这些农具。作物成熟后用石镰或蚌镰割下谷穗,再用石磨或石碾加工。

二、奴隶社会时期的设计

夏代(前21—前16世纪)开始中国由原始社会进入奴隶社会,商代(前16—前11世纪)和西周(前1046—前771年)是中国奴隶社会的发展与鼎盛时期。春秋时期(前770—前476年)和战国时期(前475—前221年)是中国奴隶社会逐步崩溃和向封建社会过渡的时期。整个奴隶社会时期,也是青铜器的设计制造最繁盛的时期,故又称"青铜时代"。中国的青铜时代是以大量使用青铜生产工具、兵器和青铜礼器为其基本特征的。

1. 青铜器设计

青铜,是指红铜与锡、铅等化学元素的合金,因颜色呈青灰色而得名。夏代青铜器(见图2-4)中已有了象征身份等级的礼器,与礼制的政治制度相呼应。商代青铜器发展到鼎盛,大型器物迭出,花纹繁缛精致(见图2-5),并有一些神秘主义的色彩。西周时期青铜器与礼制的结合更加紧密,冶炼技术日趋成熟,出现了长篇铭文,成为珍贵的历史资料。春秋战国时期,青铜器一改过去的设计,风格纤巧、清新,普遍采用更高水平的制作工艺,极富地方性和生活色彩。秦代以后礼器比重大减,钱币和铜镜经过更新、创制,并成为中国封建社会青铜器的主流。

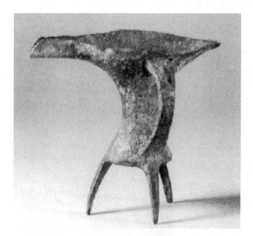

图2-4 夏代素面爵

2. 建筑设计

由于大量奴隶劳动和青铜工具的使用,奴隶社会时期以夯土

图2-5 饕餮纹(兽面纹)

墙和木构架为主体的建筑(见图2-6)已初步形成。夯土技术萌芽于新石器时代,至商朝时已经很成熟。商代后期驱使大量奴隶为奴隶主建造大型的宫殿、宗庙和陵墓,说明当时已能建造规模较大的木构架建筑。西周时期发明了瓦。春秋战国时期的统治者营建了许多以宫室为中心的大小城市,宫室多建在高大的夯土台上,瓦屋彩绘,装饰华丽。

图 2-6　西周岐山凤雏甲组建筑复原图

3. 纺织品与服饰设计

进入夏、商、周以后,丝织物的品种大为增加,有缯、帛(见图 2-7)、素、练、纨、缟、纱、绢、绮、罗和锦等多种不同的品种和名称。商代的丝织物已经有斜纹、花纹等一些复杂纹样。春秋战国时期还出现了精美的刺绣丝织品。西周时,缫丝、织帛、种麻、采葛、织绸和染色等染织工艺已经有了专门的分工。《考工记》中记载了缫丝、漂白、晾丝和染色的科学方法。

在等级森严的奴隶社会和封建社会,衣冠服饰成为统治阶级"分尊卑、别贵贱","严内外、辨亲疏"的工具,服饰设计,无论是冠冕、衫襦、裙裳、袜履,还是服饰、服色、饰品及服装的质料等,都有严格的规定。商周时期上衣下裳、束发右衽的服饰特点已经基本形成。春秋战国时期思想活跃,民族交融,服饰风格清新自由,既有中原衣襟加长、下裳宽广的深衣,也有北方民族窄袖短袍、简约便适的胡服。

三、封建社会时期的设计

事实上,中国远在战国时期已经踏入了封建社会,历经多个封建王朝,直到晚清 1840 年的鸦片战争为止,绵延了 2 000 余年。其间相当长的时间里,中国的设计文化一直居于世界的领先水平,其中不少富有民族特

图 2-7　战国中期晚段人物龙凤帛画

色的、优秀的设计传统和方法至今仍具有极其宝贵的借鉴和利用价值。这里将分别对几个主要设计领域的发展概况作简要的介绍。

1. 建筑设计

"高台榭"、"美宫室"继续兴建,同时出现了许多街道纵横、规划齐整的工商业大城市。中国建筑设计到了汉代,由于积累了丰富的经验,已经发展成一个完备的体系。从出土的汉画像石、画像砖和陶屋明器来看,当时的木结构技术已渐趋成熟。后世常见的抬梁式和穿斗式两种主要木结构已经形成,并且能够建造多层木建筑。斗拱已普遍使用,屋顶出现了庑殿、悬山、歇山、攒尖、囤顶等多种形式。主要建筑材料(砖、瓦)已能大量生产。砖石结构技术也成长起来,拱券技术有了较大的进步。魏晋南北朝时期,由于佛教的传入和统治者的大力提倡,兴建了大批佛寺、佛塔、石窟等佛教建筑,南北朝时期的建筑设计达到了极盛。

隋唐时期是中国古代建筑设计的成熟时期。隋代已经采用图纸和模型相结合的建筑设计方法。这一时期成就最突出的是城市与宫殿的设计。唐代的宫殿建筑气势雄伟、富丽堂皇。这时候的宫殿与陵墓建筑加强了

纵轴方向衬托突出主体建筑的组合布局，直到明清仍沿用此法。隋唐的佛教建筑遍布全国。留存至今的仅两座木构架殿堂建筑，且均在山西五台山，即南禅寺大殿和佛光寺大殿(见图2-8)。

图2-8 山西五台山佛光寺大殿结构图

图2-9 李诫著 《营造法式》

北宋京城汴梁(今开封)放弃了汉以来历代都城采用的封闭式里坊制度，改为沿街设店的方式，有利于商业和手工业的发展。两宋的木构架建筑今存极少，现存的山西太原晋祠圣母殿具有宋建筑柔和秀丽的风格。与此同时，北方辽代建筑更多地保留了唐代建筑雄健的风格。这一时期建筑的装修和色彩设计有了较大的发展。格子门窗改进了采光条件，增加了装饰效果。12世纪初由北宋李诫编著、官方颁布的《营造法式》(见图2-9)，全面总结了隋唐以来的建筑经验，对建筑的设计、规范、工程技术和生产管理都有系统的论述，是我国和世界建筑史上的珍贵文献。元代的木构架建筑设计继承了宋、金的传统，但在规模与质量上都不及前代。

明清两朝的北京城就是在元大都的基础上改建和扩建而成的。明清建筑是继秦汉建筑和唐宋建筑之后，中国古代建筑的最后一个高峰。在宫殿、坛庙、宗教建筑和园林设计等方面的成就尤其突出，不少建筑完好地保存到现在。明清宗教建筑遗存较多，佛塔在明代出现了一种新塔形——金刚宝座塔。由于清朝统治者的提倡，兴建了大批喇嘛教寺庙建筑，其中以西藏拉萨的布达拉宫、日喀则的扎什伦布寺和河北承德避暑山庄的外八庙成就最高。

2. 园林设计

中国古典园林特别善于利用具有浓厚的民族风格的各种建筑物，如亭、台、楼、阁、廊、榭、轩、舫、馆、桥等，配合自然的水、石、花、木等组成体现各种情趣的园景。以常见的亭、廊、桥为例，它们所构成的艺术形象和艺术境界都是独具匠心的。明末清初苏州古典园林设计最为著名的是拙政园(见图2-10)、留园、狮子林、沧浪亭和网师园。

假山是园景中的重要因素。也是表现我国古典园林风格的最重要的手法之一。明代造园家计成的《园冶》是关于中国传统园林设计的专著，是实践的总结，也是理论的概括。书中主旨是要"相地合宜，构园得体"，要"巧于因借，精在体宜"。中国古典园林的园景主要是模仿自然，达到明代计成《园冶》里"虽由人作，宛自天开"的艺术境界。中国古典园林是建筑、山池、园艺、绘画、雕刻以至诗文等多种艺术的综合体。

3. 家具设计

自商、周至三国时期，跪坐是人们主要的起居方式，因而相应形成了矮型的家具设计，席与床(又称榻)是当时室内陈设的最主要的部分。秦汉时期，漆木家具灿若星辰、艳如织锦，其制作工艺有九道之多，设计思想新颖，集工艺美术与实用一体而著称于世。至唐代，中国社会进入历史上的辉煌时期，家具已发展为多品种、高型

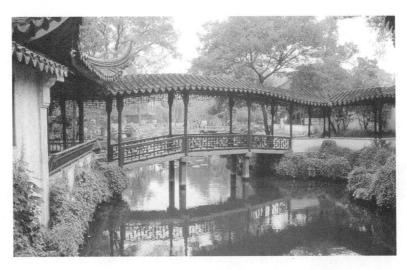

图 2-10　拙政园

化、大体量，在设计中，非常注意造型和装饰。宋代，家具出现了重要转变，该时期的桌椅等日用家具已在民间普遍使用，而且多种式样，家具在室内厅堂的布放也有一定的格局。

明式家具（见图 2-11）十六"品"：简练、淳朴、厚拙、凝重、雄伟、圆浑、沉穆、浓华、文绮、妍秀、劲挺、柔婉、空灵、玲珑、典雅、清新。一著名学者杨耀先生认为明式家具"归综起来，它始终维持着不太动摇的格调，那就是简洁、合度。但在简洁的形态之中，具有雅的韵味，表现在外形轮廓的舒畅与忠实，各部线条的雄劲而流利，加上它顾全到人体形态的环境，为使处处得到适用的功能，而做成随宜的比例和曲度"。明式家具已成为人类文化的瑰宝。清式家具以苏作、广作和京作为代表，被称为"清代家具三大名作"，造型与装饰设计各具地方特色，并且一直保持到现在。

4. 陶瓷设计

从原始社会的陶器算起，我国的陶瓷器生产已经有数千年的悠久历史。早在新石器时代烧制的陶器，就已经具有相当的设计制作水平。瓷器是从陶器发展而来的。

图 2-11　明　黄花梨四出头官帽椅

图 2-12　唐三彩　骆驼

从陶器发展到瓷器，经历了漫长的过渡阶段，那就是半瓷质陶器，即原始瓷器的阶段。原始瓷器施有釉料，釉色青黄，故称"原始青瓷"。到了六朝，青瓷已完全成熟，取代了铜器和漆器的地位，成为人们日常生活器皿的主要品种，中国由此进入了瓷器的时代。六朝的青瓷产地以浙江地区为中心，北方也有生产，并且逐渐发展形成"南秀北雄"的不同风格，正式奠定了南北瓷器两大体系。

隋瓷的器形设计较为秀气，以龙颈双腹瓶最具特色。然而，唐代最具特色的陶瓷器还数被称为"唐三彩"（见图 2-12）的三彩釉陶器。它主要采用黄、褐、绿三色釉料，利用铅釉易于流动的特点，造成淋漓变化、绚丽华滋的效果，深受人们的喜爱。两宋时期，青瓷以汝窑、官窑、钧窑、耀州窑和龙泉窑（哥窑、弟窑）成就最高。河南的汝窑重色效果，以淡天青为主调，质感清逸、高雅，号称宋代五大名窑（即汝、官、哥、钧、

定)之冠。

元代陶瓷的生产由于元朝贵族的野蛮统治而有所衰退,但是制瓷技术仍有一定的进步。景德镇已逐渐发展成为全国的制瓷业中心。元瓷的突出成就是烧成了青花和釉里红瓷器。到了明代,景德镇设立了官窑,继续作为全国的制瓷业中心。明瓷的成就突出表现在青花瓷、五彩和单色釉方面。清朝前期的康熙、雍正和乾隆三代,中国陶瓷生产达到了历史的顶峰。景德镇仍为全国的瓷业中心。康熙时期盛行的古彩即五彩。到雍正年间,五彩逐渐被线条柔婉、色彩淡雅的粉彩所取代。粉彩(见图2-13)始于康熙,又称"软彩",以雍正年间制作最精。康熙年间还创造了极为名贵的珐琅彩瓷器,后人称"古月轩"。

5. 纺织品与服饰设计

图2-13 清 粉彩天球瓶

汉代的纺织品生产非常发达,有官府手工业、独立手工业和农村副业三种生产方式。染织设计在传统的基础上,有了飞跃的发展。纺织品种增多,在提花织物方面,已经广泛应用经线起花,能够织出精美而富于变化的花纹图案。汉代的章服制度更趋完善,由于丝绸产量的大幅提高,当时普遍流行丝绸服装,风格华丽,佩饰丰富。男装以深衣改成的袍为时尚,女装以深衣和上衣下裳的襦裙为主。六朝推崇玄学,男子服装流行窄衣大袖的长衫,尤以文人雅士为盛,风格疏放。女装将下摆裁成三角,层层相叠,围裳中伸出长飘带,风格飘逸。

到了唐代,中国封建经济高度发展,出现了空前繁荣的局面。丝织品生产几乎遍及全国。在名目繁多的丝织品中,以唐锦最为出色。唐锦是以纬线起花,称"纬锦",区别于汉魏六朝以经线起花的经锦。从新疆吐鲁番阿斯塔那唐墓出土的丝织物中,联珠禽兽纹锦的数量比同时期其他纹锦的总数还要多,说明这种风格的图案既为国内市场所欢迎,又可以向域外畅销。另外有对禽对兽的对称纹,又称"陵阳公样",也很有特色,其他还有散花等多种纹饰。唐与五代的男子服饰盛行圆领窄袖袍衫。而隋唐五代的女装设计(见图2-14),则是中国服装史中最为精彩的篇章。此外,唐代妇女对化妆亦相当关注,施粉、涂脂、画眉,莫不讲究。

宋代因为丝织品的国内外需求都很庞大,丝织业较唐代更为发达。织锦有新的特色,称"宋锦"。宋代刺绣也出现了模仿书画的绣品,针法精细,色彩典雅,发展成为后来的画绣。宋代理学泛滥,服饰也渐趋保守,男子常服兴大袖圆领衫,女装以直领对襟窄袖的褙子最具特色,风格清秀大方。元代的丝织、毛织、棉织都有一定的发展,因蒙古人尚金,丝织品中以一种名叫"纳石失"的夹金织物最具特色,称"织金"。又因蒙古人游牧民族生活的需要,毛织得到特殊的发展,多用来作为鞋帽、地毯、床褥和马鞍等。元代服饰是汉蒙混合时期,蒙服的特点是窄袖开叉,便于乘骑,男戴瓦楞帽,女戴顾姑冠。

图2-14 唐 女子服饰

明代丝织也有重大发展。织锦称"明锦",主要品种有库缎、织金银和妆花这三类。明代刺绣以上海露香园顾氏一家的顾绣最为有名。明代服饰恢复汉制,官服的级别制度严格。补子是明代的发明,即在官服中加缀图案设计以示品级区别。男子官服为盘领袍,戴乌纱帽,常服以斜领大襟宽袖衫为主,女装多承袭唐宋,以无袖对襟最具特色。

清代的丝织、刺绣、印染均非常发达。丝织有南京的云锦、苏杭的宋锦和四川的蜀锦为最佳。清代丝织品纹样的设计风格,大体分早、中、晚三个阶段。早期继承明代传统,多用小花矩架,严谨规矩;中期纹饰繁缛、华丽纤细;晚期多用大枝花、大朵花,粗放淳朴。清代刺绣形成苏绣、粤绣、蜀绣、湘绣、京绣等地方体系风格各具地方特色。清代男子被强制穿、用满族服饰,官服为马褂长袍,袍用马蹄袖,戴暖帽或凉帽,造型严谨而繁琐,呈筒状封闭式样,风格肃穆庄重。女子服装汉满各异,后来互相影响,形成清朝特色。

6. 工具设计

1) 农业工具

我国古代农具的设计在相当长的时间里,一直处于世界领先的水平,为发展我国农业生产发挥了巨大的作用。大约在汉唐时期,我国古代农具即已基本定型,其中许多农具一直使用到现在。

2) 纺织工具

(1) 纺机。在我国新石器时代遗址里,就发现有大量石制或陶制的纺纱工具——纺轮。宋末元初,松江府乌泥泾镇(今上海市华泾镇)的棉纺织革新家黄道婆,把用于纺麻的脚踏纺车改为三锭棉纺车,她同时革新了轮棉的工具轧花车和弹棉的工具弹花弓,还总结出一套纺纱和织造的技术,使松江地区成为棉纺织中心之一。

(2) 织机(见图2-15)。我们知道的最早的织机是腰机,又称"踞织机",它是现代织布机的"始祖"。秦汉之际,我国的长江流域和黄河流域已普遍采用脚踏提综的斜织机,斜织机效率比腰机高十倍以上。现在我们知道的最具体完整的古代提花机形制,是记载在明代宋应星的《天工开物》里的提花机。

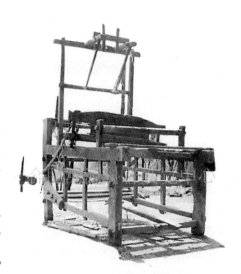

图2-15 古代织机

图2-16 汉朝木雕车马俑

3) 交通工具

车是陆上主要的交通工具。中国在夏代就发明了车。从甲骨文的字形来看,商代的车已经有了车厢、车辕和两个轮子,结构与后世的车大同小异。从商代遗址出土的车马坑来看,当时的车都是由马牵拉的。周朝,车的种类与造型有所增加。春秋战国时期除了出现高架车辆巢车等新型车辆外,还特别加强了对车的薄弱环节的设计,如在车轮上加上夹辅等。三国时蜀国宰相诸葛亮设计的木牛流马据许多人研究,其实就是一种独轮车。南北朝时期出现了驾12头牛的大型牛车。五代时期出现了三轮车。明代为了运输建筑材料,曾经设计制造了八轮车。清代出现了挂帆的独轮车和四轮铁甲车。汉朝木雕车马俑如图2-16所示。

船是主要的水上交通工具。远古时期人们就能拼木为筏,由独木舟进一步发展为木板船。从甲骨文的字形看,商代的木板船设计已趋成熟。春秋末期船就已用于战争。到了秦汉时期,出现了中国造船设计史上的第一个高峰。汉代用作战舰的楼船非常高大雄壮,标志着汉代造船设计的最高水平。唐宋时期,随着我国与海外交往的日益频繁,中国远洋帆船的设计得到高度的发展。真正的轮船出现于唐代,史书记载唐代李皋"为战舰,挟二轮踏之,翔风破浪,疾若挂帆席"。宋代的桨轮船规模更大,曾一度形成桨轮船建造的高潮。但是西方在18世纪末首先设计发明了蒸汽轮船,从此将中国的造船设计抛在后面。元明清三代,为了满足港运和远洋贸易的需要,造船设计业达到了中国古代的顶峰。

7. 兵器设计

中国古代的兵器设计历史久远,早在五千年前的原始社会晚期,就已出现了兵器设计制造的雏形。中国古代兵器设计大体经历了石兵器、铜兵器、铁兵器和火兵器设计的四个发展阶段。随着青铜冶炼与铸造技术的进步,中国古代兵器进入青铜兵器时代。兵器的形制有了变化,性能有所提高,品种也增加了。当时南方吴越地区的铸剑技术(见图2-17)冠于全国。兵车是综合性的作战工具,自商至春秋晚期,车战是主要作战形式,兵车的设计制造盛极一时。

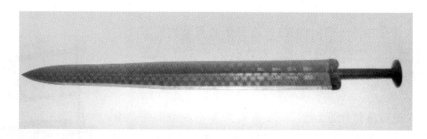

图 2-17 越王勾践剑

我国的冶铁技术始于春秋时期,战国以后发展很快,创造了生铁冶铸、铸铁脱碳钢、灌钢、炒钢等先进的冶铸方法,为铁兵器的发展提供了雄厚的物质技术基础。至汉代,中国古代兵器进入铁兵器时代,刀、剑、斧、矛、箭头等各类兵器都已由铁取代了青铜。铁兵器是冷兵器的成熟阶段,在形制设计、种类、性能、战斗力诸方面都较铜兵器进步,其中经过千锤百炼的百炼钢兵器堪称锋利无比。我国民间习称古代冷兵器为"十八般兵器",所指并不固定,一般指刀、枪、朝、斧、钩、叉、棍、棒、鞭、锏、锤抓、拐子、流星等。事实上冷兵器的种类远不止18种。其他如防御兵器的盾、甲、胄和各种攻守器械的设计制造亦有不同程度的发展,在古代战斗中发挥了各自重要的作用。其中许多和其他钢铁冷兵器一样,在火器出现之后仍然被广泛应用。18世纪中叶以后,注重利用新技术的西方兵器设计迅速超越了故步自封的中国清朝兵器。在鸦片战争中,清政府落后的古代兵器抵御不住西方列强近代化的坚船利炮,使中国被迫沦为半殖民地半封建社会。

第二节 外国设计史

一、外国古代设计

图 2-18 原始人狩猎场面

1. 原始时期和古典艺术时期的设计

从西方今天发现的原始洞窟壁画来看,原始人的绘画题材多是人像和动物,以及生产、战争、狩猎场面(见图2-18)等内容。根据美术史学家的研究,这些绘画都是基于某种明确的目的而描绘的,并不是像现代人那样注重形态美和色调美,而是集社会性、巫术性、宗教性等为一体的综合设计。

公元前3500年左右,埃及逐渐出现了一些最初的奴隶制国家,形成了以尼罗河流域为中心的奴隶制时期的文明。古代埃及人为我们留下了许多雄伟高大的建筑(见图2-19),充分表现了古代埃及人高超的建筑设计才能。在之后一千多年时间里,西亚的两河流域、欧洲的爱琴海一带、中国的黄河流域、印度和巴基斯坦境内的印度河流域都先后建成了世界上最早的一些奴隶制国家,创造了人类早期最灿烂的文明。

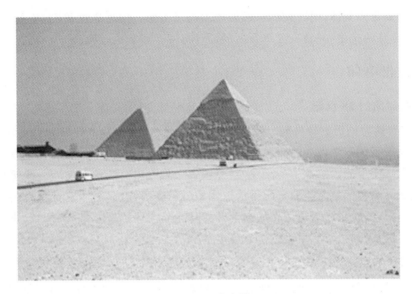

图 2-19　金字塔

与埃及建筑相比，作为欧洲古代文明发源地的古代希腊，其建筑在营造建筑群方面尤为突出。世界著名的雅典卫城建筑群，堪称是高超的建筑技术与人的审美要求完美结合的典范。人们通常把古希腊建筑中的柱子，檐部的形式、比例，以及相互结合所形成的程式法则称为"柱式"。其中多立克柱式、爱奥尼亚柱式和科林斯柱式，充分体现了三种不同的艺术风格和美学思想。

2. 中世纪时期的设计

在长达近千年的历史中，欧洲封建国家的基督教会在思想意识的各个领域占有绝对统治地位，支配着中世纪文化艺术和社会生活的每个方面。这一时期，设计艺术也毫不例外地受到宗教的影响而倾向于精神性的表现。我们可以找出许许多多的实例来说明中世纪时期宗教对于家具设计、手工艺设计及其他设计领域的影响，从中看清基督教会对人们精神和思想自由的限制，以及对人们生活各个方面的束缚。然而最具典型意义的，代表着中世纪设计的当推哥特式建筑（见图 2-20）。哥特式建筑源于 12 世纪初法国北部，在不到半个世纪的时间里迅速风靡欧洲大陆。哥特式建筑以其垂直向上的动势，形象地表现了一切朝向上帝的宗教精神。

3. 文艺复兴时期的设计

在 14—16 世纪，欧洲许多国家先后掀起了文艺复兴运动。在这场前后延续两百多年的运动中，文艺上出现了前所未有的繁荣，对后来的欧洲文化艺术及社会生活的各个方面都产生了巨大影响。

文艺复兴时期，随着思想的解放和技术的提高，欧洲曾经与东方国家中断的贸易又重新得以恢复。许多贸易商主张在商店建筑物外表上设计引人注目的广告（招牌）。14—15 世纪，欧洲行会组织同盟由多达 70 个城镇组成。从这一时期起，展示方法也显得日益重要。欧洲各国到处流行使用组合文字、标志符号、徽章和纹章。有名的艺术家为商店和餐馆设计招牌也无甚稀奇。橱窗陈列在这一时期由市场的商品陈列台发展而成，邮寄广告的方法也从这一时期开始。

图 2-20　哥特式建筑

15 世纪谷登堡铅活字印刷机的发明，对世界产生了重大影响。这项发明，不仅在图书装帧设计上是一次飞

跃,而且它使市民的教育更为具体,同时在广告领域也引起了革命。信息通过印刷,重复应用到不同的场合,反映了最初机械化设计萌芽的产生,并为工业革命后的设计打下了坚实的基础。

二、设计与工业革命

1. 作为历史转折时期的18世纪

18世纪是一个富有魅力的历史转折期。在英国,政治生活稳定,贸易的纽带延伸到海外,创建了先进的金融制度和信用制度,发展了关于零售业的新思想。伦敦成为欧洲时髦的新兴城市,其剧院和游乐场所所构成的文化生活,以及城市咖啡店里的思想自由的文化,对外国人极具吸引力。伦敦还有一个重要的与其他欧洲国家的首都的区别,那就是时髦和情趣之类的东西不像法国的凡尔赛那样,只限于宫廷范围内流行。随着一个新兴的、富裕的中产阶级的出现,时髦和情趣之类的东西开始从宫廷向外扩展。茶叶、烟草、进口纺织品和花边等昂贵商品第一次能让大多数人购买和享用。

2. 早期的设计师和工业家

英国传奇式的家具设计师奇彭代尔的事业是一个代表。他的工作室不仅是制作高技艺的手工艺品,奇彭代尔为顾客提供了一套完整的室内设计服务,并从国外进口高级商品,包括一系列能形成最前卫品味的产品(见图2-21)。他甚至还提供信贷设计。

图2-21 奇彭代尔家居设计

影响纺织工业的各种发明是18世纪这场工业变革的典型。机器化是从纺纱这个领域开始的。其中,阿克赖特发明了水力纺纱机;克朗普顿(Crompton)发明了骡机;哈格里夫斯发明了手摇珍妮纺纱机。18世纪70年代,第一次发明浪潮使纺织生产从家庭小手工业(工场手工业)发展到集中的工厂生产(大机器生产)。机器化的第二个过程是织布,即印花布印染术,它是由1783年发明的一种滚轴印染机改良而成的。纺织业的迅速发展完全改变了工业生产的面貌。

到了18世纪末,技术革新又开始影响到其他传统工业。1759年,韦奇伍德继承了在斯塔费德郡的家业,并着手进行改革。他引进了蒸汽动力;18世纪60年代和70年代,他设立了工业生产的基本规则,这些规则后来在世界各地广为流传。韦奇伍德也是第一批引进工厂系统化科学研究方法的资本家之一。更重要的是,韦奇伍德引起了生产过程的系列变革。他把陶瓷生产过程分离成单独的几个部分,这样就创造了工业革命的基础原则:劳动力的分工。这是一个形式简单但意义深远的变革,结束了个体工人控制整个生产过程的历史,现在每个工人专门从事一种劳动。专门化的机器的广泛使用,引发了设计可以从生产中分离出来的观念。

三、19世纪设计

1. 19世纪设计发展的背景

回顾19世纪,我们会想到一个充满活力的变革与进步的时代,脑海中会有一些鲜活的画面:新的工业中心、威尔士采矿集团、克莱德塞造船厂和兰郡的棉花厂等。贫困和富裕形成极端的对比,一种舒适的中产阶级的生活方式由无数廉价仆人供养着。在这一稳固的阶级结构的背景下,是一个促进和鼓励研究学习的社会。这个时代中,布鲁内尔、拉斯金和达尔文等人均取得了巨大的学术成就。19世纪,一种对社会进步的信心和信念充分体现在维多利亚城市建筑的氛围中,这种氛围至今仍然充溢着英国现代城市。当时的人还可以从这个时代的新发明:铁路、摄影、电报、汽车、电话和飞机,体验到社会的进步。在这种新的消费文化中,设计正起着重要作用。在第一次批量生产的产品,以及百货商店、广告招贴板、邮购订货单出现之后,设计师的角色和设计

的社会功能就成为重要的讨论话题。

到了19世纪,标准化和机械化的观念才开始真正对设计起作用。大量规模盛大的设计展览是19世纪的一个特征。展示设计的展览是从法国开始的,之后很快传遍了欧洲的其他地方。第一次法国政府的贸易展览,叫"工业博览会",组织于1798年。法国早期的贸易展销促进英国政府举办了可能是19世纪最著名的设计展览——1851年博览会,即有名的水晶宫博览会(见图2-22),其名字得之于展览会所在的建筑,这栋建筑由帕克斯顿(Joseph Paxton)设计,用铁架和玻璃建成。可以说,大量规模盛大的展览可以看作是对工业革命后的新技术和新发明的庆贺。

图 2-22　水晶宫博览会

2. 19世纪设计的改革

有点讽刺意义的是,英国是第一个经历工业革命的国家,它同时出现了一个反工业化的组织,并很快起名为"工艺美术运动"。这个组织最重要的设计师毫无疑问是莫里斯(William Morris)。莫里斯的花卉纹样背景壁纸如图2-23所示。作为训练过的建筑师,莫里斯借助于他富有的家庭和罗塞蒂(Dante Gabriel Rossetti)这样的朋友,通过家具定做保持了同设计业的联系。1861年,他顺理成章开办了自己的公司,这个公司及其产品仍然保留艺术和手工艺的思想。它的第一项原则是材料的真实性。工艺美术理想主义的另一个思想是通过设计进行社会改革。长期以来,莫里斯被看作是对工业和资本主义现实无望的梦想者和理想主义者,但后来人们承认了他的思想中的革命性,即一些与20世纪有关的思想。

对设计产生了重要影响的还有日本的时尚,这里值得一提。美国海军准将佩里的舰队于1854年到达日本,美军的炮火结束了德川家康幕府造成的长达200多年的闭关自守。欧洲对日本的影响结束了日本原来对中国文化的兴趣。大量日本家具、漆器、印刷物和瓷器流传到欧洲。西方设计师开始意识到日本的设计文化有着与众不同的独特审美趣味,同样的,他们逐渐对一些原始文化感兴趣,虽然很少有人尝试把这些文化形式进行综合,但一些有趣的试验对20世纪设计的发展产生了重要影响。例如,德雷瑟模仿阿兹特克的器皿来设计陶器。

图 2-23　莫里斯　花卉纹样背景壁纸

19世纪末,工艺美术的理想已不是设计的唯一思想了。这个时期最后一个伟大的装饰风格兴盛,即新艺术运动(Art Nouveau)。从1895年到1905年,这种风格风行世界,其著名的特点是弯曲、自然主义,以及运用植物、昆虫、女人体和象征主义。它把感觉因素引入了设计,并经常运用明显的性感形象。法国以南希学派的加利和路易·马乔勒的作品领先于世界其他国家。不过,新艺术运动此时用来泛指19世纪装饰艺术的复兴,这个复兴从布鲁塞尔、米兰和维也纳这些地方传到美国,再传到世界各地。其中,维也纳工作同盟成立于1903年,它以英国设计师阿什比(C.R. Ashbee)的手工业工会的思想为基础。阿什比的玻璃银器设计如图2-24所示。

图 2-24 阿什比的玻璃银器设计

图 2-25 美国西部的柯尔特枪

除了欧洲装饰风格的兴盛对设计产生了重大影响之外,美国提出的有关制造、生产和销售的实际问题已被证明是关于设计的根本问题,并且,这些问题的提出标志了从19世纪设计向现代设计的过渡。在这一意义上,美国和德国显得很重要。美国面临较特殊的问题——大量欧洲移民开发它的国土。工业化的逐步扩大把生产放到了大公司的"手"中,大公司在19世纪末为美国提供了标准的家庭用品。与美国零售革命伴随的重要生产变革叫"美国体制",这个原则很简单:用统一标准的零件设计产品,使之能在国内任何地方生产或修理。美国西部的柯尔特枪(见图2-25),便是这种新的生产方法的一个例子。

四、现代主义设计运动

1. 现代主义设计运动

现代主义设计运动是指一批建筑师、设计师和理论家开始探求20世纪新的审美观。现代主义的主要特点是理性主义,以及从19世纪起突然崛起的客观精神。在这之前,建筑师和设计师一直抱着风格复兴和装饰的观念。现代主义的另一个重要的特点是:形式服从功能。这一特点反映了现代主义设计运动倡导理性的、有秩序的现代设计方式。

进行现代主义设计运动的设计师想通过大规模生产最终得出纯几何形式。他们这样做总的结果是反对装饰。现代主义者喊得最响的口号是:"少就是多"。柯布西埃把房子描绘成供人居住的机器更是加强了这些观念,并且他进一步实践了这个贯通20世纪的设计方法。然而,运用这种方法还不是现代运动的全部,从20世纪20年代,现代主义就不是单一的运动。第一次世界大战之后的几年,现代主义者小心地删除了那些个别表现主义者的设计,从而所占阵地迅速扩大。

包豪斯成立于1919年,学校建在德国的魏玛,它的第一任校长是格罗皮乌斯。1925年格罗皮乌斯把学校迁到德绍。格罗皮乌斯把学校建筑和师生日用设备设计成完全现代主义的风格。他还成功地聘请了现代主义设计运动中一些最重要的设计师来此工作,其中包括赫伯特·拜尔和约翰尼斯·伊顿。第一次世界大战之后,包豪斯所做的对未来甚有影响的事是强调一种单一的现代主义设计运动的设计方法,即利用现代材料和工业生产技术,以原色红、蓝、黄和圆形、方形为基础形成纯几何形式的设计风格。现代设计后来也称为"国际风格"。

现代主义设计运动中突出的设计风格代表有荷兰的风格派、俄罗斯的构成派(见图2-26)、斯堪的纳维亚的阿尔多和阿斯普朗德的设计,以及美国的流线型设计。尽管这些设计和制作展示出复杂多变性,但其中还是有着共同的联系。法国勒·柯布西埃的影响力越来越大。他的建筑设计艺术是把纯粹的现代主义精神具体化的杰出代表。简洁、纯净的几何形式是一种具有普遍意义的、永恒的形式。他设计的著名的萨伏依别墅(见图2-27)就是这样一类建筑。

图 2-26　俄罗斯构成派的作品

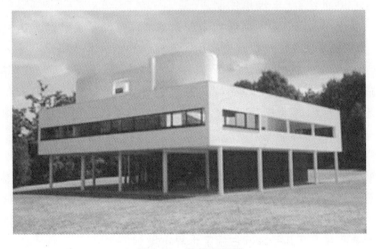

图 2-27　萨伏依别墅

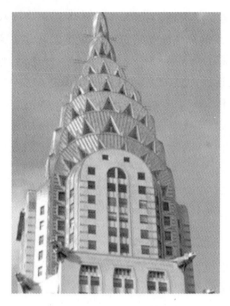

装饰在现代主义设计运动这段时期里仍然很重要。流行设计经常使用建筑上的几何形式语言,创造了一种取得高度成功的风格,如图2-28所示。因为1925年巴黎的一个名为"装饰艺术展"的展览,这一风格被命名为"装饰艺术"。

这些批评并没有妨碍装饰艺术在20世纪30年代的设计风格的发展。不仅如此,这些批评还变得十分的风行,现代主义者给它起了一个名称:Moderne。"Moderne"不同于"modern"(现代的),它是20世纪20—30年代流行于美国的一个术语,指介乎艺术装饰与现代主义之间的一种风格。

直到第二次世界大战结束之后,被视为理所当然的现代主义和它的价值才受到严峻的挑战。第一次挑战来自于20世纪60年代的波普设计,第二次挑战来自于20世纪70年代的后现代主义。人们用挑剔的眼光重新审视现代主义,给予的批评声越来越大,且十分有力。越来越多的人认为现代主义忽略了给予物体个人的感情和复杂意义,其认为只有一种设计方法是对的和适当的观念无疑是错误的。

图2-28 流行设计之克莱斯勒大厦

2. 第二次世界大战之后的设计

战争给人们留下共同的目的和事业,即重建未来,所以"当代风格"并不是一种时髦的设计风格,而是倡导实实在在为人们设计各种东西。20世纪50年代的新风格也称为"有机设计",因为它的形式有一些借鉴于美术发展,如雕塑家莫尔、考尔德和阿普,还有画家克利、米罗,他们的风格对设计都产生了很大的影响。由此设计形式呈现出新面貌,变得灵活多变,用曲线装饰,而且具有表现的意味。莫尔的作品如图2-29所示,克利的作品如图2-30所示。这些"当代风格"的成分表现在设计上,使物品诸如沙发、烟灰缸、鸡尾酒等呈现出各式各样、丰富多彩的局面。再者,抽象绘画和表现主义绘画对设计的影响也很大。

另外,科学技术以及战后新的审美和新的技术也有不可忽略的重要作用。20世纪50年代是发明原

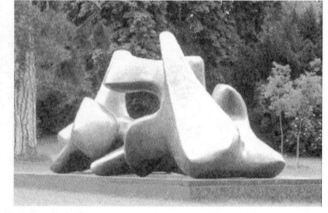

图2-29 莫尔的作品

子弹和人造卫星的年代,展现在人们面前的崭新的未来景象深深打动了设计师。这种对技术新的态度促进了两个方面的发展。第一个方面是工业生产过程中采用了新材料和新技术。1942年聚乙烯和后来聚丙烯的发现提高了塑料技术。胶合板是第二次世界大战期间获得巨大发展的一个例子。此外,市场正出现人造纤维,如涤纶和纤烷丝。第二个方面是设计从科学中吸取营养,得到动力。原子、化学、宇宙探索和分子构成启发了设计师,他们把由此得到的想象吸收到20世纪50年代装饰语言中,结晶体的图案和分子构成图都被设计师运用到设计中。宇宙探索是另一个重要主题。

意大利成为设计界的先锋和改革者,这令人颇为惊奇。早在20世纪初期,意大利的工业发展缓慢。第一次世界大战期间,法西斯运动企图实现国家现代化,鼓励工业和新工业产品的发展,像电车、火车、小汽车等。到20世纪40年代末,意大利政府下决心要重整国家,这一时期被称为"重建时期"。意大利推翻了法西斯主义后,设计师得到了解放。不到十年时间,意大利一跃成为现代工业国家,能够和法国、德国相媲美。更令人感兴趣的是:有特色的意大利商品和产品几乎瞬间占领了世界市场。

到20世纪50年代末,一种新的意大利设计方法在时装和电影艺术上取得了成功,并且把一些专用的设计

标志介绍给消费者。如1946年阿斯卡利奥为皮阿乔公司设计的维斯帕摩托车(见图2-31)标志图样,以及1945年庞提设计的拉·巴伏拉牌高速机器标志图样。

图 2-30　克利的作品

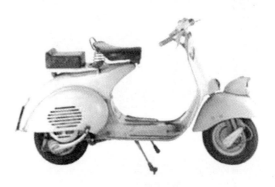

图 2-31　维斯帕摩托车

斯堪的纳维亚是欧洲另一个在设计上很有实力的地区。当瑞典、丹麦、芬兰在自得其乐的同时,欧洲就在考虑20世纪50年代要把斯堪的纳维亚独有的设计推向市场。这个策略很成功,所以通过近十年的努力,斯堪的纳维亚设计出了20世纪50年代的家庭风格。它的特征是设计简朴、功能性好,并且主要设计的是每个人都能买得起的日常用品。

20世纪50年代期间,斯堪的纳维亚的设计形成了它自己的风格。在家具领域,丹麦家具从革新方面、质量方面一直都走在世界前列。雅各布森把形式和新技术结合起来,创造了一系列一流的设计,包括蛋椅和天鹅椅(见图2-32)。这些椅子采用纤维玻璃,加垫乳胶泡沫,并用维尼龙布或毛织物盖在上面。芬兰在一系列应用艺术领域大胆实践,最后引起全世界的关注,其中塔皮奥·维尔卡拉(Tapio Wirkkala)的玻璃设计突出了自然主义特色。瑞典在产品的革新方面,在成批生产陶器方面都走在世界前列,其产品风格紧跟20世纪50年代最新审美潮流。事实上,斯堪的纳维亚设计师几乎控制了全世界20世纪50年代的设计,以致没有哪一个高档家庭会没有丹麦的椅子或瑞典的地毯。

到20世纪50年代,美国成为世界经济和政治大国。1954年到1964年,美国十分繁荣发达,在各种消费商品、工业设计和生产方面,美国都占据世界的领导地位。20世纪50年代期间,美国为设计开拓了两个重要领域。第一个是建筑和家具领域。在设计革新上,诺尔和米勒公司占了主导地位。诺尔集团公司最有影响的设计师是伯托亚,他设计了一种座椅(见图2-33),这是用弯曲的线绕成一个个格子而制成的座椅。诺古奇(Isamu Noguchi)和沙里宁(Eero Saarinen)设计了一种可以用模子铸造的郁金香椅。在这期间,20世纪50年代美国的设计和欧洲当代设计很少有相同之处。然则20世纪50年代末,这些设计面临着一个新的挑战,一种异样的设计风格已经开始滋长,波普设计的出现将推翻20世纪50年代设计的主导地位。

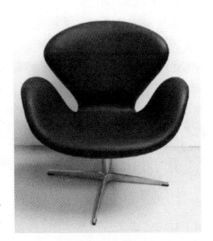

图 2-32　"天鹅"椅

3. 20世纪60年代的波普设计

20世纪60年代,设计风格经历了翻天覆地的变化——从20世纪30年代起就占据世界主导地位的现代主

义设计这时大势已去,不得不让位给波普设计(见图 2-34)。现代主义设计运动主张设计要着重功能,少用或者不用装饰,要经久耐用。20 世纪 50 年代,年青一代的设计理论家和实践者从伦敦发起变革,要推翻现代主义设计的这些原则。

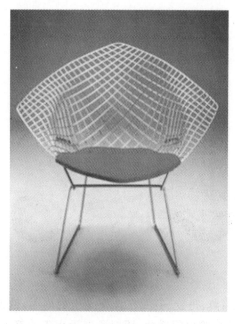

图 2-33　伯托亚设计的座椅

图 2-34　波普设计之装修设计

20 世纪 60 年代波普设计的兴起导致了数目可观的相关理论文章的产生,这是很值得研究的。像设计师一样,当代作家也想看一看,并且认真地对待从前被忽视且带有坏名声的流行文化。从 1958 年到 1965 年间,班厄姆(P. R. Banham)第一个发表了一系列评论波普设计的文章,内容从时尚电影到"霹雳鸟"和民间艺术。有人认为建筑学术论文是讨论室内设计和家具原则的唯一"论坛"。班厄姆否认了这一观点,并以他深邃的洞察力给设计写作重新建立起一个轮廓。一个和他类似的美国作家汤姆·沃尔夫(Tom Wolfe)开创了"新闻新编",其中描述了设计写作风格。"新闻新编"采用一种人们很容易接受的写作风格:使用一些俚话、口语和广告词。1968 年沃尔夫在他书里详细地说明过这个方法。正如波普设计一样,"新闻新编"向传统的、严格的学术论文写作方式发起了挑战,它用自己的语言向少数特别的听众发表演讲。这两个作家提供的文章最有可读性,而且影响了一代人。

五、外国当代设计发展现状及展望

1. 设计和后现代主义

后现代主义只是从 20 世纪 70 年代才开始成为主要的文化力量。建筑史学家金克斯(Charles Jencks) 1977 年写了一本有影响力的书——《后现代建筑的语言》(The Language of Post-Modern Architecture),使"后现代主义"这个概念流行起来。这个概念不只是涉及建筑,也通常用来描述设计和文化的变迁。

后现代主义最早的起点是对现代主义原则和价值的批判性立场。第二次世界大战之后,新一代设计师感到现代主义排斥装饰、大众化口味及人类欲望的癖好太严格刻板。后现代主义打开了一系列的设计方式——复兴的观念、材料和意象——这些都是过去被现代主义否决的。

20 世纪 80 年代是设计迅速繁荣的年代。这种繁荣首先表现在设计业的迅速扩展。20 世纪 80 年代经济的发展使人目睹了新一代设计师的独立。在英国,彼得斯(Michael Peters)、戴维斯(David Davies)等设计师的出现是 20 世纪一种崭新的现象。设计师用其专业的方式在自己的办公室里运用自己的设计理念工作,像会计师或律师所做的那样。意大利孟菲斯集团出现于所有主要的国际展览中。孟菲斯集团的解构设计作品如图

2-35所示。伦敦的维多利亚和阿尔伯特博物馆将其首次个人展给了年轻的图像设计师布罗迪(Neville Brody)，并通过一系列的展览勾勒出当代设计的走向。

2. 新时代设计的方向

20世纪90年代设计的新领域和方向是什么？这个时期，两个对设计产生重要影响的因素出现了。影响设计的第一个因素是人们开始意识到绿色(环保)问题的重要性。生态问题，常称为"绿色问题"或"环保问题"，代表了一个重要的世界政治和经济的共同活动。绿色政府的起源应回溯到20世纪60年代，当时嬉皮士理想主义和反工业化的态度在青年中流行，而这些观点，都被看作是另类的怪癖想法。影响设计的第二个因素是新技术的发展，包括计算机辅助设计、机器人技术、信息技术。最早的工业机器人出现在1960年日本的汽车工业中。它执行简单的任务，如定点焊接、喷雾绘画。日本现在仍然在机器人技术方面处于世界领先地位。机器人现在能利用传感器监测温度、压力和密度的变化，执行复杂的任务。

图 2-35　孟菲斯集团之解构设计作品

20世纪90年代的设计并未提出关于流程和审美的单一观念。经济的衰退加强了限制，并给予设计重新考虑方向的机会。20世纪末，设计也面临着新的挑战。后现代主义导致消费者的需求更为复杂、多元化，也为设计打开了一个拥有丰富多彩的文化参照体系的世界。对于这一事实，设计师在未来必须作出回应：21世纪，技术将重新构造我们的整个世界。

● 思考题

(1) 为什么元明清三代青花瓷深受广大民众的喜爱？
(2) 现代主义设计与后现代主义设计有什么关系？

● 延伸阅读

经过漫长的发展演变，中国古代建筑在外观、结构、布局设计、装饰和色彩诸方面，都形成了自己鲜明的民族特色。

在外观设计上，中国古代建筑由屋顶、屋身和台基组成。屋顶的特征最明显，主要有硬山、悬山、庑殿、歇山、攒尖、卷棚和单坡等多种形式(见图2-36)。

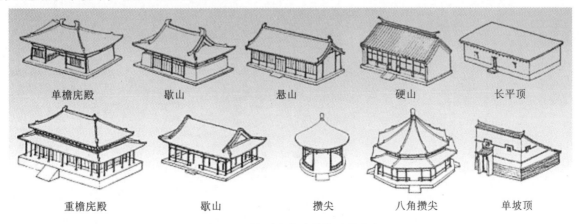

图 2-36　中国古代建筑的屋顶形式

在结构设计上,中国古代建筑以木构架为主要结构方式,常用的有抬梁式和穿斗式两种。它们以立柱和横梁组成骨架,建筑的全部重量都通过柱子传到地下,由于墙不承重,故能做到墙倒屋不塌。

在布局设计上,中国古代建筑有一种简明的组织规律,就是以"间"为单位构成单座建筑,再以单座建筑组成庭院,进而以庭院为单位,组成各种形式的组合。庭院以院子为中心,四周建筑物面向院子,并在这一方向设置门窗,北京四合院是一个典型的例子。

在装饰和色彩设计上,中国古代建筑也别具一格。装饰主要集中在梁枋、斗拱和檩椽部分,综合运用了各种美术工艺及雕刻、绘画、书法等艺术加工手法。所谓"雕梁画栋",就是形容这一装饰特色。还有如额枋上的牌匾、柱上的楹联、门窗上的林棂格等,都是富有民族特色的建筑装饰形式。

第三章

设计师

第一节　设计师的素养
第二节　设计师的职责
第三节　设计师的能力

设计概论

● 内容提要

设计师是对设计事物之人的一种泛称,通常是指在某个特定的专门领域创造或提供创意的工作,从事艺术与商业结合在一起的人。这些人通常是利用绘画或其他各种以视觉传达的方式来表现他们的工作或作品。设计分为建筑设计、艺术设计、平面设计、展览设计、工业设计等。设计师也可用来称呼在某种设计领域活动但还处在学习阶段的人,他们通常没有执照或是没有修习相关领域的课程。当今是创意经济时代,设计师属于高知识、高技能、高自主性的人才,具有创新、勤奋、独立、自信和率直等特点。

● 知识点

(1) 设计是一种跳跃性或逻辑性思维的某种冲动,是大脑对思维的一种具象化,而这就是我们通常所说的创意。

(2) 专业知识——设计师必须知道各种设计会带来怎样的效果,譬如不同的造型所得的力学效果、实际实用性的影响,以及所涉及的人体工程学、成本、加工方法等。这些知识绝非一朝一夕就可以掌握的,而且这些知识要融会贯通、综合运用。

(3) 设计师应该通过与客户的洽谈、现场勘察,尽可能多地了解客户从事的职业、喜好,以及客户要求的使用功能、追求的风格等。

"设计师"是由英文的"designer"翻译而来的。设计师是指从事设计工作的人,是通过教育与经验,拥有设计的知识与理解力,以及设计的技能与技巧,而能成功地完成设计任务,并获得相应报酬的人。在日常生活中,任何人都可能设想制作一些比现在使用的物品更实用、更经济、更美观的东西,诸如舒适的住所、便利的交通工具、美丽的城市环境、创意性的广告等。但是,一般人由于欠缺设计的专业知识与技能,不具备设计创造的必要条件,只能用语言和文字来描述他们的设想,而不能将其视觉化、具体化,至少不能像专业设计师那样成功地做到这一点。

用彼得·德鲁克的话说,设计师是凭知识挣钱的人,属于那种掌握和运用符号及概念、利用知识或信息工作的人。由于环境和所受专业教育等方面的原因,设计师大都表现出鲜明的个性特点和需求,且具有较高的知识层次、较强的工作能力,拥有一技之长,可以有很多工作机会。按照马斯洛的需求层次理论,设计师的生存需求及安全需求已经得到满足,故会转向追求更高层次的需求,如尊重的需求及自我实现的需求,期望通过一种创造性或者挑战性的工作成绩来获得精神、物质及地位上的满足。

美国宾夕法尼亚州的卡内基梅隆大学工业设计系主任约瑟夫巴列(Joseph M. Ballay)认为,好的设计师应具备四大类知识:①要有空间的概念、类比的思考方法,懂得运用视觉语言来表达,因此,要重视绘画能力的培养;②要知道如何用语言、文字表达自己的意念或想法,如何与他人进行沟通或辩论——这些都需要有修辞学、哲学等认知性的探究能力;③设计师所处的文化及其成长背景都很重要,物理、化学、生物、数学等知识,以及有关人类行为的知识(如心理学、社会学、经济学等)对设计师而言也很重要,通过这些知识可以了解人类的需要及偏好,以及如何在不确定的情况下作出抉择;④价值判断能力,如"为什么大众会视这种设计为好的设计"之类的问题。

第一节 设计师的素养

设计是一门综合性边缘学科。周期短,变化快,它要求设计师有较高的素质与修养。在这个物质丰裕的社会,社会化大生产越来越细化对设计师的要求。清华大学教授宋立民对未来设计师的竞争作了一个前瞻性的预测:设计师最终拼的就是素养。什么是设计师素养?设计师素养就是设计师在完成一个优秀设计方案和提供良好的客户服务的过程中所体现出来的综合性职业技能、职业知识、职业素养。

一、设计师的类型

从古到今,设计涉及的领域很广,关于设计有多种不同的分类方法。与之相应,设计师的分类方法也有多种。在古代手工艺时期,工匠一般按工作内容与性质的不同进行分类。如《考工记》所载的"百工"分为攻木之工、攻金之工、攻皮之工、设色之工、刮摩之工和传垣之工。随着社会分工的细化,工匠的专业划分也日趋细致。比如《考工记》所载,制作陶瓷器的工匠仅有陶人和旅人两类,而到18世纪法国万塞纳瓷厂时期,仅一只精致的餐盘制作,就必须经过至少八个工匠之手才能完成,这些工匠包括模型工、整修工、画釉工、底色画工、花卉画工、徽章画工、镀金工和抛光工。现代设计初期,设计师涉及的设计领域较广,可能既从事产品设计,又从事平面设计;既从事建筑设计,又从事室内设计,专业分工并不十分明显。如雷蒙·罗维(见图3-1)、贝伦斯、格罗皮乌斯、菲利普·斯塔克(见图3-2)、雷蒙德·洛伊等,都从事过多种领域的设计。

图3-1 雷蒙·罗维

图3-2 菲利普·斯塔克

随着设计的发展,设计师的专业分工越来越细致。如果按工作内容性质划分,大致可以分为视觉传达设计师、环境设计师、产品设计师和动画设计师四大类,每一类下面还有更细的划分;按从业方式的不同,大致可以分为驻厂设计师、自由设计师和业余设计师三类;按设计作品空间形式的不同,还可分为平面设计师、三维立体设计师和四维设计师。这三种划分的方法都是横向划分的方法,从纵向的角度来看,在一个系统设计中,按照工作内容与职责的不同,大体可以分为总设计师、主管设计师、设计师和助理设计师四个层次。此外,还可以根据设计师的专长分为总体策划型、分项主持型、理论指导型、技术设计型、艺术设计型、技术研制型、艺术表现型、综合型、辅助型和教育型等。

图3-3 柳宗理

日本的设计师柳宗理(见图3-3)被称为日本工业设计第一人。他一直坚持着他的设计哲学,排除设计师的一切自我主张,他最大限度地追求设计在生活中、在使用时的功能性和舒适度,认为这才是最高境界的设计。他的作品非常朴实无华,没有稀奇古怪的作品,但在不断地接触他的作品后,你会越来越惊叹于他对细节的考究,对使用者的呵护。

黑川雅之(见图3-4)是世界著名的建筑与工业设计师,被誉为开创日本建筑和工业设计新时代的代表性人物。他成功地将东西方审美理念融为一体,形成优雅的艺术风格。

喜多俊之(见图3-5)是一位在环境、空间、工业设计领域都很活跃的工业设计师。他的作品被纽约现代美术馆选定为永久收藏品,受到很高的评价。喜多先生一直致力于将濒临失传的传统技术和材料运用于现代设计和资源的再利用领域。

图 3-4 黑川雅之

图 3-5 喜多俊之

二、设计师的知识结构

作为一名专业的设计师，完善的知识结构应该包括装饰设计、美学、建筑学常识、色彩学、材料学、人体工程等。设计师的自然学科知识技能与社会学科知识技能主要包括：自然学科中的物理学、材料学、人机工程学、人类行为学、生态学和仿生学等；社会学科中的经济学、市场营销学、消费心理学、传播学、管理学、经济法、伦理学、社会学、思维学和创造学等。此外，设计师还应具备一些更专业的学科知识，如园林美学、技术美学、产品分析、广告原理、民俗学、公共关系学等。

设计，先天的具有交叉学科或跨学科的性质。所谓"形而上者谓之道，形而下者谓之器"，现代设计与各种文化、美学、文学和工程学等的联系越来越紧密。纵观我们熟悉的当代设计大师——原研哉、深泽直人、郑秀和——无不是在建筑、室内设计、产品、平面等范畴跨界别地探索、思考、发现、融合、构想行动方案，终成大器。衫浦康平如是形容他的设计哲学："早年我在做建筑师时，不只是关注建筑的结构，甚至会设想房间墙纸的颜色。"专业设计师还应具备一定的职业技能：设计能力、审美能力、创新能力、手绘能力、学习能力、沟通能力等。这些能力的形成是由所学知识构成的，知识结构越完善，职业技能就越强。

1. 造型基础技能的掌握

设计师必备的首要条件还是与设计相关的基础知识。"design"（设计）源自拉丁文"disegno"，原意是"drawing"（素描），可见，设计与素描有着与生俱来的"血缘"关系。设计师首先需要掌握造型基础技能、专业设计技能、设计相关的理论知识。其中，造型基础技能是通向专业设计技能的必经"桥梁"。

造型基础技能包括三个方面。①手工造型（含设计素描造型、色彩造型、设计速写造型、构成造型、制图技能和材料成型造型等）。设计素描造型与色彩造型不同于传统绘画造型，再现不是它的最终目的；设计速写造型是最快捷方便的设计表现语言，不受时间的限制；构成造型包括平面构成、色彩构成和立体构成这三大构成，以及光构成、动构成、综合构成；制图技能包括机械制图、装饰制图与效果图的绘制，这是产品设计师与环境设计师尤其要掌握的基本技能。②摄影摄像造型。摄影摄像造型也是设计师应该具备的技能。摄影摄像造型包括两个方面。一个方面是资料性的摄影摄像，可以为设计创作搜集大量图像资料，也可以记录作品，供保存或交流之用。另一个方面是广告摄影摄像，这种摄影摄像本身就是一种设计。③电脑造型。这是一种最新的电脑辅助设计技术，即快速成型技术，又称快速原型制造（rapid prototyping manufacturing，RPM）技术。这项技术可以将电脑上的创意设计快速准确地复制成三维固态实物，就像打印机打印文件图纸一样方便。这是材料成型技术的一项重大突破。目前成型材料主要是纸、木和树脂材料。随着 RPM 技术的进一步发展和完善，将来必定会成为广大设计师普遍采用的一种设计手段。

2. 专业设计技能的掌握

专业设计技能包括视觉传达设计技能、产品设计技能、环境设计技能和动画设计技能。这四大类专业设计

技能还可以细分。如：视觉传达设计技能可分为图籍装帧设计技能、广告设计技能、包装设计技能、展示设计技能等；产品设计技能可分为工艺品设计技能、纺织品设计技能、工业设计技能、家具设计技能等；环境设计技能可分为建筑设计技能、室内外设计技能、公共艺术设计技能等；动画设计技能可分为二维动画设计技能、三维动画设计技能、网页设计技能、影视后期合成技能等。

各专业设计师的造型基础训练是大体相似的，但也不是没有差别的，如视觉传达设计偏重于平面造型，而产品设计和环境设计则偏重于空间造型，动画设计偏重于三维动画。

3. 艺术与设计理论知识的掌握

艺术与设计理论知识主要包括艺术史论、设计史论和设计方法论等。属通史通论的如中外艺术史、中外设计史、艺术概论、设计概论、工业设计史、设计方法学等；属专史专论的如工艺史、建筑史、服装史、广告史、建筑学、广告学、服装学等。其中建筑方面的史论对其他各种专业设计都有直接或间接的影响，如哥特式、洛可可式的家具设计都是由相同风格的建筑设计直接影响而来的。格罗皮乌斯在《包豪斯宣言》中甚至称"建筑是一切造型艺术的最终目标"。

艺术与设计理论知识是设计师的"一只手"，自然学科知识技能与社会学科知识技能是设计师的"另一只手"。包豪斯时期已开设有材料学、物理学等科技课程，以及簿记、合同、承包等经济类课程。美国著名设计师与设计教育家帕培勒克(Victor Papanek)先生曾提到：一般学科教育都是向纵深发展，唯有工业与环境设计教育是横向交叉发展的。设计物理学主要提供产品或环境设计师关于设计所需的力学、电学、热学、光学等知识，并指明设计怎样才能符合科学规律与原则，以保证设计的科学性与合理性。设计材料学可以使设计师了解各种材料的性能，熟悉各种材料的应用工艺，以便在设计中充分利用其特性之长，避免其不利的方面。

人类行动学是日本长冈造型大学的校长丰口协在一次有关设计教育的国际研讨会上提出来的新的学科。它不同于人机工程学一样把人类行动数值化，而是把立足点放在人类心理学研究方面。在设计应用方面，可以弥补人机工程学忽视人类感情与心理因素的不足之处。

心理学家巴特利特(Bartlett)认为，思维本身就是一种高级、复杂的技能。设计思维科学是指设计师通过掌握创造性思维的形式、特征、表现与训练方法，进行科学的思维训练，从思维方法上养成创新的习惯，并贯彻于具体的设计实践中，以此培养设计师的设计创新意识，突破固有的思维模式，提高设计师的创新构思能力，增强设计中的创造性，走出一味模仿、了无创意的泥潭。

以上仅是对设计师必须掌握的基础性的知识技能作了简要的列举阐述，还有一些更加具体的、专业的学科知识设计师应该掌握，如园林美学、技术美学、产品分析、广告原理、民俗学和公共关系学等。古语云："人之成于学"。设计师的成功依赖于他的知识技能水平，知识技能的获得依赖于设计师的不断学习。因为设计的发展是没有止境的，所以设计师的学习探索也是没有止境的。

三、设计师职业素养

什么是设计师职业素养？设计师职业素养可归纳为这几个层面：责任心、事业心、诚实、廉洁、自律、胸襟、全局观、质量观等。素养倡导从做人开始——先具备做人的优秀品质，才能把事情做好。设计师素养的培养，心态是很重要的，抱着什么样的心态去做设计——是为了混口饭吃，拼拼凑凑；还是热情澎湃，有着强烈的追求——这两种不同的心态的设计师做出来的事是完全不一样的。混口饭吃如撞钟的和尚，毫无创意与进步；而热情澎湃的设计师，把设计工作当成一种乐趣，与生活紧密相连，乐在其中。设计大师登昆艳就是把生活与设计工作完全融合了的，不分昼夜、不知疲倦。他的学生也都被感染了，每天都是主动加班，甚至通宵达旦，所以后来有出彩的作品。大师况且如此，普通的设计师就应把设计工作当成毕生的事业来追求，素养的提升可以使其站得更高，看得更远，在设计上越来越接近于至高的境界。笔者所研究的建筑大师安藤忠雄就是这样一个人：从外行到自学建筑设计，两次赴欧洲拜访名师、认真琢磨，回到日本不断试验且把日本传统审美贯彻于建筑设计中，终成一代宗师，被誉为"清水混凝土诗人"，他这种刻苦坚持的精神是我们应该去学习的。

日本设计师杉浦康平的一本书,就是以"注入生命的设计"而命名的。作者在书中不仅表达了自己对设计的崇敬,更着重于展示给我们的,是他的一件件设计作品如同生命的释放,是做于其手,根植于心的设计作品。杉浦康平也正是如此保持着他的作品与人自身关系的和谐。比如他在作品中诠释了他的宇宙观,包括宇宙星象、地轴角度,以及其对自然的崇拜。杉浦康平认为,设计师不仅带给周围环境一个新形式,而且在传递一个人与自然的融合,因此他设计的作品浑厚而又平和。他正是基于对生命的坚韧,以及人与自然的平衡关系的认知,才可以塑造出一个既严谨又原始的自然写照。因此对他的作品,我们会抱着一份揭开神秘境界的心态来解读。由此可见,设计师内心承载的对外部世界的认知,将决定设计作品的力量,是设计的核心问题。

四、不同类型设计师的素养要求

好的设计师确实是学识广博的杂家。尹定邦先生将视觉传达设计师、产品设计师和环境设计师的专业范畴与设计知识技能归纳在一张表格(见表3-1)内,很有理论和实践意义。

表3-1　不同类型设计师的专业范畴与设计知识技能

设计师	专业范畴	设计知识技能
视觉传达设计师	广告设计、包装设计、图籍装帧设计、插图设计、编辑设计、POP设计、影视设计、动画片设计、展示设计、舞台设计、CI设计、字体设计、标志设计、图案设计	造型基础(手工造型、摄影摄像造型、电脑造型)、基础理论、专业设计
产品设计师	手工艺设计、工业设计、服饰设计、纺织品设计、家具设计、机械设计、工程技术设计	造型基础、基础理论(通史通论、专业理论)、专业设计
环境设计师	城市规划设计、建筑设计、室内设计、室外设计(园林景观设计)、公共艺术设计	造型基础、基础理论(通史通论、专业理论)、专业设计

第二节　设计师的职责

设计师的职责来自各方的要求和期待。作为社会,它要求设计师从全社会大众的利益出发,为大众而设计。就驻厂设计师所在企业而言,它可能要求设计师从本企业的产品战略、服务对象和发展前景出发,以服务于企业为其主要职责。作为设计师个人,由于其所处地位、岗位,以及经历、思想境界各方面的差异,而有各自所体认的职责——有的以服务大众、创造无愧于时代、无愧于大众的优秀作品为追求、为根本职责,自觉地将大众的需求物化到自己的设计之中,以大众需要为自身的需要,可以不计报酬、不计名利,以奉献的精神对待设计和大众需求;有的以设计产品的完善程度为尺度,以创造优良产品和优良设计为目的。不管从什么角度出发,作为设计师的职责,为大众服务是其根本出发点。所谓"为人的设计",其根本即为大众的设计。

就具体的设计而言,设计师创造优良的、符合社会和大众需要的产品,是其职责所在。好的、优秀的设计是真、善、美统一的设计。真、善、美作为一种共性的要求,每一时代都有不同的体现和内涵。

真,在设计上首先表现为设计功能、结构的合理性和合目的性,它真实、朴实地体现着设计的根本目的,它可以体现在对材料的合理使用方面——经济、节约、最大限度地利用材料和发挥材料本身的性能。在当代,设计还要考虑自然与生态的关系,不仅从自己所设计的产品和服务出发、从设计的使用和服务对象出发,还要从自然与生态的关系出发、从可持续发展的人类共同愿望出发,自觉地将具体设计的每一环节与此相联系,寻找最佳设计方案,达到真、善、美意义上真的境界。

善,既是一种合目的性、合理性,又是一种符合人类长远发展目标,完美地服务于人类思想的体现。"善",是"优良"的同义词,优良设计可以说是善的设计。每个时代对优良设计都有相应的标准和原则。在当代设计

中,保障功能和服务目的的实现在技术和物质条件上已没有什么障碍,其方式和结构也有多种选择。在这种状况下所提倡的优良设计,不仅基于功能的合理性,更基于人伦道德之善,即更多地从细微之处体现对人的关心和呵护,如现代设计中对残疾儿童和老年人用品、居住环境的设计所体现的那样,其设计的衡量标准已不仅仅是实用与审美的问题,而是超越其上进入伦理境界的问题。其实,这种设计中所体现、所遭遇的伦理境界是所有设计都或多或少遇到的问题。

一、设计师的历史演变

从制造工具的人到现代意义上的设计师,是一个漫长的、渐进的过程。我们还不能非常准确地判定在何时何地首先出现了专业设计师,只能在现有资料的基础上,勾勒出一条大概的演变线索。因为工业革命之前设计与美术、工艺密不可分的"血缘"关系,美术家与工匠曾是历史上主要的设计制作者,所以,我们也不可能撇开美术家与工匠来探讨设计师的产生与发展。设计师的历史演变简表如表3-2所示。

表3-2 设计师的历史演变简表

时间	二三百万年前	七八千年前	古罗马时期	文艺复兴时期	工业革命时期
设计师的相关概念	制造工具的人	第一次社会大分工,工匠(百工)	工匠(含艺术家)、专业设计师出现	工匠、艺术家、专业设计师	现代专业设计师

距今七八千年前的原始社会末期,人类社会出现了第一次社会大分工,手工业从农业中分离出来,出现了专门从事手工艺生产的工匠(又称"手工艺人")。专业工匠多为世袭,子孙不得转业。在重"道"轻"器"的中国封建社会,即使是宫廷御用的手工匠人,其社会地位也是十分低下的。民间的工匠更是如此,他们从农民阶层中分化出来后,逐渐遍布各个生产和生活领域。例如:从事日用品设计的有陶匠、铜匠、锡匠、焊匠、竹匠等;从事建筑和生产工具设计的有铁匠、泥匠、瓦匠、木匠等;此外还有从事日常生活服务业、服饰业及文化娱乐业的各类工匠。各个行业的工匠以师徒传承为基础,形成了相应的传统和行规。一方面,工匠们的辛勤劳动为人类社会提供了丰富实用的劳动工具与生活用具,推动着社会生产力不断地向前发展。在这个基础上,社会分工不断细化,为专业设计师的产生预备了必要的社会条件。另一方面,工匠们在长期的生产实践中积累了丰富的设计制作知识与经验,为专业设计师的产生预备了必要的物质技术条件。

在我国的金文和甲骨文中,有形似斧头和矩尺的"工"字,一种解释称"工"字"其形如斤"(这里"斤"是砍木的工具),泛指一切手工制作的人和事。一种解释称其"象人有规矩",意指按一定规矩法度进行手工制作的人和事。我国最早有关百工及制作技艺的著作《周礼·考工记》中说:"国有六职,百工居其一焉……审曲面势,以饬(治)五材,以辨(办)民器,谓之百工"。"百工"成为中国手工匠人及手工行业的总称。其中从事"画缋(绘)之事"的画工、"为笱虡"("笱虡"是古代悬钟、磬等乐器的架)即从事装饰雕刻的"梓人"工匠均属"百工"之列,与其他工匠无异。

中国古代自殷商开始,历代均有施行工官制度,在中央政府中设置专门的机构和官吏,管理皇家各项工程的设计施工,或包括其他手工业生产。周代时设有司空,后世设有将作监、少府或工部。至于主管具体工作的专职官吏,如在建筑方面,《考工记》中称为"匠人",唐朝称"大匠",从事设计绘图及施工的称"都料匠"。专业工匠一般世袭,被封建统治者编为世袭户籍,子孙不得转业。《荀子》中就曾说:"工匠之子莫不继事"。比如清朝工部"样房"的雷发达,一门七代,长期主持宫廷建筑的设计工作。

民间的工匠是从农民阶层中分化出来的行业群体,许多工匠是流动人口,他们游走四方,见多识广,凭借一技之长谋生度日。手工匠的技艺遍布各个生产生活领域,如:从事服饰和日常生活服务业的有织匠、染匠、皮匠、银匠、鞋匠、剃头匠等;从事文化、信仰和娱乐业的有纸匠、画匠、吹匠、塑匠、笔匠、影匠和乐器匠等。手工匠人有自己独特的行业特征。如:祖师崇拜,鲁班是木匠、瓦匠、泥匠、石匠的祖师;铁匠、铜匠、银匠、锡匠的祖师是老君(李耳);织匠的祖师是黄帝、嫘祖和黄道婆;染匠和画匠的祖师是葛洪……各行各业都会在传统日期举行仪式,敬奉祖师。手工匠人还以师徒传承为基础,形成一定范围内比较固定的行业组织,对内论尊卑、讲诚

信,对外论交情、讲义气,行业间有互惠往来的行业关系。各行各业的工匠组织均有自己的行业规矩、行业禁忌和行业禁语,如"不得跨行"、"不得跳行"等。

中国古代工匠创造了辉煌灿烂的古代设计文化。在近代以前,中国的手工业一直在世界上处于遥遥领先的地位。许多伟大的设计创造在公元1世纪到公元18世纪期间先后传播到欧洲和其他地区,深受当地人们的喜爱,有的成为后来世界上先进设计与科技的先导。中国古代的手工匠人,可以称为世界手工设计时期杰出的设计师。

在古希腊,工匠行列中也包括画家和雕塑家,他们的地位一般来说是比较低下的,像雕刻家的地位和普通石匠的地位就没有什么大的区别,两者都被称为"石工"。古希腊的手工艺人被权贵阶层、诗人、学者所看不起,亚里士多德称其为"卑陋的行当"。自由的工匠都组织有自己的同业行会,但由于家庭手工业的不断竞争,以及当时奴隶制的社会体制,导致许多自由的工匠降到非自由人的地位。在手工作坊中,自由的工匠和奴隶一道工作,而且得到的报酬也是相同的。公元前850年之后,希腊的政治制度传播到了意大利,又被罗马人广为推行。众多有技艺的手工艺人,即使当时已不是奴隶,而是获释奴隶,但在众多人眼中他们依然被打上奴隶的标记,在罗马普遍滋长了一种对手工艺人的歧视。

随着社会的发展和手工技术的进步,手工行业自身内部的分工也越来越细致。在古希腊爱琴文化和米洛斯文化的中心克诺索斯,已经有宝石切割、象牙雕刻、彩釉陶制造、珠宝制作、银器制造及石制容器制作工艺——几乎包括所有的奢侈品制作行业。中国《考工记》中记载也有"攻木之工六,攻皮之工五,攻色之工五,刮摩之工五,搏埴之工二"共6种30项专业分工。在诸多领域的手工业中,设计和制作还没有分离。到古罗马时期,分工更趋精细,在制陶和建筑行业中首先有了设计分工的需要和专职的可能,出现了观念和制作之间的分离,即出现了脱离实际生产操作的最早的专业设计师。古罗马的制陶作坊由于采用了青铜翻模技术,实现了快速化、标准化、批量化的生产,产生了专门从事陶器造型与装饰设计的工匠设计师。建筑业由于其本身的复杂性、艰巨性,需要有很多不同专业的工匠和工人协作完成。为了保证建筑稳固的质量,事前必须有个系统的计划,起初由众多工匠协商,最终将计划任务集中交付给一个或少数几个熟悉建筑各种建造工序和善于整体计划的工匠,他们除了制订计划,还要进行测量、计算应力等,但已不再参与实际的施工建造,而成为专门的建筑设计师。古罗马伟大的建筑师维特鲁威著有《建筑十书》,是世界上最早的建筑学著作,对后世建筑师影响深远。

中世纪时期的工匠除了被宫廷、庄园或修道院雇佣服务的工匠以外,其他自由工匠大多在市、镇里开设家庭式手工作坊,成立手艺行会。行东(会员)既是店主、作坊主,又是熟练的工匠,集设计、制作甚至销售于一身,通常还雇有学徒和帮工。

当时的封建贵族妇女中也有不少灵巧的工艺师,她们通常是为了消遣或恪守妇道。例如著名的巴约挂毯的设计制作就与诺曼征服者威廉的妻子玛希尔达密切相关。另外,修道院的僧侣中也不乏能工巧匠,堪称早期书籍装帧杰作的《林迪斯芳福音书》的设计者就是林迪斯芳的主教伊德弗雷兹。

古希腊时期的工匠也有自己的行会组织,并已经出现各种各样的制作行业。在工匠的行列中也包括画家和雕塑家,他们和工匠们一样,被权贵和学者甚至是诗人所蔑视。直到古罗马时期,制陶和建筑行业中第一次出现了设计与制作的分工,也出现了最早的独立于生产操作实践之外的专门设计人员。例如在建筑行业中,这些人员不参与施工建造,只负责制订计划、进行测量和计算等专业劳动。

中世纪的工匠以家庭手工作坊的形式成立手艺行会。这个时期工匠和艺术家之间仍然没有明确的划分,他们所从事的工作也被排斥在"七艺"之外。

文艺复兴时期,"艺"和"艺术"在观念上有了区分,艺术家作为学者和科学家的观念产生了,"艺术家终于获得了自由"。瓦萨里(Giorgio Vasari,1511—1574)的传记记载了不少著名的艺术家,如吉贝尔蒂(Lorenzo Ghiberti,1378—1455)、波提切利(Sandro Botticelli,1445—1510)、韦罗基奥(Andrea del Verroechio,1435—1488)等都是从工匠作坊中开始他们的艺术生涯的。吉贝尔蒂的作品《回忆录》如图3-6所示;波提切利的作品如图3-7所示;韦罗基奥的作品如图3-8所示。切利尼(Benvenuto Cellini,1500—1571)的自传则详细记述了他从普通工匠发展成艺术家的不平凡的经历。这样一些伟大的艺术家,他们不仅专门从事设计,并成立了设计

师的行会组织,为社会培养了许多设计师。1735年,英国的贺加斯和法国的巴舍利耶分别设立了设计学校,他们不同于传统手工业教育的新的设计教育进一步促进了设计师职业的形成。

图3-6 早期青铜器雕刻家吉贝尔蒂的作品《回忆录》

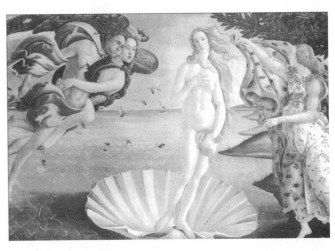

图3-7 波提切利的《维纳斯的诞生》

到了18世纪,建筑师在设计领域比画家和雕塑家更加活跃,不少画家或工匠转行成为建筑师和设计师。1735年,英国的贺加斯在伦敦设立了圣马丁路设计学校,法国巴舍利耶(J. Bachelier,1724—1805)于1753年在万塞纳瓷厂为学徒设立了设计学校。这些非官方或半官方的设计学校的出现,使新的设计教育方法得以在缺乏正规设计教育机构的中心地区,以及那些意识到传统手工艺教育训练的不足的工匠之间传播开来,并由此加快了设计师的职业化进程。在此之前,虽然在一些历史悠久的工业领域,如制陶、纺织等,已经出现了专业的设计师,但是只有在工业革命之后,随着机器的广泛采用,大多数的生产部门实现了批量化、标准化、工厂化的生产,加之商业竞争日益加剧,生产经营者意识到设计对扩大销售的重要作用,专业设计师才得以在社会生产各部门普及开来。

1851年的水晶宫博览会之后,英国的莫里斯(见图3-9)为自己的商行进行美术加技术的工艺设计,倡导了工艺美术运动,被誉为"现代

图3-8 韦罗基奥的《圣母和圣婴》

设计之父"。科班出身的德雷瑟是第一批自觉扮演工业设计师角色的设计师。德意志制造者同盟(Deutscher Werk bund)实现了与工业的紧密结合。

其中,贝伦斯作为最早的驻厂工业设计师之一,不但设计的成就非凡,而且还带出了格罗皮乌斯、米斯·凡德洛、柯布西埃等现代设计运动的巨子。

第二次世界大战之后,社会、经济与技术的飞速发展,为设计师提供了大显身手的机会。1949年,美国设计师雷蒙德·洛伊上了《时代周刊》的封面(见图3-10),被誉为"走在销售曲线前面的人"。

图3-9 莫里斯

图 3-10 雷蒙德·洛伊上了《时代周刊》的封面

设计师的作用与价值得到社会的普遍承认,同时,设计师的工作也变得越来越复杂,需要更多不同专业人士的支持与配合。像20世纪30年代美国设计师那样一人包打天下的时代已经过去,更多的设计师成为企业机器中的一个"齿轮"。当然仍有极少数的设计师独立到只愿做自己喜欢的设计,他们的客户主要是极富阶层、收藏家或博物馆。今天的设计师,不仅要满足和促进社会的物质和精神文化需求,还应反思和关注民族乃至全人类的真正需求,应思考人与环境的关系。

二、设计师的基本职责

1. 古代设计师的基本职责

历史上,设计师曾经担当过不同的社会角色,服务于不同的社会阶层,履行了不同的社会职责。历代无数手工艺人的辛勤劳动,满足了人类生存与发展基本需求的大部分。所谓"一人之所需,百工斯为备",不少手工艺人被迫服务于奴隶主、封建主特权阶层,为他们穷奢极欲的生活、礼教、宗教统治服务。古代手工艺人的劳动成果多为统治者所占有。中国自唐宋以来,还有部分技艺精绝的手工艺人为文人士大夫设计制作"文房清玩",在他们的文字中留下了名字。在工业化社会初期,当人们的物质需求还未得到充分满足的时候,设计师的社会职责更多地体现在实现产品的功能、完善产品的形式方面。当这种物质生活需求随着经济技术发展而逐渐得到满足时,设计师的职责又从风格特征和为人们的日常生活提供更丰富的审美文化形式方面体现出来。

2. 近代设计与消费的失衡性

西方国家在工业革命之后,设计师将服务范围扩展到了消费市场所触及的每个角落,满足人们基本需求以外更高的需求。尤其当资本主义早期的清教约束和新教伦理在后期被抛弃以后,更加助长了享乐主义的泛滥,设计师服务的范围更加宽广。资本主义与众不同的特征是:它所要满足的不是需求,而是欲求,是虚荣心,欲求一旦超过生理本能进入心理层次,就成为无限的需求。这种"无限的需求"导致了资源的消费竞赛。不少的设计师在个人利益的驱动下,为资源消费竞赛加油鼓噪,鼓励人们进行超高消费,甚至鼓励对社会产生不良效果的设计的消费。但是,在基本需求还没有满足的地区,人们却看不到设计师的踪影。这种设计与消费的放纵性、失衡性,已经给人类社会带来了一系列的负面效应。如何克服这种弊端,使设计师的设计符合社会整体及长远的利益,即设计师的社会职责问题,已成为日益迫切需要澄清和解决的问题。

3. 现代设计师的基本职责

1) 优化设计

"优化"一词是指在使用的基础上更加优质精细、转化简便。对于优化的设计,功能性是设计的根本,如果没有这个基础,再精美的设计也是无用的,所以设计的功能性至关重要。

历史上,设计师曾经担当过不同的社会角色,服务于不同的社会阶层,履行了不同的社会职责。设计适销对路的产品就是设计师的社会职责,但同时设计师的设计还必须是用来改善人们的生存条件和环境,为人们创造更好的生存条件和环境服务的,也就是为人类的利益而进行设计。只有实现这个目标,设计师的设计才有意义,设计师才能实现自己的价值。

2) 无害设计

无害设计包括两个方面:一个方面是显性的,指设计师的设计给消费者带来了好处,不能损害消费者,甚至伤害公众的利益;另一个方面是隐性的含义,即过度的浪费都是有害的。

设计不止是设计师的个人行为,也是设计师的社会行为,是为社会服务的。设计师必须注重社会伦理道德,树立高度的社会责任感。同时,设计还受到国家法律、法规的保护与约束。因此,设计师必须对部分法律、法规,尤其是与设计紧密相关的专利法、合同法、商标法、广告法、规划法、环境保护法和标准化规定等有相应的了解并认真地遵守,既要维护自己的权益,也要避免侵害他人与社会的利益,使设计更好地为社会服务。

3) 美的设计

美的设计包括:一是具有感官美的设计产品;二是设计出符合人审美愿望的产品。一个成熟的设计师必须有艺术家的素养、工程师的严谨思想、旅行家的丰富阅历和人生经验、经营者的经营理念、财务专家的成本意识。

有一位设计界的前辈曾指出:设计即思想。设计是设计师专业知识、人生阅历、文化艺术涵养、道德品质等诸方面的综合体现。只有内在的修炼提高了,才能作出精品、上品和神品,否则,就只是处于初级的模仿阶段,流于平凡。一个品德不高的设计师,他的设计品位也不会有高的境界。

三、设计师的社会职责

设计创造是自觉的、有目的的社会行为,不是设计师的自我表现。它是应社会的需要而产生,受社会限制,并为社会服务的。作为设计创作主体的设计师,应该明确自己的社会职责,自觉地运用设计为社会服务,为人类造福。

1. 设计师社会职责的定义

设计适销对路的产品就是设计师社会职责之一。设计师受企业委托进行设计,就是要给企业带来经济效益的。这个观点本身没错,但倘若产品到了消费者手里,不能给消费者带来应有的好处,甚至损害了消费者乃至其他社会大众的利益,设计师仍负有不可推卸的责任。因此,设计适销对路的产品,只可以说是设计师社会职责的一部分。设计师社会职责的内涵,比设计师工作职责的内涵要深广得多。

2. 为人类的利益设计

为人类的利益设计,是社会对设计师的要求,也是设计师崇高的社会职责所在,只有实现这个目标,设计师的设计才有意义,设计师才能实现自己的价值。为人类的利益设计,这里的"人类"指所有的人。设计不能只是满足一部分人的需要。今日世界上仍然有许多地区的人,他们既没有设计师设计的生产工具,也没有设计师设计的床、房子、学校和医院等。因此,设计师有责任将设计的领域渗透到社会的方方面面,而不仅仅是利润丰厚的领域;应将设计惠及到每一个有需要的地区和人群,而不仅仅是具备经济实力的地区和人群。

设计应遍及人类生活的各个角落。例如教育,每个人的成长都需要教育。教育事业的进步,需要设计师施以设计的辅助。从教学设备、设施、教具到教学课本的设计,从育婴室到博士后的研究课题都有设计辅助的需要。教育是人类进步的阶梯,设计师有责任、有能力使这个阶梯更结实、更有效率,使这个阶梯能搭载更多有需要的人。例如健康,人类需要健康的身体和安全的环境。在医疗和安全系统,同样迫切地需要设计师负责任的设计,像职业病的预防、医疗设备的改进、交通工具的安全设计等。健康的身体是人类、包括设计师自己赖以生存发展的原始资本,设计师怎能任其被无情地侵蚀却视而不见呢?

为人类的利益设计,这里的"利益"是指全面的、长远的利益,而不是片面的、暂时的利益,也不是仅有益于这一方面而有损于另一方面,或仅有益于现在而有害于将来的利益。例如一次性消费的日用品,从设计角度来看,它是成功的,它给人的生活带来便利,又给商家带来利润,但从人类长远的利益考虑,从人类未来的生存环境的角度来看,一次性消费品是有害的。

人类与自然的关系,经历了第一阶段的惧怕自然、第二阶段的征服自然,到如今的第三阶段,强调的是人与自然的和谐相处。自工业革命以来,人类的生存条件与环境在许多方面都有很大程度的改善,但人与自然的关系却受到损害。人类除了要面对能源危机、生态失衡、环境污染等一系列问题外,还要面对人类自身的生态问题——人类可否长久生存在地球上的严峻问题。人类的可持续发展已提到议事日程——国际工业设计协会联

合会、世界设计博览会、国际设计竞赛等以"设计和公共事业"、"为了生命而设计"、"信息时代的设计"、"灾害援助"等作为会议或竞赛的主题。

设计理论界已有人提出"适度设计"、"健康设计"、"美的设计"的原则,意图给设计行为重新定位,防止设计对生态与环境的破坏,防止社会过于物质化,防止传统文化的葬送和人性人情的失落,防止人类的异化,使人类能够健康地、艺术地生活。

第三节 设计师的能力

一、创造能力

设计即创造,设计能力也就是创造能力(也称"创造力")。创造是设计师的灵魂,古希腊哲学家亚里士多德将"创造"定义为"产生前所未有的事物"。目前国内心理学界比较认同的一种定义也是从这一角度入手的,即创造力指根据一定目的和任务,运用一切已知信息,开展能动思维活动,产生出某种新颖、独特、有社会价值或个人价值的产品的智力品质。这里的产品不等同于工业设计中的产品,它包含有更加广阔的含义,它是以某种形式存在的思维成果,它可以是一个新概念、新思想、新理论,也可以是一项新技术、新工艺、新产品。艺术设计中的创造力相比广义设计中的创造力有其特殊属性,即虽然艺术设计师有可能从用户的需要出发,在产品的功能或结构等方面有一定的创新,但主要还是针对设计对象的外观品质或视觉传达品质的创新。

设计师对于创造力的需要丝毫不亚于艺术家,虽然他们在发挥创造力的时候会受种种条件的制约。因此,创造力是评价设计优劣的重要标准之一,也是设计在人类文明中最重要的贡献之一。有些时候,设计师的创造力依赖于个人天生的一些秉性,比如智商和灵性等。的确,很多伟大的设计师从小就天资聪慧、潜力无穷。但是设计师的创造力在一定程度上还是取决于各种形式的教育与训练。在设计学院的教育体系中,相当多的课程都在培养学生的创造力。可以说,设计师的一生都在不懈地寻找创造力的真谛。

设计的过程本身就是创造的过程。美国心理学家捷克波·格茨尔在总结前人的研究后提出了创造过程五大阶段的构架:最初的洞察→信息饱和→酝酿→启明→证实。启明即关键灵感的闪现,这一闪现需要大量信息的饱和、碰撞,因量变而产生质变,从而得出创造性的成果。在启明之前的准备阶段想要达到信息的饱和,需要我们有正确的创造性思维方法。培养创造性思维方法主要可以从以下几个方面进行:一是培养敏锐的直觉思维与形象思维;二是培养深刻的抽象思维,归纳和演绎、分析和综合、抽象和具体等是抽象思维的常用方法;三是培养广阔的联想思维,联想就是把已掌握的知识与某种思维对象联系起来,从其中的相关性中得到启发,从而获得创造性思维。

有些学者提出了创造是一个连续不可分割的完整过程,是发现问题、解决问题的活动。

设计的过程如表3-3所示。

表3-3 设计的过程及表达方式

设计的阶段	阶段一	阶段二	阶段三	阶段四	阶段五
设计的过程	调查、认识问题	分析、确定目标	设计展开	设计决定	结果探讨
设计的表达方式	速写照片表格	统计草图	大量草图	效果图	模型

由上文可以知道创造五阶段同设计五阶段的内容虽然一致,但其中最大的差异是进行这五阶段的手段或方式是截然不同的。设计的思维是全脑型的,设计的语言是视觉化的,设计的决定不仅表现在技术上,还表现在艺术上,因此设计决定的内涵相比创造更广。

二、观察力

观察力似乎是最难以琢磨和培养的能力。正如罗曼·罗兰所说:"生活中不是缺少美,而是缺少发现美的

眼睛。"完美的观察是心灵和大自然的某种契合,需要好奇地、甚至是贪婪地追求真、善、美的心灵和眼睛。真正好的发明不是源于一时灵感,而是敏锐观察周遭生活的结果。就好像侦察兵是大军作战的眼睛和先行者一样,人们在设计之前,通常都要经历这一阶段。鲁班发明锯子的故事就是其良好观察力的体现,当他的手被野草划破的时候,他仔细观察那些野草,发现了野草上那些锯齿的力量。法国内科医生雷内·雷内克在观察儿童玩游戏的时候,发现用敲空心木的方法可以向其他人传递声音,根据这一原理,他发明了听诊器。克拉伦斯·伯德恩埃在加拿大旅行时,看到一些鱼在天然条件下封冻并解冻,他从中得到启发创造了冷冻食品工业。通用汽车公司的一名工作人员拉里·米勒有一天在给跑步的女儿录像时,注意到女儿双脚跑动的轨迹是椭圆形的,根据他的观察,米勒着手制造了一种可以模仿他女儿进行椭圆形的轨迹的运动的器械,这种器械可以避免脚掌蹬踏地面带来的不愉快的感受。他把这一创意卖给了西雅图的健美器材制造商 Precor(必确),他们由此开发了椭圆运动交叉训练器(Elliptical Fitness Crosstrainer,简称 EFX),这一产品推动了该公司成为健康俱乐部产业中发展最快的器械生产商。

三、团队合作能力

团队合作能力是设计师最基本的专业素质之一。根据一项调查结果显示,设计人员最看重的是团队合作、工作的挑战性,以及相应的价值回报。具体而言,团队合作中的团队文化指的是一种同事之间的互相信任与尊重,感到被团队认同与重视的氛围,以及强有力的领导环境。无论是在企业或事务所内部的设计师之间,还是设计师和管理者及生产者之间,以及设计师和业主之间,都必须建立良好的合作关系。设计出好的产品并非一件容易的事。厂商希望尽量降低成本;销售商希望产品能够吸引顾客;用户在商店采购时会注重产品的价格、外观和品牌,但在家中使用这些产品时,则会更在乎产品的功能和操作;而修理人员所关心的则是产品拆装、检查和维修的难易程度。与产品相关的不同的对象有不同的需求,而且这些需求还经常相互冲突。即便如此,设计人员也是能够做到让各方都很满意——这取决于设计师的沟通能力。所有的设计师,无论如何专业化,都应该概略地了解同事、同行们做了什么,以及他们为什么要这么做,这样就不仅丰富了设计师自己的思想,而且也形成了高效率的实践操作团队,并在工作中实现这种效率。良好的合作关系是设计师能力发挥的"倍增器"。相反,如果设计师缺乏团队合作能力,则往往不能实现自己的设计目标。

在著名的 IDEO 公司中,曾经有一个工作条件很差的小组,设计师们被挤在一个狭小的甚至没有窗户的房间中工作。但这个小组却因此在一起形成了良好的讨论气氛,并取得了优异的成绩(见图 3-11)。然而,公司奖励他们每人一个宽敞的、单独的办公室后,却再也设计不出如此好的产品。因此在现代企业当中,许多公司都刻意营造一个可以交流和讨论的办公空间。如丹麦的奥迪康助听器公司发现,不同楼层的职员之间的自然交流发生在楼梯井中时,公司明智地拓宽了楼梯,以鼓励这种跨部门的交流。而瑞典著名企业爱立信公司则把这种机动交流的构想应用到他们新设在伦敦的部门。一道抽象的、曲线优美的楼梯将各楼层连接在一起,给公司的员工提供了一个可以驻足交流和见面的空间。事实上,公司说这个建筑的主要理念就是增强大家互相见面的自然基础。

图 3-11　IDEO 公司的简洁而人性化的数码产品

 思考题

(1) 简述设计师的历史演变。
(2) 简述设计师的专业知识技能。
(3) 简述"为人类的利益设计"的内涵?

 延伸阅读

人机工程学是20世纪初兴起的一门综合性边缘学科,它在美国称为"Human Engineering"(人类工程学),在欧洲称为"Ergonomics"(人类工效学)。根据国际人类工效学学会为该学科下的定义:人机工程学是研究人在某种工作环境中的解剖学、生理学和心理学等方面的各种因素,研究人和机器及环境的相互作用,研究在工作中、家庭生活中和休假中怎样统一平衡工作效率、健康、安全和舒适等方面的学科。

早在包豪斯时期就提出了"设计的目的是人而不是产品"。第二次世界大战期间,人机工程学在军事设计领域发挥了积极、重要的作用。第二次世界大战以后,人机工程学的研究与应用扩展到工农业、交通运输、医疗卫生及教育系统等国民经济的各个部门。当代的设计师,尤其是产品设计师与环境设计师,唯有掌握好这门学科,才能更好地为人的需要进行设计。国际标准化组织设有人类工效学标准化委员会,我国到1990年底已制定了人类工效学标准20个,主要有中国成年人人体尺寸及人体测量的方法、仪器、环境、照明等方面的标准。

第四章

设计批评

第一节　设计批评的定义与类型

第二节　设计批评的主体与客体

第三节　设计批评的标准与方法

第四节　设计批评的功能与价值

第五节　设计批评的性质与作用

内容提要

设计创作催生了设计批评。设计产品被制造出来,并不意味着设计师已经完成了使命,因为产品的最终目的仍未达到,只有产品与消费者发生关系的使用过程才能显示出它的价值。当设计出的产品进入市场,消费者对产品有一个识别、选择和鉴赏的过程,这个过程就是对设计产品进行批评的过程,设计批评的出现标志着普通作品使用过程向设计理论发展。维特根斯坦说:"语言伸展多远,现实就伸展多远。"

知识点

(1) 任何批评的主体都具有优点和缺点两个方面。

(2) 专家批评的优点是批评中会有大量的其他科学理论知识介入,相比设计师的批评更容易站到作品本体以外的角度审视批评对象。

(3) 第一次科技革命后蒸汽机出现了,产品可以高效批量地生产,这逐渐使纯粹手工劳作和脑力构思活动相分离,促使设计从制造领域中独立出来。

(4) 设计作品的审美欣赏不只是关注外在的设计形式,一旦忽略了美对事物内部更深层的反应,我们就难以全面深入地感知设计之美。

设计批评是沟通设计师与受众的一个重要环节。设计师创作的设计产品引起了设计批评,反过来设计批评对设计创作又有激励作用,设计批评是设计创作的反馈矫正机制,是消费者选择设计产品的指导,是鼓励引导受众参与设计创作的"触发器"。从现在开始就让我们从设计批评的定义与类型、主体与客体、标准与方法、功能与价值、性质与作用这五个方面来简单地了解一下设计批评。

第一节 设计批评的定义与类型

一、设计批评的定义

1. 什么是设计批评

"批评"一词是近代从西方舶来的。英语中"criticism"(批评),源于西方的希腊文,意为"判断",因此,"批评"二字从本意上讲,就是"判断",它包括两个方面的意思:①判,即分辨与选择;②断,即价值认定。简言之,批评就是运用价值进行判断。本书所提到的"设计批评"中的"批评"一词指的就是这个含义。其实,"批评"一词中的"批"是"比较"、"互动"、"沟通","评"是"言"、"平",两字合并理解为"平等对话、互动交流"的意思,属于中性词。设计批评,是以一定的设计观念、设计理论为指导,以设计鉴赏为基础,以各种具体的设计作品、设计现象和设计作者为主体对象,根据一定的批评标准作出理性分析、判断、预测和评价,并表达出批评主体感受与反应的科学活动,其核心是设计客体对于人和社会的意义和价值的一种观念。

2. 为什么要设计批评

设计批评是对创作者及其欣赏者直接起作用,而又基于一定的理论指导的一种实践性活动,它自身有着与设计作品本身的价值创造有所区别的价值,是整个设计体系的有机组成部分。首先,批评和创作是设计实践过程中在本质上相互影响的两个基本方面。其次,任何一部设计作品,人们对它的评价总是褒贬不一,不同的受众会对同样的信息进行不同的解读。最后,设计批评的失语是中国设计产业化进程中面临的困惑之一,不仅缺乏设计理论的支持,设计理念的思考和设计批评也非常贫乏。总之,设计批评是对设计作品的正面直视。设计的本质、设计的价值和设计的问题,通过批评分析出来之后加以传播,让社会了解,让政府、企业得以认知。

3. 设计批评与设计鉴赏的关系

所谓设计鉴赏,是指人们对艺术形象感受、理解和批评的过程。人们在鉴赏中的思维活动和情感活动一般

都从艺术形象的具体感受出发,实现由感性阶段到理性阶段的飞跃。设计鉴赏指的是欣赏者在接受和使用设计产品的过程中,通过感知情感、想象和理解等各种心理因素的复杂作用进行艺术再创造,并获得审美享受的精神活动。设计批评与设计鉴赏是两个紧密联系而又区别很大的活动。设计批评从某种意义上讲,可以说是设计创作与设计鉴赏之间的一座桥梁,对两者都具有直接的指导作用。设计创作、设计鉴赏和设计批评的关系如图 4-1 所示。

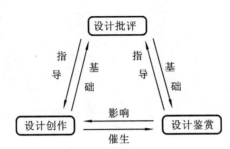

图 4-1　设计创作、设计鉴赏和设计批评的关系

二、设计批评的类型

类型学告诉我们依据不同的标准和不同的方法,分类不只是一种。从设计批评的主体来看,有广大消费者的批评、创作者的批评、行业内专家批评、官方批评等多种形式。在设计制作的过程中,设计创作者和专家的批评是主要的。当设计出的产品对外销售时,设计批评的四种形式都存在,其中广大消费者的评价则是主要的。从设计批评的性质来看,设计批评有定性评价和定量评价两种。定性评价是指对一些无法量化的批评内容(如审美性、舒适性、创造性等)所进行的批评;定量批评则是指对那些可以量化的批评内容(如成本、技术性能等)所进行的批评。从设计批评的主体的思维特点来看,设计的批评有理性批评和感性批评两种。对于价格、成本、预算、利润等的批评是理性评价(或称"客观批评"),对于色彩、肌理、装饰、质感等的评价则是感性评价(或称"主观评价")。除此之外,我们以方法论为标准,设计批评还可划分为理论批评、应用批评和实践批评三种类型,这三种类型的批评是互相渗透、互相依存的。

1. 设计的理论批评

设计的理论批评是在理论研究的基础上专注于探讨某种理论体系、美学理论和意识形态的批评。理论批评主要包括意识形态批评和历史批评等方面。设计的意识形态批评是一种导向性批评,是用严格的分析代替直观判断,论述制约形态的总体关联域。导向性批评通常是指设计分析或艺术分析。

2. 设计的应用批评

应用批评又称"实用批评",是批评的主要方法之一。应用批评更多的是针对设计作品本体批评,其特点是将设计艺术原理和美学观点作为批评原则,根据一定的批评标准,对设计作品自身的艺术性和创造性作出鉴别。它与理论批评相对应。应用批评是一种形式批评,其从一定的思想理论和审美观点出发,根据一定的批评标准,对设计作品的艺术性和创新性作出鉴别,表达批评主体的感受与反应。其主要注重对设计的艺术技巧、设计手法、设计的形式构成、造型规律及审美趣味进行批评。操作性批评是侧重于普通的、一般的设计批评,其特点在于批评的特殊性和个别性,如设计竞赛(或投标)的方案评选或专题评论等。

3. 设计的实践批评

就设计批评的具体操作而言,设计批评不是单向的,也就是说,设计批评源自设计批评家和设计师等设计主体,但设计批评也可反过来影响设计批评家和设计师等设计主体的行为。如国内近年来愈演愈烈的豪华月饼包装(见图 4-2)、茶叶包装等华而不实的设计,人们对于月饼包装已产生了新的概念——在享用美食的同时,还要具备视觉上的美感,人们对这些产品不仅在口味方面有了更加独特的要求,而且对精致包装的要求也在不断加强。而且月饼的食用功能逐渐被人们忽视,而礼品的功能在迅速增强。由此可见,由于设计单纯追求人的

部分需要的满足,如迎合一种要面子、讲虚荣、搞浮夸、求奢华的不健康的营销理念和消费心理,这所带来的负面效应反过来会阻止以人为本设计的可持续发展。

图 4-2　豪华月饼包装

第二节　设计批评的主体与客体

在批评学中要研究的问题,实质就是批评的主体与客体之间的关系问题。批评既是一种认识活动,又是一种实践活动,是揭示批评的客体——即批评的对象对于人的意义和价值的观念性活动,是创造未来客体的实践性活动,是批评主体以一定的标准衡量客体意义并规范虚拟客体的活动。在此,批评的主体是指广泛意义上所说的人。在批评学中要研究的问题,实质上就是批评主体与客体之间的关系。批评的主体与批评的客体辩证统一,在一定条件下可以互相转化。设计批评者既是批评的主体,又是设计创作的参与者,同时也会成为设计批评的对象。设计批评的主体与客体之间的关系会处在不断变换的状态之中。

一、设计批评的主体

在不同的历史阶段,由于批评主体的知识与经验体系受到不同的制约,即使对同一个批评客体也会得出不同的结论,这就要求我们对不同的批评主体做类型化的研究。法国著名文学批评家蒂博代(Albert Thibaudet,1874—1936)按照已有的批评主体的职业区别,把文学批评分为自发的批评、职业的批评、大师的批评三大类。在设计批评中仍然可以找到这样的分类依据。但是国内的设计批评才刚起步,完全套用这种分类模式还是有不妥之处。另外,蒂博代所说的"学院批评"和"专业批评"的区分,其实可以放在"专业批评"这一个范畴中研究。因此,这种分类在具有普遍意义的同时,却不能完全应对设计批评的主体特征。

图 4-3　靳埭强先生

1. 设计师

设计师介入批评是设计界一个常见的现象,设计师作为专业设计批评者的身份,一般具备专业的设计知识体系及丰富的行业经验。在具体的批评实践中,他们以特定设计业务的客观要求为出发点,对批评对象的相关信息进行科学理性的调查分析,并运用设计师独有的批评方式对与设计相关的问题进行批评实践。如许多著名的设计师同时也是了不起的设计批评家,他们在设计之余,编辑设计杂志,发表演说,在一所或多所大学任教,著书立说等。如著名设计师靳埭强先生(见图 4-3),他是多所院校的教授,同时也写了许多东西表达自己的设计观,对设计界的抄袭现象、中国元素滥用现象和知识产权保护现象等都做过一针见血的批评。

2. 专家

所谓"专家",是指他们虽然不是直接的设计师,但他们是设计产业中的专业参与者。像特约评论员和文学评论家一样,他们能利用自己的专业知识为群众提供专业的参考。相对于其他批评的主体而言,他们的批评具有非功利和客观化的特点。同时,他们的形象会被消费者认为是专家,他们的批评会被媒体当作是专业的批评来看待。

这个专家团体一般归为三类人。第一类是大师级别的专家,尤其是设计界功成名就的专业人员。他们的知名度使其在设计批评中占据一席之地。批评背后的专业底气使这种批评对普通大众和设计专业的学生的影响力最大。比如被誉为"现代建筑的最后大师"的美籍华人设计师贝聿铭(见图4-4)就是大师级别的专家。他在获得2009年英国皇家建筑师协会金奖后接受专访时,对目前的中国新建筑设计、古城保护等话题坦陈了自己看法,并指出中国当代的很多建筑缺少中国自己的文化味道。第二类是艺术评论家,如浙江大学的教授黄河清。黄先生发表了文章《评中央电视台新大楼中标建筑方案》,黄先生不是建筑师,但作为一位学贯中西且有敏锐洞察力的艺术评论家,对于当代建筑设计也有独到见解。黄河清是一位正直的、富有忧患意识的学者,当他看到由荷兰建筑师库哈斯设计的形如扭曲大门的央视新大楼得以中标并获得中国官方的赞誉时,表现出了极大的忧虑和愤慨,他在文章中不仅指责了库哈斯违反传统美学的设计,也对以柯布西耶为代表的后现代主义建筑师做了透彻的分析和尖锐的批判。第三类就是职业批评者。这里提到的职业批评者主要是指把批评作为自己的职业或工作的人。国外的职业批评家都是跟一个拥有相对稳定受众群的媒介结合在一起的。就国内目前情况来看,我国现在这样专业的媒介还很少,因此职业批评者也比国外少得多。

图4-4 贝聿铭

3. 公众

设计批评,并非都是专家的事,它需要人人参与,因为设计与所有人相关,生活中的受众都可以评议设计。相对于设计师和专家来讲,公众批评常常被认为是非专业化的业余批评。这并非是因为他们对专业缺乏了解。接受美学理论认为,一件作品的价值意义和地位,不由本身决定,而由接受者的欣赏、批评活动和接受程度所决定,他们对设计产品所作出的反应决定了设计产品的市场效益。总而言之,公众的批评是口头批评,更多是一种看热闹的批评,难以成为严肃的批评文本,起到再创造的目的,但是它们对设计师和批评者都会产生不同程度的影响。

4. 设计管理者

设计管理者的批评,即政府、法律与行政管理部门、权威设计协会组织等代表社会统治阶级集团利益的批评者。设计管理者作为社会统治阶层,其设计批评的直接目的是建立符合统治阶级政治、经济利益要求的设计行业,是强大权利意志的代表。在批评过程中,设计管理者的背后是国家法律、行政、财政、媒体等具有垄断性质的国家机器作为批评力量的支撑。从批评价值来讲,设计管理者的设计批评是各种批评主体中具有较强影响力的批评力量。

二、设计批评的客体

毫无疑问,设计批评的客体(对象)是设计产品,也可以是设计现象、设计师、设计理论、设计使用者、设计欣赏者。在这里,设计批评的客体应该包括以下四个方面:一是设计作品;二是设计师;三是设计现象;四是设计

理论。

1. 设计作品

设计是一种为了满足人的需要而进行的造物活动,即设计的过程是各种设计资源(思想、材料、工艺、经济等)有机组织、融合归一的物化过程。设计的所有价值归根到底要通过设计作品来承载和表现,所以,设计作品是设计价值的物质载体。以设计作品为批评对象,某种程度上保障了设计批评的科学性、可测性和客观性,避免了一种纯粹的、形而上的理论推想或感性比较。

2. 设计现象

设计现象是指设计在发展、变化中所表现出来的形态,即设计产品投放市场后所产生的一切积极的或消极的社会效应。设计现象的批评就是研究这些形态的内在联系性、普遍性、共同性和突出性,并进行社会意识形态批评、文化批评、艺术批评、社会学批评,以求得客观公正的价值判断。

3. 设计师

对设计师的批评,就是围绕人的社会属性、自然属性、思想观念、行为资源、行为方式、行为结果、价值意义等方面所进行的分析、判断、解释的活动。我们通过不同侧面对设计师进行全方位的批评认识,从而能够以设计的角度准确客观地架构设计师的整体特征,并发现其背后的设计价值,用于指导现实的设计实践。2007年在南京举办的疾风迅雷——杉浦康平杂志设计的半个世纪的展览(见图4-5),在此次展览、讲座和相关书籍均对杉浦康平这位设计师的成长经历、设计成就、历史贡献进行了全面的批评介绍,使杉浦康平的知名度在国内进一步提高,对当代国内设计领域产生了不小的影响。在此,来自展览和媒介的批评显示了塑造价

图4-5 疾风迅雷——杉浦康平杂志设计的半个世纪之南京展览

值典范、推广优秀人物、引导社会设计趋向的作用。

4. 设计理论

设计批评不只是针对作品、现象和作者,同时,它的批评对象还包括设计理论与设计批评自身。某种意义上说,关于设计批评与设计理论都是对于特定设计现象的理性思考。两者的关系是设计理论指导设计批评,设计批评促进新的设计理论的生成,设计批评自身的发展也都需要批评。像王受之先生(见图4-6)的《我们需要设计评论》的文章就是针对设计评论(即设计批评)发展问题的批评。

图4-6 王受之

第三节 设计批评的标准与方法

一、设计批评的标准

设计的发展离不开设计批评,设计批评的发展离不开对其标准的探讨。设计批评既是一种客观的活动,亦是一种主观的活动。说它是一种客观的活动,这是说设计批评有一个客观的标准;称它为主观活动,是说设计批评中有许多主观的成分因素难以量化。只有构建出相对科学的标准体系才能使设计批评有的放矢,促使设计批评朝着更好地为社会服务的目的发展。笔者认为文化性、艺术性、技术性、经济性、功能性和环境性应成为

衡量设计批评的基本尺度,这些方面的含金量的多少决定着设计作品水平的高低,我们应该以此来指导设计和设计批评。

1. 文化性

设计的文化性是指设计作品和创作过程中能体现出一个民族历史文化的顺承与发展,也就是说,设计能让人感受到一个民族的历史和文化。设计产品不仅要包涵现代的科学技术因子,更要包涵民族文化的浓缩。中国是有着五千多年历史的文明古国,有着丰富的文化资源可以借鉴。如2008年北京奥运会火炬创意灵感来自"渊源共生,和谐共融"的祥云图案(见图4-7)。这一设计的成功充分说明了融入文化因素将会使设计更有生命力。

北京奥运会火炬正面

北京奥运会火炬中部

北京奥运会火炬顶部

北京奥运会火炬底部

图4-7 2008年北京奥运会的火炬

2. 艺术性

所谓设计的艺术性是指设计师的艺术才情、气质、修养和创作能力等各种因素在其所创造的作品中所显示出来的艺术魅力及其所达到的艺术水平。设计的艺术性批评包括了创造性批评、美学批评、视觉批评、听觉批评、文学批评和个性批评等多个系统。以艺术性为视角构建设计批评标准,可以使人们直接感知和接受设计作品。设计的艺术性批评标准是用来批评设计作品艺术上高低优劣的尺度,在运用这个标准时,要重点从以下两点入手。

1) 设计形式

设计形式是设计的外在表现,也是设计成功与否的重要评价标准之一。设计形式的独创性与完美性是我们应首先关注的一个方面。对设计作品来说,表现手法、造型设计、色彩的搭配、材质肌理的使用等是设计形式的具体要素。由这些要素构成的设计形式是否符合艺术的形式美法则,是衡量设计作品有无艺术性或艺术性高低的标志之一。艺术性高的作品,在艺术形式上一般表现为造型生动而充满张力,结构有机统一而设计精巧,表现手法新颖多样而恰到好处,体裁选用符合内容实际需要等。例如衣、食、住、行、用的物品都经过良好的设计,质量和形式都是美好的,视觉环境和生存空间也都是经过设计成为美的环境和空间,这就为人类生活创造出了一个可视、可感、可触的理想的"存在佳境"。

2）意蕴

意蕴是潜藏于设计作品之中又漫溢于其外的韵调、情感、思想和精神。按照黑格尔的说法,艺术作品要显出一种内在的生气、情感、灵魂、风骨和精神,这就是我们所说的意蕴。一般来说,意蕴有两个基本着眼点:一看其是否深刻;二看其是否丰富。从生活用物的形式之美和环境之美到生活的方式之美,必然导向生活者心灵体验的深层次的美。一个有着美好的可视形式的世界无疑会影响人的精神状态。优秀的设计作品孕育并提升着人们的美感意识,它不是说教式而是潜移默化的影响和教育,是一种来自环境物态化的情感投射,它会在美化人的生活和环境之时,美化和善化人的心灵。

3. 科技性

设计学是一门科技性含量很强的学科。纵观整个设计的发展历程,设计发展史也是一部科学技术变更史。在设计的发展历程中,设计方式的变更在很大程度上依赖于科技的进步。

一般认为,历史上发生了三次科技革命:第一次科技革命以瓦特发明了蒸汽机为主要标志;第二次科技革命以电机的发明和广泛应用为主要标志;第三次科技革命以原子能、航天技术、电子计算机技术等的发明和使用为主要标志。每次科技革命之后都给设计带来了巨大的影响。因此可以看出,科技对设计的发展有着直接的推动作用。所以,在构建设计批评标准时要重视科技性这一纬度,否则会严重影响设计的发展。中国的设计落后于日本和欧洲诸国,在很大程度上是因为设计和科技的联系不够紧密。科学技术是不能被直接使用的,只有通过设计加以物化才能被人们使用,简而言之,设计肩负着转化科技成果的重要职责。因此,设计是否起到转化科技成果的作用应该是评价设计优良的重要标准之一。在几千年之前,一项新技术的发明可能需要上百年的时间;然而在如今知识爆炸的年代,时刻都会有新技术、新发明的诞生,所以,从设计的科技性纬度构建设计批评标准是伴随科技的日新月异而永不停息的一项长期工作。

4. 经济性

从人类历史发展来看,经济的繁荣必然会伴随着设计的高速发展,同时,设计的发展也会促使经济更加繁荣。设计作品创作出来后,最终是要让消费者使用的,要在市场中满足人们的物质和精神文化需求,所以设计作品还要发行与销售,通过市场运作实现其经济价值。设计作品需要进入市场流通成为商品之后,才能展现在受众面前,通过人们购买的现实检验形成反馈,这样整个设计过程才算真正的完成。市场是设计作品的"pH值"。如果不遵循市场价值规律去从事设计制作,现代设计的发展就会举步维艰。

5. 功能性

设计的功能性是设计最基本的特征,也应该是设计批评的标准之一。所谓功能性,就是指一件物品为了满足某种需要而具备的条件,比如所需要的形态、结构、用途等。我们通常说功能是由结构决定的,一件产品有什么样的物质结构,便会产生什么样的功能。在设计的历史上,功能总是处在设计的中心地位。

6. 环境性

设计的环境性体现在绿色设计(或生态设计)之中。在设计批评领域这是一个比较高的标准,要考虑环境的承载能力,考虑在设计的使用和废弃过程中保持资源、能量和环境的平衡,实现环境的可持续发展。随着人们绿色意识的迅速强化,消费者对设计的要求由传统的实用性、美观性、耐用性,趋向更受重视的环保性、安全性和健康性。在设计上更趋向表现舒适、简约、自然的风格。

二、设计批评方法

设计批评的独特性决定了在批评方法、思维向度和思维方式上我们必须探索出一套合理有效的理论体系,以获得清晰的批评思路,找到切实可行的、有效的批评方法,将设计批评落到实处,从而倡导一种正确的设计观。设计批评方法在批评实践中产生,设计批评方法的合目的性,一方面取决于设计客体所提供的条件,另一

方面取决于批评者主观的意愿,因此,既要避免纯粹的客观性描述,又不能无视设计对象本身而套用某种理论。对方法认识的不同角度决定了使用方法的不同层次。我们将设计批评的研究方法大体分三个层次,即逻辑的方法、比较的方法和边缘交叉的方法,以此来建构设计批评的方法论体系。

1. 逻辑的方法

逻辑的方法就是在掌握思维的规律性之后,用于研究客体的一种途径和方法,是按规律判断、推理等逻辑形式,用比较、类比、证明,以及归纳和演绎、分析和综合、假说和理论等方法来认识事物。在设计批评中可采用两种逻辑方法。

1) 归纳法

归纳法是从个别上升到一般的逻辑方法。批评家对设计现象进行观察,搜集掌握设计活动的系统资料,得出一般性的结论或规律。如 20 世纪初期,德国人穆特休斯(Herman Muthesius,1861—1927)在英国对莫里斯工艺美术运动进行了长期的考察,发现英国工业产品的成功得益于工艺美术设计,同时又发现,莫里斯否定机械化生产,提倡手工艺,在工业化与手工艺之间存在着认识上的弱点。

2) 分析法

分析法是将整体分解为各个部分、要素、特性等,以便逐一研究的方法。分析法一般有三类:定性分析、定量分析和功能分析。如研究当代主流设计师群体时,孟菲斯设计小组首先对小组成员进行定性分析,然后对他们的作品及有关方面进行定量分析,再做功能分析。

2. 比较的方法

比较的方法是人类认识事物的一种工具。所谓"货比三家"、"不怕不识货,只怕货比货",就是指产品的比较方法。面对复杂的设计现象,比较方法没有特定的考察范围,只要能通过比较研究来彰显设计对象间的异同之处,无论是传统与现代,还是同时期不同类别的或相同类别的设计作品,都能构成设计比较批评。

1) 整体性的比较方法

将两个区域、两种流派或两个群体的设计做全面性的比较分析,在产品的功能、形式、语言、风格等方面作出评判,可发现地域性设计的特征、不同设计流派的历史渊源,以及设计群体之间的共性与差异。比较分析并不是为了辨高低,而是为了整体把握,寻找各自的特征与规律,给予适当的评价,为当代设计实践提供参考。

2) 专题性的比较方法

专题性比较是关注设计类型、形式、风格的某个方面实际存在的类同与差异。如可研究日本平面设计和瑞士平面设计在技巧、语言上的异同,也可将同一时期产生的包豪斯设计风格和装饰艺术运动风格做比较。

3. 边缘交叉的方法

艺术设计是综合性学科,是由多学科相互交叉渗透而在学科间的边缘地带形成的学科。以设计为中心,形成了设计美学、设计心理学、设计伦理学、设计工学、设计环境学等。因此用边缘交叉的比较方法来进行设计批评,对认识设计的本质,加强学科间的交融具有十分重要的意义。

1) 设计美学的批评方法

侧重对设计美的研究,按审美的特殊规律来认识设计现象中美的运用。可做历史性的比较,如工业革命以来,机械美学在设计中的变化,以及装饰美的肯定与否定等。此外,还可从美学角度对当代设计作出评判。

2) 设计心理学的批评方法

在批评实践中注意设计师的心理动机,以及消费者的心理意向和使用期待,注重想象和竞争等意象在设计中的间接影响或直接影响,让设计能与人类的心灵世界进行沟通。

3) 设计伦理学的批评方法

设计伦理学以道德关系为基础,从物质与思想意识的角度进行物质与伦理观念的矛盾研究。其根本任务是运用一定的伦理学观念,在人为因素和特定环境下确立正确的行为准则与社会规范,并通过物质的设计从道德观念上、人与物、人与环境的关系上,朝共生、平等、秩序、和谐的人类发展目标迈进。

4）设计工学的批评方法

设计是一门实践学科,离不开工程技术这一制造环节,设计工学的批评方法是关注技术、工艺及人机工学等方面的运用,比较其实施过程,对其方法、过程、目的提出批评与建议。

5）设计环境学的批评方法

设计环境是设计界都在认真思考、探索的问题,用设计环境学的方法对设计、生产、使用、废弃、回收全过程作出比较分析,提出批评,寻求设计与环境的协调性。

此外,还有人类学的批评方法、现象学的批评方法等也能丰富设计批评的方法论体系。艺术设计是一个复杂多维的统一体,单一的批评方法不能尽其精义。

三、设计批评的原则

由上述内容可知,设计批评的标准不是一成不变的,而是在一定的历史背景下形成的,它与某一时期的政治、经济、生活、文化、技术及审美思想密切相关。批评主体在进行设计批评时必须依照以下三项基本原则。

1. 实事求是原则

设计批评的对象包括设计作品、设计现象、设计师及设计理论本身,当我们对其中某一方面或多方面进行批评时,必须要从实际情况出发,坚持实事求是的原则。每个人都有自己的独特的世界观和价值取向,批评主体对同一部设计作品的感受及批评都会受到他们的知识背景、生活环境、经济状况甚至是健康状况的不同影响。这就是由于个体的差异性造成设计批评立场的各异性,但批评主体要严格坚守以下职业道德。

第一,独立性。作为批评家,必须关注真实问题和真理问题,只有揭示真实、追求真理的人才是真正的批评家。第二,客观性。批评主体需要保持价值中立、立场坚定、以辨证的眼光看待设计作品,并作出相应独到的评价。设计批评时不依附于个人好恶,让批评结果变得片面且主观。第三,公正性。设计批评的主要职责是推动良性的学术与设计产业环境的形成,促进现代设计的健康持续发展。设计批评的标准不能为了迎合商业需求而升降,公正性的建立主要是凭设计批评主体的自律和良知。总之,设计批评的对象与设计批评不是相互对立的,而是相辅相成的,在任何一方面的片面批评,都会成为理解设计的障碍。

2. 整体性原则

由于设计是一项复杂有序的活动,设计的评价原则就要着眼于整体把握,把艺术设计放在人—物—环境—社会这样一个大系统中进行考察,不能为设计而设计。设计的目的不是物,而是人。设计要处理好物与物、物与人、物与环境、物与社会等的关系,看物、人、环境、社会是否达到和谐的整体目标。

3. 多元化原则

社会的多元化决定了产品设计和设计批评的多元化倾向,设计是一个大的范畴,包括的内容非常广,与之对应的设计批评也是一种多向度的行为,包括历史性的批评、再创造性的批评和批判性的批评。没有多元化的设计批评,就不能说设计创作真正达到了百花齐放的程度。因此,所谓设计批评的多元化,就是要让各种意见相互争论和相互批评,即容许批评的自由,也要容许反批评的自由。因为,只有采取讨论的方法、批评的方法、说理的方法,才能真正发现正确的意见,克服错误的意见,才能真正解决问题。

第四节 设计批评的功能与价值

设计批评是一种进行价值判断的研究活动。从前面我们对设计批评类型的划分及对设计批评多元化的阐释中可以看到,设计批评是从不同的批评姿态出发,选择特定的设计批评模式,以达到某方面的批评目的。不同类别的设计批评本身已经包含了各自不同的批评指向和价值判断,也从不同侧面反映出设计批评的功能与价值。

一、设计批评的功能

1. 宣传的功能

无论是通过设计的宣传广告,还是通过设计产品发布会,人们都需要对设计产品的优缺点进行分析。这种分析即便是出于炒作与粉饰的目的,也会迫使部分批评主体对设计产品进行认真的阐释,并最终影响他人的选择与判断。站在中立立场的批评主体也有必要对设计产品进行重新的解释,以便更加明确地向消费者传达设计产品的信息。

2. 教育的功能

英国哲学家约翰·斯图亚特·穆勒(John Stuart Mill,1806—1873)在一段评论中这样说:"艺术家不是被人聆听,而是被人偷听的。"这并不是说欣赏者不能直接领悟艺术家的创作,而是说批评主体对艺术的批评将直接影响其他人对艺术作品的认识。设计批评分析消费者的行为与心理,从而引导大众对设计的接受。开展设计批评是普及设计教育,提高全民的设计辨别力和审美能力的有效手段。

3. 预测的功能

设计批评不仅具有当下性,还具备前瞻性,它可对设计的未来发展方向进行预测。批评主体不能只停留在设计创作现实一般水平上对现状简单概括和表态分析,这种批评显然对创作产生的作用不大。因此,批评主体在对设计创作实践进行批评的同时,还必须在一定程度上超越设计创作实践,对设计文化的建构和发展负责。有些概念设计在设计创作实践中已经表现出超前的反应,这些尚未成熟的设计作品也反映了设计者对设计的未来趋势的分析与判断,他们在作品中有意识地建立一种具有前瞻意义的理想化参照目标,致力于探寻设计作品未来的发展走向。

4. 发现的功能

设计批评的发现功能主要包含三个层面上的意思。

首先,批评家在众多设计作品中发现比较经典的设计作品(或优秀的设计创作团队),剔除那些滥竽充数的作品。批评家应该具备在平庸中发现出色的设计作品与杰出的设计师的能力。

其次,批评家就一件设计作品做深入的挖掘与解读,指出作品所包含的深层次的含意。在一般情况下,消费者对设计作品的欣赏是一种个人的、直接的、感性的体验活动,带有极强的自发随意性。

最后,批评家对多件作品进行分析后的共性现象的发现。设计批评必然会对复杂而纷繁的设计进行审视,找出其中存在的共性的问题,并进一步分析问题,解决问题。

5. 刺激的功能

设计批评是一种追根究底的反思,它建立在多元化的基础之上。批评不是对判断的炫耀,而是对判断的反思,它将激起社会与公众对一个共同话题的关注与讨论,从而将不同的声音引导出来,使人与人之间获得交流。这种刺激的作用必须来自善意的出发点,而不能是出于哗众取宠的目的。一方面,设计批评刺激了设计创作的实践;另一方面,设计批评也会刺激到批评主体。

二、设计批评的价值

设计批评的价值与设计作品的价值创造不同。设计批评是整个设计体系的有机组成部分。设计批评实践在本质上也是一种生产性的活动,这种活动是以人和社会的需要为尺度,考察并研究设计的创作过程,分析设计语言和设计符号的结构形式,揭示设计作品与人和社会的深层关系,预测并建构未来的设计与设计学科。

1. 学科价值

许多人文学科的研究都被看成是历史、理论与批评研究的统一体。一般而言,设计史、设计理论和设计批评这三门学科具有同一性。设计史侧重于研究设计的发展和演变,以及作品在历史上的地位。设计理论主要

研究设计的原理、范畴,以及设计的本质和特征等。对于具体的设计作品和设计师的研究,则属于以设计理论为指导的设计批评和设计史的领域。

这三门学科的研究领域与特点如表 4-1 所示。

表 4-1　设计史、设计理论、设计批评这三门学科的研究领域与特点

学　科	研究领域	研究特点
设计史	过去的设计	具体性、事后性、反思性、客观性
设计理论	研究设计实践、设计风格、设计原理、设计的本质和特征等	抽象性、预先性、促进性、全面性
设计批评	对已经存在的设计作品、现象、创作者和理论进行判断和阐释,并展望未来的设计	当下性、同步性、结论性、主观性、前瞻性

虽然设计史、设计理论和设计批评这三门学科在价值目的与方法上不尽相同。但是在现实的学术研究中,它们常常互相交叉,根据不同的情况被研究者综合使用。我们无法想象一种脱离设计理论和设计批评的设计史,也无法想象一种脱离设计批评和设计史的设计理论,或一种脱离设计理论和设计史的设计批评。这三门学科之间的相互渗透、相互蕴涵、相互借鉴和相互合作是十分重要的。设计批评是理论交流与设计实践互动的方式,具有现实的学术价值,它涵盖于设计史、设计理论、设计批评三位一体的系统中,包括批评内容、批评方式、批评标准、批评性质、批评价值等诸多方面,拥有功能分析、经济分析、语言学分析、美学分析、社会学分析、心理分析等基本内容。

综上所述,设计批评是促进设计学科全面发展的重要部分。设计批评对于一个国家的设计创作实践和设计教育的健康发展会起到很大作用,没有设计批评,设计的历史就很难向前发展。设计批评的评价标准和相关依据来自于设计史和设计创作的方法与理论,同时,对设计作品的创作思想、创作过程、创作方法、创作价值的分析研究又反过来促进了设计理论、设计史的发展和研究。因此,设计批评为设计学科的完善稳固了基础,并不断推动设计艺术的发展,促进设计教育质量的提高。

2．社会价值

设计批评的社会价值是指设计作品、设计现象和设计活动所具有的社会意义,以及满足需要的一种能力。设计批评的社会价值主要包括政治价值、文化价值、历史价值、法律价值等。其中文化价值是指人类社会长期积淀下来的知识体系、伦理道德观念、审美观念、思维模式等,即文化价值由审美价值(包括符号价值和行为价值)、伦理价值(包括行为价值和道德价值)、知识价值和宗教价值所组成。

第五节　设计批评的性质与作用

一、设计批评的性质

设计批评具有二重性的特点,即艺术性与科学性的统一。因此,设计批评不可避免地既有主观性又有客观性。它既不纯粹是自我表现的手段,也不纯粹是抽象的判断。对于设计批评的性质,我们可以从以下三个方面来加以说明。

1．科学活动的性质

俄国诗人普希金说:"批评是科学。批评是揭示文学艺术作品的美和缺点的科学。它是以充分理解艺术家或作家在自己的作品中所遵循的规则、深刻研究典范的作用和积极观察当代突出的现象为基础的。"以此类推,设计批评是一种科学活动,这意味着它的目的是在对具体设计作品分析的基础上,揭示出作品的意义和价值,总结设计经验,探讨设计的特点与规律。由于共处于设计活动的系统之中,设计批评与设计创作、设计欣赏之

间的联系非常密切,但又有严格的区别。设计批评是对设计作品、设计现象和设计者进行认识和价值判断的科学活动,是设计研究者对设计创作的营销效果、社会影响、艺术水平等方面所做的专门性的研究和评论。积极而科学的设计批评是设计事业必要的组成部分。

2. 社会批评性质和美学批评性质的有机统一

设计批评的主要对象是设计作品,设计作品的社会性质决定了设计批评具有社会批评性质。众所周知,不管那种类型的设计产品,都是一定历史时期的社会生活在设计者头脑中的能动反映,是主体审美意识的语符化显现。设计批评家在对产品进行批评时,必然要分析设计作品所反映的社会生活,如此对设计作出衡量和评价。设计批评又是与审美批评紧密结合、有机统一的,因为设计是艺术、创作,是满足人的审美需要的活动,其本质是审美。

3. 鲜明的倾向性

古今中外的批评实践证明,批评作为一种意识形态评价不能不具有鲜明的倾向性,它不可避免地要体现批评家的立场、态度和思想观点。所谓完全客观的批评是不存在的。设计批评的对象并不是一般的客观事实,而是有着强烈的倾向的价值事实。设计批评的倾向性必须以尊重设计作品本身为前提,力图不抱成见心平气和地"对话"。如鲁迅先生所说的"批评必须坏处说坏,好处说好",才无愧于设计批评的使命。

二、设计批评的作用

随着社会经济的发展,大量的设计作品被创作出来。人们迫切需要提高设计鉴赏的能力和水平,探究设计作品的成败得失,总结设计创作的经验教训,于是形成和发展了设计批评。下面拟从三个方面来阐述设计批评对整个设计文化的作用。这三个方面分别是:对设计作品受众的作用、对设计作品创作者的作用、对整个设计文化导向的作用。

1. 对设计作品受众的作用

马克思说:"只有音乐才能激起人的音乐感;对于没有音乐感的耳朵来说,最美的音乐也毫无意义。"这就是说,人对艺术的欣赏理解要具有相应的专业知识素养,艺术应激起人的情感,让人产生丰富的想象。设计批评对于受众观赏的引导意义表现在以下三个方面。

1)帮助受众选择作品

郭沫若认为文艺是发明的事业,批评是发现的事业。欣赏设计作品,是人类在满足物质需求之后的精神需求之一。随着设计产业的发展,设计作品产量也与日俱增。在这种情况下,消费者的选择也会多样化。设计批评可以让受众对作品有更深入的了解,因此可以帮助受众选择作品。

2)指导审美欣赏

设计批评分析消费者的行为与心理,从而引导大众对设计的接受。开展设计批评是普及设计教育,提高全民审美能力的有效手段。对设计进行判断、批评,分析设计作品和设计思想的不足,这样能够提高设计人员本身和大众的洞察力、分析力、判断力,还可提升设计人员本身和大众的视野和灵活性,从而增强他们对设计作品的鉴赏能力。

3)造就新的受众群

设计批评家具有渊博的学识与敏锐的眼光,具有高度的审美能力和判断力,能够发现并推动代表新思想、新方向、新风格的设计,能深刻地洞察设计的价值、意义及其历史作用,引导大众进行设计作品的欣赏、分析及审美,从而深刻地理解设计作品。设计批评是作品与受众之间的"中介",设计批评家是设计师与大众之间的"中介人",艺术倾向的变化越是激烈,形式语言的花样越是新奇,这些"中介人"的作用就越是重要。当一种新的设计现象出现,而观众的欣赏能力还没有跟上时,优良的设计批评就可以通过确切中肯的分析评价,提高观众的欣赏能力,为新的设计开辟道路,进而拓展更多的受众群体。

2. 对设计作品创作者的作用

关于批评对设计师的意义,古罗马诗人贺拉斯说得非常好。他说:"我不如起个磨刀石的作用,能使钢刀锋利,虽然它自己切不动什么。"同理,设计批评对设计师创作能起到积极的作用。其一,设计师与消费者一样,需要不断提高自己的鉴赏水平。被誉为"美学之父"的鲍姆嘉通说过:诗人就是能够欣赏诗意的人。其二,设计作品创作者在很大程度上也需要了解批评界对自己的作品所作出的价值评定。设计创作者需要广大受众和批评家的帮助,才能深刻地认识自我,不断地提高自我,以至战胜自我,从而攀登设计艺术的高峰。设计批评是促进设计艺术发展和提高的一种重要方式。

3. 对整个设计文化导向的作用

设计批评有利于丰富和发展设计理论,推动设计文化的繁荣发展。一般来讲,设计学的主要内容包括设计理论、设计史和设计批评三个方面的内容,且三者是互相联系、互相渗透、互相作用、不可分割的。设计批评具有一定的理论建构能力和作用,可以丰富和发展设计理论。设计批评往往根据设计的最新发展动向来做批评活动,而设计总是不断变化、发展的,且设计实践发展总是优于理论发展,设计实践不断挣脱理论束缚而寻求更新的表现形式,反过来对设计理论提出了更新、更高的要求。

(1)当下中国很多的设计师的文化知识是薄弱的,我们当前的设计批评的建设应该强调设计创作中的哪些因素,以此引导中国设计的发展?

(2)是否应该将对设计美感的判断停留在设计的外观形态评判上,这是否会阻碍我们透彻地看待和分析设计所产生的方式之美、精神之美?

在设计发展体系中,设计师的批评是十分必要的。只是让别人批评你创作出来的作品是不够的,设计师在很多时候有必要对自己的作品进行阐述和解释,对自己的作品应该有一个明确的定位和判断。此外,设计师还应针对其他设计作品或设计现象进行批评。这些批评表达了他们对设计的相关问题,如功能、经济、技术、审美等方面的价值判断与解决方案建议,这是设计师传播自身设计理念的重要途径。设计师批评的优势十分明确:设计师较普通受众而言,其对作品本身有更深入的理解,对创作过程更为熟悉,并且设计师一般都有大量的创作经验。尤其是设计中技术的复杂性,容易导致不了解设计的普通受众的认识产生偏差,而设计师的经验则决定了他能看到设计上的细微差异或缺陷,从而通过设计批评来引导受众对设计的认识。

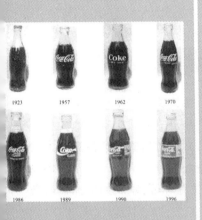

第五章

设计产业

第一节　设计产业的基本问题

第二节　设计产业的运作模式

第三节　设计教育与人才培养

第四节　设计产业的困境与抉择

内容提要

本章从设计产业的基本概念和目前国内外设计产业的基本特征及现状入手,详细介绍了设计产业的流程、运作模式、产品开发,以及设计产业的传播与技术运用,并结合当今的设计教育、设计人才培养方法、设计产业的发展趋势,指出要为设计产业培养出实用性人才。本章要求学生对前面章节所学知识进行回顾,继而深刻理解设计产业的基本概念和本质问题,了解设计产业的运作模式和操作过程,并对自身提出实质性的学习计划。

知 识 点

（1）所谓产业设计,就是指在一定的技术水平条件下,对某一空间范围内产业布局的通盘考虑和安排,以期达到资源综合利用率高、生态环境破坏程度低而企业利润最大化的目标。

（2）设计产业的运作是一个输入、运作转化、输出的过程。

（3）根据设计产业的发展趋势培养多元化的实质性设计人才。

（4）中国设计产业面临的问题包括缺乏创意园区的建立,以及缺乏自己的人才梯队的培养等。

第一节　设计产业的基本问题

随着我国市场经济的不断发展和经济全球化进程的提高,文化产业迅猛崛起,生产文化产品的企业大量涌现,文化产业在社会生活和国民经济中的地位正在迅猛上升。许多国家的文化产业已成为国家重要的支柱产业和新的经济增长点。在激烈的市场竞争中,各种商品的文化含量及由此带来的文化附加值对产品竞争力的影响越来越大,文化观念的变化带来了新产品开发、产品结构调整及经济结构的变化。作为文化产业范畴的设计产业正面临着文化与经济相互交融的社会现实,因此,不能不思考这个产业的生存环境,以及如何抓住机遇在经济大潮中增强自身的发展实力,使设计产业健康、有序、全面地发展。

通过对近百年的设计史的分析研究可以看到,设计的具体门类并不是同时产生、同时发展起来的。它们大致呈现出一定的规律性,即始于视觉传达设计、建筑设计,随之是环境设计,最后以工业设计的发展为标志表明设计产业的成熟。从中国设计产业（建筑设计例外）的发展状况来看也可以得到同样的结论。中国的设计产业基本上是在20世纪改革开放之后产生的。首先发展起来的是广告设计;之后是视觉传达其他门类的发展,比如标志设计、包装设计、图书装帧等;2000年之后,室内设计、展示设计、景观设计也逐渐发展起来。可以说,设计产业是文化创意产业中最重要的板块,其重要性近年来越来越得到大家的共识。前人对于设计增加产品附加值、提高企业竞争力等方面给予了充分的肯定。从日本的相关调查来看,设计在产品的差异化战略和提高产品的附加值、市场占有率,以及品牌内涵方面的影响已越来越大。美国一项研究表明,根据企业的不同规模,在设计上每投入1美元,销售收入可以增加2500～4000美元。这些相关调查及研究说明了地区经济发展程度和科研能力可以反映该地区的工业设计发展水平,工业设计与地区经济发展相辅相成,起着互相促进的作用。

一、设计产业的基本定义

所谓产业设计,就是指在一定的技术水平条件下,对某一空间范围内产业布局的通盘考虑和安排,以期达到资源综合利用率高、生态环境破坏程度低而企业利润最大化的目标。其中,"一定的技术水平条件",不是指某一个地区或某一个国家所达到的技术水平,而是指当下世界同类技术的最先进水平;"某一空间范围",是指以某一主导产业或若干个主导产业为中心所形成的某个经济区域;对"产业布局的通盘考虑和安排",是指以特定的主导产业为产业设计起点,根据产业间关联程度的高低,以及产业正产品、负产品可以转化利用的程度,在既考虑企业市场竞争效应又考虑企业规模效应的前提下,对相关产业的事先安排。

二、设计产业的基本特征

在激烈的市场竞争中,无论是国外还是国内的企业,都把提高设计水平作为提升竞争力的一种手段,从报纸到杂志、从电视到网络、从品牌到包装、从广告设计到形象设计,设计的功能和作用不断放大,其影响力涉及社会生活的各个方面和各个行业。据不完全统计,目前设计产业的从业人员30多万人,从事设计类人才培训的高等院校和教学机构近千家,而且还在不断地增加。这样一支正在蓬勃兴起的设计产业大军,是发展市场经济不可缺失、不可忽视的重要力量。但是,长期以来,设计从业人员分散在不同的行业和领域,处在边缘化的境地,没有明确的职业定位,没有自己的产业组织和学术机构,至于产业分工、产业标准、产业中介组织更无从谈起。面对经济、高科技的飞速发展和平面设计相对落后的局面,许多设计领域的研究人员和从业人员心急如焚,纷纷要求改变现状,以求自身的发展空间。

三、设计产业的生态界定

设计产业的发展源于不断创新,从一定程度上来说,设计产业创新与技术创新有着共同之处。技术创新阶段是把一种或若干种新设想发展到实际应用的阶段。它是一系列活动相继交织展开与不断反馈的动态系统运行过程。市场需求会对科技不断提出新的要求,而新的科技成果的产生又会激发市场需求。两者相互作用,会产生一定的技术经济构想,在相应的资源投入和环境机制下进行技术开发,并在这个基础上进行经济开发(技术走向市场的过程),将系统的输出结果回馈给前面的各个阶段,形成技术创新的循环运行过程。

设计产业创新体系涉及产品设计、环境设计、展示设计、产品生产和流通等过程,以及与这些过程相伴的输入输出因素,通过设计创新实现结构与功能、技术与艺术、视觉传达与市场需求的有机统一,成为牵动着各个生产领域和工艺环节的较为复杂的系统工程。所以设计创新既具有技术创新的一般特点,又具有其自身的特殊之处,其过程与机理将在下文中详细描述。

平面设计的发展离不开对自身的准确定位和价值判断。所谓平面设计,就是把不同的基本图形,按照一定的规则在平面上组合,使组合后的图案能表现出该设计所要表现出来的立体空间感,即用视觉语言来传递信息和表达观点。它的设计范围和门类非常广泛,如各种媒体、建筑、工业、装潢、展示、服装、广告等,总之,有多少种需要就有多少种设计,具有广阔的发展前景。

由于平面设计要运用视觉元素来传播设计者的设计理念和价值倾向,用文字和图形把信息传达给人们,并让人们愿意和乐于接受。因此,平面设计不仅涉及多种元素的运用,而且还涉及不同的表现手法和技巧的运用。任何一个设计都必须按照客户的要求去打动受众,从这个意义上说,设计者除了具备专业知识以外,还要在设计中倾注自己的感情,只有先感动设计者,才可能感动受众。因此,平面设计师必须具备综合性的知识和相关的专业技能,才能正确理解和把握自己所要设计的对象的本质特征,才能运用各种设计元素进行有机的艺术组合,形成图形有创意、色彩有品位、材料质地能打动人的作品。可以说,一个好的设计,不仅仅是图形的创作,也是综合了许多智力劳动的结果。由此,我们可以肯定地说,平面设计艺术具有文化产业的一切特点,即横跨经济、文化和技术的综合性特点。

文化产业是指从事文化产品与文化服务的生产经营活动,以及为这种生产和经营提供相关服务的行业。这个概念是20世纪40年代首先在西方出现的。长期以来,业界对"文化产业"的概念和所涵盖的范围一直没有形成共识。为了使我国形成门类比较齐全的文化市场体系,1998年文化部成立了文化产业司,之后颁布了《文化产业发展第十个五年计划纲要》,出台了《文化部关于支持和促进文化产业发展的若干意见》,制定了《2003—2010年文化市场发展纲要》。这些文件提供了文化产业的发展思路和策略。全国各地纷纷制定了相应的政策措施,对国有文化经营单位进行体制、机制的改革和结构调整。目前,文化市场已对国内各类资本全面开放,同时全面履行加入WTO时的承诺,积极调整文化资源,市场对文化资源配置的基础性作用得到了发挥。国家在繁荣文化事业方面,主要是抓好两项工作:一项是大力发展公共文化事业;另一项是大力发展文化产业。

为促进文化产业的发展,国家统计局正式出台了《文化及相关产业分类》。对于这份具有法律意义的文件,

中共中央宣传部、国家统计局、文化部、广电总局、新闻出版总署、国家文物局等多个部门倾注了大量的心力。《文化及相关产业分类》是以我国文化发展状况和发展方向为依据,以国民经济行业分类为产业基础,以活动的同质性和文化的自身特征为原则制订的。它不仅首次从统计学意义上对文化产业概念和范围做了权威性的界定,而且为建立科学的、系统的、可行的文化产业统计制度,推动当前文化体制改革和文化产业发展奠定了重要的基础。这显然有助于各界统一看法、达成共识,对文化产业的发展具有全局性的战略意义。

文化部部长孙家正曾在国务院新闻办公室召开的记者招待会上向近70家国内外新闻媒体指出：文化产业是一个总的概念,文化产业是由文化企业组成的,因此培养文化企业,壮大文化市场的主体,是我们发展文化产业非常重要的工作。

当代国家政策和形势的发展为文化产业创造了从来不曾有过的环境和条件。据有关方面预测,中国的文化产业市场每年的产值可达到4 800亿元,目前仅有1 800亿元,因此尚有3 000亿元的发展空间。这是一个多么巨大的经济市场！面对这种局面,不知设计产业的从业者有何感想？就目前而言,整个设计产业还处于各自为政的分散状态中,像大海中的小舢板,相互之间很少有经验交流和信息沟通,理论的研讨和业务的互相学习切磋也较为缺乏。我们必须清醒地认识到设计产业发展现状中所存在的问题,以便探索设计产业未来的发展空间。

第二节 设计产业的运作模式

一、设计产业的基本流程

从整体上看,设计产业的运作是一个输入、运作转化、输出的过程,周边的因素(如技术、资源、环境等)都可以看作是一种输入,而这些周边因素又是进行设计创新的推动力和拉力。输出是技术创新业绩(新技术、专利、企业的竞争力等)。创意、R&D(research and development,研究与开发)、功能结构、外观造型等的创新、形化是设计创新的核心过程。设计产业链的基本流程如图5-1所示。

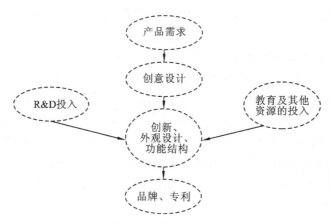

图5-1 设计产业链的基本流程

20世纪改革开放以来,中国经济取得了举世瞩目的成绩,工业发展尤为迅速,以至中国被称为"世界工厂"。然而国内大多数制造业都采用代工生产的方式,使得"中国制造"成了廉价的代名词,究其原因,主要是我国设计产业薄弱,自主知识产权落后造成的。目前设计产业相对发达的地区主要集中于珠三角、长三角和京津冀三个经济区域,同时这些区域的经济规模已经占到全国经济总量的48.6%左右。

二、设计产业的产品开发

不同的社会背景下产生不同的艺术形态。在"十二五"期间,我国政府提出了调整产业结构和企业转型发

展的战略,中央和许多地方政府出台的一系列促进设计产业发展的相关政策,为设计产业提供了较好的发展机遇。就设计产业的产品开发而言,下面具体从经济形势对设计产业的影响、设计与制造业的关系两个方面分析设计产业的现状,提出要发展具有自主知识产权的中国设计产业,必须建设创意园区,形成完整的设计产业链,培育知名设计品牌。

我国经济形势喜忧参半,存在快速发展设计产业,形成知名设计品牌的契机。2008年9月中旬,《中国经济时报》在江苏、浙江和广东等地采访时,无论企业家还是学者官员都表示,在美元持续贬值,人民币的汇率持续提升的内外交困的情况下,国内制造业转型压力非常大,前些年低通胀高增长的"黄金期"一去不返。在多重深层次因素影响下,浙江省2008年下半年经济下行走势扭转难度较大,往日高速领跑的浙江经济,正经历着一场前所未有的转型升级的"阵痛"。外贸订单同期锐减直接导致了国内相关行业陷入困境,对浙江的外贸型企业无疑是重大打击。在经受2007年以来的人民币升值、出口退税政策调整、原材料涨价等一系列的考验后,他们不得不面对市场需求紧缩的难题,扩大内需来应对出口下滑,成为走出困境的最佳渠道。外贸专家说,在世界宏观经济形势不利的情况下,中国企业更应该在产品创新和高附加值上下工夫,当"冬去春来"的时候,中国出口行业才能以全新的姿态屹立于国际舞台上。为适应欧美消费者购买力下降的现实,应该从设计入手探寻产品差异化之路,摸准产业转型的脉搏,切入高端产业,提升产品的附加值。由此可见,发展本土设计产业是我国迫在眉睫的一项重要任务。

为打击盗版,微软公司(简称"微软")于2008年10月15日宣布,从2008年10月20日起实施针对盗版Windows XP和Office办公软件的强制性验证,使用盗版软件的用户电脑将每小时显示一次黑屏。使用盗版由来已久,微软公司为何此前对此睁只眼闭只眼,现在却大张旗鼓,兴师问罪?翻开历史就会发现,早在1998年,盖茨在全球著名的财经杂志《财富》上向全世界说:中国人不花钱买软件,喜欢用盗版,但只要他们想用盗版,我们希望他们盗版我们的。很明显,微软是在放水养鱼,只有鱼长大了,市场全被他们占领了,才有收网的必要。这件事情再次证明:在全球经济博弈中,中国只有建设自己的知识体系,研发自己的核心技术,培养自己的创新团队,才可以基业长青。模仿盗用等"捷径"不能作为生存的根本。在全球性经济海啸的打击下,许多制造企业陷入困境,在和一家大型文具制造企业设计总监聊天时,他说现在的经济危机并没有造成他们的订单减少,因为他们的成本和技术有优势,主要受损的是信心和对未来的把握。理性分析基础上的信心是企业家静心忍耐、奋勇前行、大胆投入的保证。商场上,勇敢者的行为是有把握获利的预期下的付出。对于设计师,企业不仅仅是客户,更是相互扶持、共建信心的战友。

面对中国设计行业的现状,当务之急是要树立和建设本土的设计品牌,使设计组织企业化,提升设计的整体质量,培育产品设计和开发的核心竞争力,进而为民族制造业提供发展和升级的智力支撑。发达国家的发展实践表明,工业设计已成为制造业竞争的源泉和核心动力之一。尤其是在经济全球化日趋深入、国际市场竞争日益激烈的情况下,产品的国际竞争力首先取决于产品设计开发能力,设计由此创造了高附加值。例如宝马、奔驰公司每年都会推出几百项与汽车有关的新技术,强大的创意设计能力让这两家公司总是能够引领汽车发展潮流,从而形成"开宝马、坐奔驰"这样独有的品牌价值。日本的企业通过诱人的外观、精心设计的细部、相对低廉的价格来赢得大众市场,他们生产的电子游戏机、彩色打印机、液晶显示器等电子产品在国际上具有很强的竞争力。在信息时代,日本传统设计中的小、巧、轻、薄的特点得到了进一步的发扬光大,成了日本高科技产品的重要特色。

中国产品与外国产品最大的差距就是设计差距,进入工业化中后期阶段的长江三角洲地区,制造业面临着新的挑战:一方面,制造业的发展不仅取决于资本和劳动要素投入的数量性扩张,更要依靠各种技术要素的提升;另一方面,由于自主知识产权缺乏,企业获取的利润分成越来越少,核心竞争力下降。随着经济的高速发展,中国也面临着从资源消耗、投资拉动、粗放发展向资源节约、创新驱动、集约发展的模式转变。在这种形势下,大力发展以创新为核心、以知识产权为依托、以科技文化有机结合为特征的设计产业,已经成为我国转变经济增长方式、寻求可持续发展和建设创新型国家的必然选择。

但是,中国的设计产业一直是被动发展,没有从制造产业中分离出来,没有知名的设计品牌,也没有具有品

牌号召力的设计明星,为什么?

我国设计产业在理论上没有权威的研究机构,没有产生经受过市场磨砺的、符合我国生产力水平的设计理论,没有出现形象鲜明的中国设计风格。就拿中国元素为例。什么是中国元素?这个最基本的问题也是众说纷纭,没有一个确切的答案,而且也不可能产生一个确切的答案,因为我国的设计实践还处在大量模仿和改型的低级阶段,许多设计师还没有精力和权力来思考和实践自己的风格,而一个国家设计风格的形成和被他人认知是需要有大量设计成功的案例来支撑的,而且学术上也需要有大量的具有中国特色的理论创新,中国的设计只有在量变的积累中发生了质变才会形成自己的风格,关于什么是中国元素的讨论才会有一个完美而明确的答案。

我国设计产业在实际运营中,没有形成完整的产业集聚。设计工作是割裂和附属在各地各行业的制造行为中的,缺乏系统规划,很多时候就是闭门造车或按图索骥,新颖的、创新的思想往往很难得到充分利用和实现,更多的时候只会产生一些"一拍脑袋"的小发明、小创造,附加值不高。从工业设计的发展史可以知道,工业设计产生于工业革命后的机器大生产,是从小工业作坊中的创意、制造、销售、管理融为一体的机制中分离出来的一个专门职业,设计尤其是工业设计一直是服务于制造行业,它的重要性低于制造。现代工业正在向精密、敏捷、智能的方向发展,强大的制造能力使人们有条件追求具有个人风格和优质设计的生活制品,因此个性化的定制设计、和谐的设计、系统的设计等新颖的设计思潮呈现出百家争鸣的格局。而这一切促使设计工作变得更加专业化、系统化、复杂化、社会化。设计的工作对象不再仅仅局限于制造业,任务也不再仅仅是简单的造型设计,它所联系的对象也已不再仅仅是制造业。设计产业带来的经济活力和潜力正发挥越来越重要的作用。但是,许多人还没有意识到设计工作的这种质变,设计师还是在原有的机制下工作,设计行业的生产力没有被集中起来,大量自由、个体的"创意生产力"只能在"社会循环链"中进行低效率、不健康的"体外循环",这是一种巨大的浪费。

客观地说,大部分中国设计师现在的工作就是追随制造产业的需求,更准确地说是市场的需求。在这样的评价标准中设计师不追求短期目标的利润最大化是不可能的,因此,很难兼顾工业设计的本质——重组知识结构、产业链,以整合资源,创新产业机制,引导人类健康的、合理的、可持续生存发展的需求。对设计本质的研究是一种着眼于未来的设计研究,需要更多的前期投入,无法创造短期利润,但有可能产生支撑产品升级的核心技术。由于前期投入较大,产出不明显,无法评价监管,企业尽管知道可能会有好的结果,也不敢轻易尝试。在企业家还搞不清楚开展设计研究是机遇还是劫数的情况下,让他们出钱开展设计研究是很难实现的,除非有现成的成功案例可以看,有知名的设计师亲自操刀,有百分之九十九的把握。从诸多的设计研究和企业发展历程中我们可以肯定地说,中国的经济实体必须在现代设计的发展中存活和壮大。

第三节 设计教育与人才培养

一、我国设计教育现状分析

20世纪50年代后,中国的设计教育进入一个崭新的阶段。1956年建立的中央工艺美术学院,是培育中国现代设计人才的摇篮,也是创建我国设计教育体系的主要基地。20世纪50年代后,在美术和综合艺术院校,如中国美术学院、四川美术学院、广州美术学院、南京艺术学院等高校中设立了工艺美术专业,并相继建立了一批中等美术学校和工艺美术的技工学校,形成了高等美术院校的工艺美术设计教育与中等工艺美术教育多种形式的职工专业教育、职业教育相结合的现代设计教育体系。

改革开放后,我国经济建设与生产力蓬勃发展。一方面,国家经济建设需要大量的设计人才;另一方面,外国现代设计教育的成果与经验对国内有很大的影响,设计教育在高等教育阶段很受重视,一些理工类院校开始利用自己的优势,积极创办设计专业。20世纪80年代,约有近百所高校筹办或开办了工艺美术、装潢设计、室内设计等设计专业。20世纪90年代则是高校开办工艺美术或设计艺术这类专业最多的一个时期。据2004年

资料统计,在全国1 000多所普通高校中,开设工艺美术专业的有103所,开设环境设计艺术专业或室内设计专业的有124所,开设工业设计的有120所,开设美术专业的有88所。随着理工科院校和综合性院校相继开办设计专业,设计在高等教育中实际上已形成了艺术院校和理工类院校两大类型的办学风格。从中国整体设计教育的现状来看,设计领域的根本问题不在于办何种类型的教育,而在于设计人才的培养是否真正能够适应日益发展变化的社会需要,是否能够培养出具有创造性和高素质的、能面向未来的设计人才。从这一点来考虑,中国的设计教育还存在不少认识上的偏差和诸多亟待解决的问题,建立新型的适合我国经济建设需要的设计教育体系已是当务之急。

二、我国设计教育与产业挂钩的现状

中国的现代设计艺术教育是20世纪80年代伴随中国的改革开放的步伐而逐步发展起来的。广州美术学院、清华大学美术学院、江南大学首次引进以三大构成为基础的包豪斯式的现代设计教育模式,标志着中国现代设计艺术教育改革的开端。自20世纪80年代以来,中国的设计艺术教育经历了从无到有、从弱小到壮大、从国内到国际的跳跃性的发展历程。在20世纪80年代约有近百所高等院校筹办或开办了工艺美术、装潢设计、室内设计等设计专业。1998年,我国教育部颁布的《普通高等学校本科专业目录》将"设计艺术"作为一门艺术学科名称正式确定下来,为我国设计艺术教育开启了希望之门。20世纪90年代是中国高校开办工艺美术或设计艺术这类专业最多的时候,也是专业分化向更细方向发展的时候,出现了景观设计、陶瓷设计、动画设计、展示设计等新兴专业。我国设计艺术教育从20世纪60年代仅有2所设计院校,发展到今天的规模,使设计艺术教育由原来的少数教育转变为大众化教育。

在中国,真正把艺术教育融入到工艺美术中起步较晚。晚清政府的两江总督张之洞参照西洋的新型教育模式,奉行"中学为体,西学为用"的办学思想,设立"图画手工科",这个"图画手工科"的教学中就有将设计艺术教育与实业结合起来的做法,但这种办学理念没有进一步发展下去。1949年中华人民共和国建立之初,国家开始重视工艺美术教育,相继成立了几所高等艺术院校。由于建国初期国家建设的需要,部分院校师生参与了生产建设的工程设计,使教学与生产实际结合起来,在此过程中培养和锻炼了一批设计骨干。但由于照搬苏联教育模式,文理分科,导致中国设计教育落后于国际教育水平,同时滞后于产业发展需求的现状。1956年成立了中央工艺美术学院(现更名为清华大学美术学院),设立了染织、陶瓷、装潢、室内装饰等5个系10个专业。然而,中国的设计教育与设计产业在计划经济体制下,从建国后到"文革"结束,几乎没有现代工业设计的创新与突破。现代高等艺术教育长期处于传统工艺与日用产品的表面装饰和包装层次状态中,发展缓慢,与欧洲先进国家的设计教育差距进一步拉大。

就目前而言,中国的设计艺术教育已经取得了很大的发展。设计理论、设计表现、设计思维三大类课程构成了当前设计艺术教学体系的基本框架。中国的设计教育开始从传统意义上的工艺美术教育转向现代设计艺术教育,教学方式正从技能型教育向素质型教育转化。

设计艺术是艺术、科学和技术的交融结合,集成性和跨学科性是它的本质特征。换句话说,设计艺术不是简单的一个点,而是一张网,无论是传统文化、人文思想或哲学、美学等人文学科,还是物理、化学、机械等应用学科都与之相互渗透、互为所用。设计的终极目的是为了服务人类,使人类生活精致、圆满及可持续发展。科技高速发展带来的负面效应日益严重化,绿色设计、生态设计、人性化设计等理念应运而生。人们对设计艺术提出更高要求,更加强调设计艺术的道德关怀和社会责任等。设计艺术的外延在不断扩展,设计艺术不仅是物,还是生活本身。

20世纪八九十年代,中国经济发展迅速,人们消费水平提高,这一切都为中国设计及相关产业发展提供了良好的社会环境。现代经济的发展本身也必然要求合理的设计因素渗入其产品,拉近生产与消费的距离。经济高速发展带来的是对设计及相关产业的需求迅速扩大,其中也包括对设计艺术人才的需求扩大。于是,中国的设计教育迅速发展。现代社会已经进入市场经济的消费阶段,市场竞争日益激烈,产品的竞争集中到设计的竞争上,设计的好坏在一定程度上决定了企业的市场前途,可以说,设计已经在市场经济中发挥着不可替代的

作用。过去单纯发展的工艺美术设计已被多途径的设计艺术所代替,设计艺术发展成为一个实力雄厚、层面丰富的领地,以艺术审美为条件,以科学技术为基础,具体体现在建筑、环境、工业及生活成品中,遍及生产生活中的每一个环节。

20世纪80年代初期,中国大陆开始实施改革开放的基本国策,在改革开放双重政策的激励、促进之下,中国的经济开始进入高速发展的阶段,市场日趋繁荣,市场经济开始活跃,社会物质需求日趋高涨。在这一背景下,社会对广告、包装产品设计、室内设计等领域的设计艺术与设计艺术人才需求日益突出。因此,加速工艺美术专业人才的培养,已成为一个战略问题。

自改革开放到现在,中国经济持续高速发展的一个时期,社会对设计人才的需求日益高涨,但设计人才的培养与社会实际需求间存在着巨大的缺口,设计人才的匮乏成为制约经济发展的瓶颈。

三、设计教育应培育实用性人才

在第三次全国教育工作会议上,专家学者们从世界教育发展的角度,总结了设计教育的发展趋势。①科学技术和信息社会在不断发展,因此应研究如何利用新科技、新材料或者利用已有的科学成果进行综合利用。②结合知识经济和信息技术的发展,现代社会出现的许多新行业、新产品、新专业多为两种以上的学科或专业交叉、复合的结果,这就要求设计人才必须具备复合型知识,有一定的综合能力和应变能力,设计艺术教育要适应现代人才需要的特点。③协调合作搞好设计,因为设计是综合性的,将科学技术、产品生产、审美要求统一,也就是将自然科学、社会科学、哲学中的美学、人们的风俗习惯等各个方面协调综合,这样才能形成效益,才能满足人们的需求,才能符合生态平衡和社会平衡的要求。

我国目前的设计教育发展趋势,不能脱离国际大环境,应该改革过去的旧观念,自觉地从统览整合社会发展的视野中去把握。策划者同时应明确自己的教育目标,重新建构适应时代和社会发展的专业设置(或专业方向)、课程设置及内容、教学方法、评价标准等。我国高校设计艺术教育的产生和近几十年的变化发展,在相当大的程度上受到发达国家教育理论及教学实践的影响,特别是在最近的20多年中,随着改革开放的深入,西方各种不同的设计教育思想、教育理论和教育经验不断传入我国。然而,由于对国外的设计教育历史缺乏系统和整体的了解和把握,对他们设计教育的产生和发展,以及设计教育的思想、目的、内容、方法、组织形式的认识只停留于表面,所以在面对不同国家的各种设计教育思想理论和经验时,就难以作出正确的判断和进行有效的借鉴。于是就会发生生搬硬套、模仿抄袭的现象。因此,在将国际上先进的教学方法和理念引进的同时,要与中国的教学方法和理念相结合,不断地进行摸索与改进,立足于中国的市场和企业的具体情况,使之相互协调,这样才能有助于我国的设计艺术教育事业健康有序的发展。

要建立结合中国国情、中国特色的设计教育模式,就要尊重传统,结合传统。今天所处的是一个高度现代化、信息化的社会,新材料、新技术的不断涌现使人目不暇接,随之而来的新思想、新观念和国外各种思潮的涌入给中国的传统文化带来了前所未有的冲击。在这种局面下,完全背离传统显然是不可取的,对西方设计的简单挪用,将使我国设计艺术丧失民族个性,失去原有的生命力而变得枯萎。因此,在设计教育中强调对传统文化的继承是必要的,也是必然的。

一个国家的设计文化是与其民族的设计历史、民族特色、社会观念及审美思维方式等特性密不可分的。特定的历史环境和社会环境造就了一个民族自身特有的审美观念,形成了独到的艺术风格和与众不同的民族文化,反映出不同社会结构影响下所产生的民族精神。我国是具有中国特色的社会主义国家,也是一个多民族的国家。我国还是一个具有五千年文明的古国,有着深厚的文化基础,我国的传统文化源远流长,千姿百态,它蕴涵着中国传统的自然观和思维方式,其思想智慧和造物原则已成为中华民族灿烂文化中的重要组成部分。因此,要培养出自己的优秀设计师,就必须了解中国特定的社会文化背景和多民族性;必须了解中国丰富的历史及文化,尊重传统、结合传统才能创建出真正具有中国特色的设计教育模式。

设计教育是一门系统的学科,并且一直处于变化和改革之中,教学内容、教学结构和管理体系要不断地为适应新的社会、经济和技术条件而作出调整,其中许多领域都需要不断地去探索和研究。当前,科学技术以前

所未有的速度发展进步,设计与此相适应,同样也处于一种不断变化、不断进步的过程之中。这就要求设计教育首先必须适应这种变化,并力争引导这种发展和进步,走在发展的前列。因此,不断进行教育改革,并构建一种新型的符合中国国情的设计教育体系,是中国当代设计教育的重大任务。真切地希望我国能够尽快地建立起一个完善的、科学的,既具有中国特色,又能融入世界格局的设计教育新体系。

第四节 设计产业的困境与抉择

怎样科学发展设计产业?这个问题使笔者想起了中国的影视产业的发展,这些年中国的影视产业业绩突出,主要原因是有了一大批著名的导演和明星,观众在强势宣传攻略中逐步认识和接受了这些人的艺术。明星导演和明星演员是票房的保证,现在影视项目的投资越来越大,为什么?因为投资中国的影视产业成功过,投资信心足了。其实这就是好莱坞模式,国外已经用了很多年。也许设计产业也可以学习一下这种模式,在企业需要冒险投入时,让知名设计组织给予企业信心保证,使企业在与知名设计组织的合作中获得力量和信心。所以说,设计师通过树立自己的品牌给予企业信心是很有必要的。

一、我国当代设计产业的境况

虽然设计产业越来越受到国内企业的重视,但是由于还未完全摆脱市场、技术等习惯因素来指导产品的开发,始终未能将设计和管理有机地整合到企业的运营体系中,因此,我国设计产业的发展还面临着众多的问题。

1. 缺乏知识产权保护意识

市场化竞争是在一定规则和框架内实现的,规则和框架的设计原则是保护创新和鼓励竞争。在中国,不少企业还普遍存在着通过模仿阻碍设计创新的短视行为。设计企业对知识产权重要性的认识不足,缺乏有效的管理系统,阻碍设计行业的进一步发展。模仿是设计创新的天敌。企业为了缩短设计开发时间,采取模仿式的设计,甚至纵容抄袭,这必将导致企业将永远是个没有创新的模仿者,仅靠模仿过活的企业是没有发展前途的。

2. 缺乏品牌建设意识

中国制造业由于缺乏品牌建设意识,一味地依赖低成本驱动的商业模式处在世界产业链的最低端。设计作为一种以智力服务为基础的新型产业,行业内的企业对品牌建设重视不够,缺乏品牌竞争优势,未能找到使之稳定发展的盈利模式。与国外设计产业相比,中国的设计产业发展时间尚短,缺乏文化的积累和技艺的传承,没有品牌价值的沉淀,制约着中国设计企业的发展。品牌是企业的价值符号,坚持建立成熟的产品体系和品牌信誉,培养消费者对设计价值判断和认可的能力,使顾客将设计付费自觉当成一种消费,是中国设计企业寻求发展的唯一出路。

3. 缺乏设计创新能力

设计的本质是向人们提供更加优质的产品和服务,在提高产品商业价值的同时,提升了人们的生活品质。当前社会上存在的过度包装、虚假设计等现象,不仅增加了消费者额外的经济损失,同时也造成了不可估量的环境污染和资源浪费。一些企业由于不能正确地理解设计的真正含义,采取急功近利的心态,追求短时利益,未能合理利用设计的力量,最终会损害产品或企业在消费者心目中的形象,或被市场淘汰。设计不仅能够反映出当代社会的经济水平、文化特征、技术水平,更是设计师思想及价值观的体现。

4. 缺乏高端设计人才

设计要形成产业,需要推动设计成果转化的设计资源,需要设计人才,更需要将设计成果推向市场终端的高级经营管理人才。尽管目前我国设计从业人员与日俱增,但是真正有较高水平的设计师相当匮乏,设计人才的总量、结构、素质还远不能够适应设计产业的快速发展。由于我国设计人才培养体系不够健全,许多年轻设计师缺乏对市场、材料、科技等相关知识的认识。同时,设计产业的发展还需要高素质的经营管理人才。人才

供给的不均衡,阻碍了设计产业的发展,造成同业间的无序竞争。

二、我国设计产业发展的文化诉求

现实经济生活中,著名的设计机构往往可以给新产品的市场成功带来保证。例如,总部设在美国俄勒冈州波特兰市的奇巴设计公司被认为是全球最佳的设计公司之一,它对美国的整个设计及产业作出了杰出的贡献,成为美国设计品牌的代表。奇巴设计公司近年来与微软、惠普、富士通、英特尔等公司合作,设计了许多优秀产品。其中,该公司为微软开发的"自然"曲线键盘因其使用方便、人机界面舒适、造型新颖独特而受到用户欢迎。最近奇巴设计公司和微软合作开发了目前最薄的笔记本电脑——英特尔移动新城笔记本电脑,该笔记本厚0.7英寸,重2.25磅,配有运动英特尔处理器,香槟色外壳,磁附彩色文件夹,可拆卸的肩带,满足了用户从功能到视觉的种种细节需求,因此该电脑的市场非常好。

1. 培育产业链,建设创意园区

目前,中国大陆没有形成完整的设计产业链。产业链是一个十分传统的概念,是指某种产品从原料、加工、生产到销售等各个环节的关联。早在1958年赫希曼《经济发展战略》中,就从产业的前向联系和后向联系的角度论述了产业链的概念,随着产业内分工不断地向纵深发展,传统的产业内部不同类型的价值创造活动逐步由一个企业为主导分离为多个企业的活动,这些企业相互构成上下游关系,共同创造价值。围绕服务于某种特定需求或进行特定产品生产(及提供服务)所涉及的一系列互为基础、相互依存的上下游链条关系就构成了产业链。从实质意义上来考察,产业链已经脱离了字面上的"链条"的概念,而是指在整个产业内部,由物料获取并加工成中间件或成品,再将成品送到用户手中的所有企业或部门构成的网络,该网络强调价值创造活动,在整个产业中建立一个环环相扣的"网链",使产业内所有企业能在产业发展目标下实现协作经营和协调运作,为"网链"内所有因素和环节创造尽可能多的价值。如果这些环节可以在一定的地域内集中,形成既竞争又合作的抱团发展格局,就叫产业集群。

产业化的创意活动不仅仅在于物质财富的积累,而且在于创造大量可以传承的文化符号。通过把教育、研究、开发、生产、销售、消费等领域有机地结合起来,把人的创意与产品制造和文化生产直接衔接起来,形成一个不断增值的设计产业链条,在循环往复的发展中,迸发出巨大的经济能量。例如美国的设计产业就是一条完整的、商业化的产业链,整个产业都是环环相扣、相互制约的,每个产业链的规模效应都是相当可观的,其中包括影视产业的发展等。纵观美国的设计产业,它的特点是实行商业运作,并按市场规律经营,注重加大科技创新,实现了"最美的曲线是销售上升的曲线",打造并完善了其设计产业链的发展特色。美国设计产业的发展通过商业运作的途径达到了在销售上曲线的递增。从拥有120年历史的可口可乐所获得的巨额利润到奥斯卡电影节的辉煌成就,它所走出的每一个脚印都见证了美国设计产业所取得的成功。通过设计产业典范国家(如英国、韩国等国)的设计产业链可以看出,各个国家和地区的经济社会发展阶段及文化背景的不同,对设计产业的内涵与界定也存在着一定的差异。一是以美国与英国为代表的欧美型,其设计产业以文化产业为主体,较多地涵盖精神产品层面;一是以韩国、日本等为代表的亚太型,其设计产业以文化产业和产业服务为主体,兼顾了精神产品和物质产品两个层面。

规划创意园区时,应注意垂直整合和水平整合并重。垂直整合就是说,园区不是让很多设计公司进驻就叫创意园区,而是包括市场调查公司、设计公司、模具公司、设计行销公司等,这样整条产业链的公司集中在一起的园区。如果园区全部都是设计公司,反而基本上对整个产业的发展没有什么帮助,从而落入到一个企业之间相互竞比价格的境地。水平整合就是要将设计需要的材料供应商、颜料供应商等,集中在一个园区里面。

2. 培育设计明星和明星设计企业

设计明星和明星设计企业是设计产业链上的耀眼明珠,是具有品牌号召力和市场价值的无形资产,所以在组建产业链的初始就要有意培育设计明星,让优秀的设计组织和优秀的制造企业强强联手来创造商业奇迹。

在美国《商业周刊》网站公布的2007年度世界最有价值品牌一百强排行榜显示,可口可乐以65 424亿美元

的品牌价值,位居排行榜首位。拥有120年历史的可口可乐,其销售曲线之所以能够稳步上升,与美国设计产业实行商业运作、按市场规律经营有着密切的联系。同时,可口可乐公司之所以取得如此成就,与其奉行"流线简单化"理念,即"由功用与简约彰显美丽"的工业设计师雷蒙德·罗维有很大的关系。他带动了设计中的流线型运动,将流线型与欧洲现代主义糅合,建立起独特的艺术语言,开创了工业设计的先河,促成设计与商业的联姻,并凭借敏锐的商业意识、无限的想象力与卓越的设计禀赋为工业的发展注入鲜活的生命元素。雷蒙德·罗维是20世纪最著名的工业设计师,他宣扬设计促进行销的新理念,认为功用化的设计对市场行销大有裨益。他为可口可乐公司重新设计瓶形时,赋予了瓶子更加微妙、柔美的曲线,可乐瓶的形状(见图5-2)极具女性的魅力,这一特质在商品中已超越了功能性。雷蒙德·罗维的设计在商业中获得了巨大的成功,为可口可乐公司带来了巨大的利润,而可口可乐的经典造型也迅速成为美国文化的一种象征。

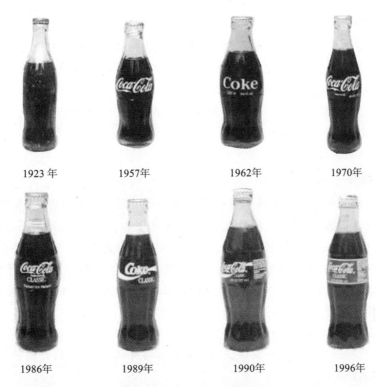

图5-2　可口可乐经典造型设计

三、我国设计产业发展趋向探微

1. 落户工业基础发达创意园区

设计是一个服务行业,首先必须在有设计需求的地区才可以快速发展,比方说宁波虽面积不大,却有10万多家制造企业,其中绝大多数为中小企业,是长江三角洲南翼重要的先进制造业基地和出口基地。小家电、塑机、模具、文具、纺织、服装等产业高度集聚,如服装生产企业近5 000家、家电生产企业3 000多家、文具生产企业1 000多家、模具生产企业1 000多家,都集中在相对窄小的区域,典型的"小商品、大市场"。产业集聚产生了相对集中的设计需求,有利于培育特色化的设计内容和深入研究,也方便整合产业链上的伙伴企业,快速搭建设计团队。同时设计又是一个被服务的对象,需要有人提供情报、模型、印务、材料、法律、物业等各种前期和后期的配套服务,所以设计企业落户在产业链完整的园区内是具有地理及资源优势的。

2. 强化品牌意识,加强知识管理

品牌是一种标志,更是社会、公众和市场对一个企业的认知、评价和印象,是一种重要的经营资产。强化品牌意识,是现代经济对设计企业运作及其经营的必然要求,是我国民族设计企业走向国际竞争的有效举措。这

就要求在进行设计活动的过程中注意积累设计经验,树立品牌形象,重视产品设计过程中的调查、策划、创意能力的培养,细化设计流程中各阶段的工作,提升设计质量。

3. 重视对知识产权的保护

设计产业是知识经济时代的新兴产业,是以知识产权生成和利用为主要方式来创造社会价值,具有知识密集、附加值高、整合性强、就业面大的特点。随着知识经济的深入发展,创意开始成为竞争力的关键性要素,设计产业的文化理念即是推崇创新、尊重个人创造力的文化理念。设计最根本的就是能够把个人的思想转化为产品,其中知识产权是设计产业当中的核心资产。因为,设计产业当中有形资产很少,主要是无形资产,而无形资产中最主要的是知识产权。因此,设计产业和知识产权关系非常密切,拥有知识产权是设计产业发展的根本,加强知识产权保护是建立设计产业品牌的根基。

4. 发展自己的独特设计知识

设计理论是设计实践的总结和提炼,它使不确定的经验成为一种可以被解读和学习的知识,有利于知识的传播和学习。当今中国社会,是一个工农业混杂,传统与现代共生,经济和意识形态发展极不平衡的复杂社会。中国的设计实践只有形成了符合这种社会形态审美情趣的设计美学,找到了促进中国大部分地区经济发展的设计方法,才可以形成自己的风格与特色。谁能够解读其中的奥秘,找到一条发展之路,谁就可以站在中国设计的制高点,并可以由此走向世界。所以说,发展并传播自己独特的设计知识是培育设计企业核心竞争力的关键,也是中国设计走向世界的基础。

5. 培育自己的人才梯队

培育自己的人才梯队是关于设计企业组织建设的命题。对于设计企业而言,所有的产出和知识都依赖于各种各样的人才。人不同于机器,人有自己的特点。其一,本质上人是自由的,不属于任何人或组织,所以要留住人,组织就必须给予人发展的空间和适当的利益。其二,人不是完美的,每一个人都有自己擅长的和短缺的地方,所以必须注重人才梯队中的知识结构,通过团队协作来提高工作效率。其三,人不是永存的,他是一个生命体,有着必然的新陈代谢,但是组织是可以持续发展的,所以必须注重人才梯队中的年龄结构和知识的管理,使组织中的每一个成员都可以分担一部分责任,都可以成长和退隐。

创新是民族进步的灵魂,是国家繁荣兴盛的不竭动力。创意是创新和创造的精髓,在经济转型期,设计产业让企业更加关注品牌与设计的价值,然而设计企业也要重视自身品牌的树立,并引领中国走出"世界工厂"的藩篱,走向"中国创造"的大路。

是否应该发展设计产业,早就不是一个新命题了。当前,我们思考的是怎样更科学地发展设计产业,发展我国的经济。采取的探索模式基本还是老办法,一是摸着石头过河,二是理论联系实际。

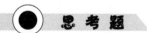

(1) 设计产业的运作流程是怎样的?
(2) 我国的设计产业面临怎样的问题?

产业创新是对旧产业结构的创造性破坏。创新理论的奠基人熊彼特把创新比作生物遗传上的突变,"这类似于生物学上的突变理论,即不断从体系内部革新经济结构,不断地破坏旧的并创造新的结构的'产业突变'构成一种'创造性的破坏过程'"。按照熊彼特的理论,我们可以把产业创新的过程看作是产业突变的过程。

那么产业突变的动力又来自何处呢?任何一个时代的产业结构都是一定需求结构、技术水平和资源结构的综合反映,并在这些因素变动的影响下不断演变。因此,产业突变的动力来源于产业演进的动力系统,是这些因素的相互作用诱发并推动了产业创新。

《设计概论》参考套题

《设计概论》参考套题(第一套)

一、**单项选择题**。在每小题列出的4个备选项中只有1个是符合题目要求的,请将其代码填写在题目相对应的括号内。错选、多选或未选均无分。(本大题共10小题,每小题3分,共30分)

1. 视觉传达的方式主要表现在()。
 A. 听觉方面　　　　B. 视觉方面　　　　C. 感觉方面　　　　D. 触觉方面
2. 现代主义设计之父是()。
 A. 威廉-莫里斯　　B. 约翰·拉斯金　　C. 勒·柯布西耶　　D. 贝聿铭
3. 最早实现工业革命的欧洲国家为()。
 A. 法国　　　　　　B. 英国　　　　　　C. 意大利　　　　　D. 澳大利亚
4. 中国20世纪50年代的艺术设计主要以哪种工业品为主?()
 A. 重工业机器产品　　　　　　　　　　B. 轻工业纺织品
 C. 第三产业服务产品　　　　　　　　　D. 能源开发产品
5. 中国艺术设计发展最快、成就最大的时期是哪个时期?()
 A. 20世纪50年代　　　　　　　　　　B. 20世纪60年代
 C. 20世纪70年代　　　　　　　　　　D. 20世纪80年代
6. 20世纪初,中国的图书装帧、商品包装、广告设计格调高雅,富有文人气质,其中的参与者不包括()。
 A. 鲁迅　　　　　　B. 叶灵凤　　　　　C. 闻一多　　　　　D. 叶剑英
7. 中国美术电影始于20世纪20年代初,万氏兄弟在上海拍摄了中国最早的一批动画片,其中影响较大的是长片()。
 A.《铁扇公主》　　B.《白雪公主》　　C.《幽灵公主》　　D.《魔法公主》
8. 新艺术运动所发生的时间为()。
 A. 18世纪末　　　　　　　　　　　　B. 19世纪初期
 C. 19世纪末到20世纪初　　　　　　　D. 20世纪20—30年代
9. 贝聿铭是美国著名的华裔现代派建筑大师,其作品不包括()。
 A. 法国卢浮宫扩建工程　　　　　　　　B. 中国银行香港分行
 C. 北京香山饭店　　　　　　　　　　　D. 纽约世界贸易中心
10. 德国包豪斯(魏玛包豪斯大学的简称)第三任校长为()。
 A. 格罗皮乌斯　　B. 米斯·凡德罗　　C. 汉斯·迈耶　　D. 勒·柯布西耶

二、**多项选择题**。在每小题列出的5个备选项中至少有2个是符合题目要求的,请将其代码填写在题目相对应的括号内。(本大题共5小题,每小题4分,共20分)

1. 中国近现代动画业的发展状况表述正确的是()。
 A. 动画的第一开创期(1922—1941)

B. 20世纪50年代前期是它的成长阶段(1950—1956)
C. 上海美术电影制片厂建厂以后到"文革"前是美术电影的鼎盛时期(1957—1966)
D. 动漫发展史之黑铁时代(1990—2002)
E. 动漫发展史之迷茫时代(2002—现在)

2. "design"的词义不断发展,基本上可分为(　　)这几个发展时期。
 A. 古典　　　B. 近代　　　C. 现代　　　D. 当代　　　E. 未来

3. 环境艺术设计包括哪几个部分?(　　)
 A. 室内设计　　　B. 建筑设计　　　C. 小区规划设计
 D. 景观园林设计　　　E. 公共空间和商用空间设计

4. 中国艺术理论是和中国美学体系相关联的,与西方古典美学相比,中国艺术的美学特点包括(　　)。
 A. 天人统一观　　　B. 心物统一观　　　C. 神形统一观
 D. 文质统一观　　　E. 主客对立观

5. 中国的"十大建筑"设计包括哪几个项目?(　　)
 A. 人民大会堂、北京站、钓鱼台国宾馆
 B. 中国革命历史博物馆、北京工人体育场
 C. 中国人民革命军事博物馆、北京民族文化宫
 D. 民族饭店、全国农业展览馆、北京华侨大厦
 E. 中苏友好宫、武汉长江大桥、香山饭店

三、判断题。 判断正误,将正确的画上"√",错误的画上"×"。(本大题共5小题,每小题3分,共15分)

(　　)1. 中国在动画制作技术上,1960年问世的水墨动画片是一个创新,其中包括《牧童》、《小蝌蚪找妈妈》、《大闹天宫》和《渔童》。

(　　)2. 宋代是中国瓷器的辉煌时代,包括哥窑、官窑、汝窑、定窑、钧窑在内的庞大瓷业系统形成了众多的名窑名品。

(　　)3. 我国的青铜时代主要指夏代、商代、周代和秦代这几个朝代。

(　　)4. 中国古汉语中艺术的"艺",最早是一种技术,即"六艺",具体表现在礼、乐、射、御、书、画方面,其成为读书人必备的素养。

(　　)5. 绘画、雕塑、书法、工艺美术在纯艺术范畴内各表现出特有的艺术风格。

四、名词解释题。 请解释下面的名词。(本大题共5小题,每小题3分,共15分)

1. POP
2. 青瓷
3. 设计程序
4. 功能论
5. 实用艺术

五、简答题。 请简述以下问题。(本大题共2小题,每小题5分,共10分)

1. 现代主义设计对现代艺术设计发展史来讲有着极其重要的地位,简述其历史意义和价值。
2. 结合艺术设计的发展,说明后现代主义设计的产生过程及其特征。

六、论述题。 请结合理论与实际,论述下面的问题。(本大题共1小题,共10分)

请谈一谈当代设计在中国的发展。

《设计概论》参考套题(第二套)

一、**单项选择题**。在每小题列出的4个备选项中只有1个是符合题目要求的,请将其代码填写在与题目相对应的括号内。错选、多选或未选均无分。(本大题共10小题,每小题3分,共30分)

1. 以下选项中按设计的目的不同,设计划分类型不包括()。
 A. 设计史　　　　　B. 设计理论　　　　C. 设计批评　　　　D. 设计产业

2. 中国古代的哪一部理论著作可以看作是设计学理论的最初萌芽和起点?()
 A.《考工记》　　　B.《天工开物》　　　C.《园冶》　　　　D.《营造法式》

3. 欧洲中世纪建筑设计中,运用线条轻快的尖形拱门和造型挺拔的小尖塔造型是()建筑风格的典型特征。
 A. 哥特式　　　　　B. 罗马式　　　　　C. 拜占庭式　　　　D. 文艺复兴式

4. 1851年,为了炫耀英国工业进步,英国伦敦举办了19世纪最著名的()设计展览,展馆因采用了大量玻璃和钢铁的结构而得名。
 A. 工业博览会　　　　　　　　　　　　B. 水晶宫博览会
 C. 国际博览会　　　　　　　　　　　　D. 园艺博览会

5. 宋瓷中有一种瓶子的造型最具时代特色,它小口短颈,丰肩细腰,线条流畅,挺拔劲健,充分体现了宋人崇尚的典雅风度和独特的审美意趣,它叫什么名称?()
 A. 扁壶　　　　　　B. 天球瓶　　　　　C. 茶盏　　　　　　D. 梅瓶

6. 哪位设计师被认为是美国工业设计的重要奠基者,他是第一个出现在《时代周刊》封面上的设计师,被誉为"走在销售曲线前面的人"。()
 A. 密斯　　　　　　B. 罗维　　　　　　C. 拉斯金　　　　　D. 阿什比

7. 德国包豪斯是世界上第一所新兴的现代设计教育机构,它是由德国现代主义建筑的奠基人()建立的。
 A. 格罗皮乌斯　　　B. 密斯　　　　　　C. 汉斯·迈耶　　　D. 凡·德·维尔德

8. 在西方,一般以美学家()于1753年出版的《美的分析》一书为最早的设计理论专著。
 A. 戴维·盖瑞克　　　　　　　　　　　　B. 彼得·勃鲁盖尔
 C. 威廉·荷加斯　　　　　　　　　　　　D. 博斯

9. 作为雅典卫城主题的(),内容和形式高度统一,是世界艺术史上最完美的建筑典范之一。
 A. 帕提农神庙　　　　　　　　　　　　B. 宙斯神庙
 C. 赫拉神庙　　　　　　　　　　　　　D. 雅典娜神庙

10. 米拉公寓是西班牙建筑师()的作品,他的另一代表作品是圣家族教堂。
 A. 安东尼·高迪　　　　　　　　　　　　B. 庞蒂
 C. 佩夫斯纳　　　　　　　　　　　　　D. 勒·柯布西耶

二、**多项选择题**。在每小题列出的5个备选项中至少有2个是符合题目要求的,请将其代码填写在题目相对应的括号内。错选、多选、少选或未选均无分。(本大题共5小题,每小题4分,共20分)

1. 山西五台山的佛教建筑()是我国现存最早的两座木构架建筑,造型端庄浑厚,表现出唐代建筑稳健雄丽的风格,在建筑设计史上具有极珍贵的价值。
 A. 南禅寺大殿　　　　B. 佛光寺大殿　　　　C. 延庆寺大殿
 D. 显通寺大殿　　　　E. 南山寺大殿

2. 汉朝,人们在建筑和城市的营造中运用了"四神"的方位标志,这"四神"是指()。
 A. 青龙　　　　　B. 白虎　　　　　C. 朱雀　　　　　D. 玄武　　　　　E. 麒麟
3. 青铜是铜和金属()的合金,因颜色呈青灰色而称青铜。
 A. 铅　　　　　　B. 锡　　　　　　C. 钴　　　　　　D. 钠　　　　　　E. 镁
4. 制瓷业在三国两晋南北朝时期出现了分别位于北方和南方的()窑场。
 A. 邢窑　　　　　B. 越窑　　　　　C. 龙泉窑　　　　D. 耀州窑　　　　E. 吉州窑
5. 设计包含艺术、科学和经济三重意义,设计者须完成的创造性过程有()。
 A. 构思过程　　　B. 行为过程　　　C. 实现过程　　　D. 联想过程　　　E. 通感移觉过程

三、判断题。 判断正误,将正确的画上"√",错误的画上"×"。(本大题共5小题,每小题3分,共15分)

1. 设计中的图像处理软件是 Photoshop、Auto CAD、3D Studio 和 Word。
2. 美国"有机建筑"的提倡者赖特,1937年设计的流水别墅和朗香教堂成为20世纪的典范。
3. 工业产品设计从类型上可分为器皿设计、重工业产品设计、家具设计、服装设计、包装装潢和展示设计。
4. 罗马式建筑的代表是法国圣赛尔南教堂和意大利的比萨教堂。
5. 第二次世界大战期间在美国兴起了人体工学,它重视人的身体适应能力和对器械的掌握。

四、名词解释题。 请解释下面的名词。(本大题共5小题,每小题3分,共15分)

1. 设计
2. 符号
3. 企业设计师
4. 饕餮纹
5. 画像砖

五、简答题。 请简述以下问题。(本大题共2小题,每小题5分,共10分)

1. 简述中国古典园林设计的基本特点。
2. 简述明式家具的设计特色。

六、论述题。 请结合理论与实际,论述下面的问题。(本大题共1小题,共10分)

试述中国古代建筑在外观、结构、布局装饰和色彩设计诸方面所形成的民族特色。

《设计概论》参考套题(第一套)参考答案

一、单项选择题
1. B　2. A　3. B　4. B　5. D　6. D　7. A　8. C　9. D　10. B

二、多项选择题
1. ABCDE　2. ABC　3. ABCDE　4. ABCD　5. ABCD

三、判断分析题
1. ×　2. √　3. ×　4. ×　5. ×

四、名词解释题

1. POP:"point of purchase"的缩写,意为"卖点广告",又名"店头陈设",指商业销售中的一种店头促销工具,其形式不拘,但以摆设在店头的展示物为主,如吊牌、海报、小贴纸、纸货架、展示架、纸堆头、大招牌、实物模型、旗帜等。

2. 青瓷:成熟最早的瓷器,其釉料中含有铁的成分,窑烧时被充分氧化,在氧化中烧制成黄色,在还原焰中烧制成青色。

3. 设计程序:设计程序是设计实施的一个过程,每一个设计都有自己的过程,即设计程序。

4. 功能论:设计的第一要义是功能,各种功能价值是设计追求的第一目标,在设计中所运用的功能论方法,正是在这一目标的实践中发展起来的科学方法。

5. 实用艺术:实用艺术是指与人们物质生活、生产劳动有直接关系的艺术。

五、简答题

1. 现代主义设计是从建筑设计发展起来的。(1分)20世纪20年代前后,欧洲一批先进的设计师、建筑家形成了一个团体,推动所谓的新建筑运动,这场运动的内容非常庞杂,其中包括精神上的、思想上的改革,也包括技术上的进步,特别是新的材料的运用,从而把长久以来设计为权贵服务的立场和原则打破了,也把长久以来建筑完全依附于木材、石料、砖瓦的传统打破了。(1分)之后,从建筑革命出发,又影响到城市规划设计、环境设计、家具设计、工业产品设计、平面设计和传达设计等,形成真正完整的现代主义设计运动。(3分)

2. 后现代主义设计产生于20世纪50年代末60年代初的文化思潮中,在哲学、宗教、建筑、文学中均有充分的反映。(1分)它与现代主义设计有本质的区别。(1分)后现代主义设计的显著特点在于其历史主义、装饰主义、折中主义和娱乐性。随着人们对国际主义风格的厌倦,到了20世纪60年代,设计师推出了波普设计,以满足大众的审美趣味,追求雅俗共赏为目的。色彩与装饰因此被重新运用,并在20世纪70年代里兴起了多种后现代主义风格,设计领域开始反对国际主义设计的单调形式。(3分)

六、论述题

设计这一概念在中国出现于20世纪80年代之后,在此之前设计被叫做"工艺美术"。随着我国改革开放、经济的迅速发展,设计这一行业在我国逐渐重要起来,它与人们的日常生活有着不可分割的联系。于是从1980年开始便有了真正的中国当代设计。

在中国当代设计形成的初期,社会文化水平不断提高,人民生活水平不断上升。然而这一时期,人们的思想大多数还比较保守,只有很少一部分人的思想较为进步。当时,人们总是把设计与艺术美相提并论。后来的几年里,中国的一些设计师积极吸收外来文化,借鉴国外的一些设计,尤其是对苏俄建筑的模仿。这个时期中,拆除了许多明清时期的建筑,中国设计并不重视对中国传统文化的继承。如今,中国设计比较重视中国传统文化的继承,同时积极地接受和学习西方文化和西方的设计思想。

《设计概论》参考套题(第二套)参考答案

一、单项选择题
1. D　2. A　3. A　4. B　5. D　6. B　7. A　8. C　9. A　10. A

二、多项选择题
1. AB 2. ABCD 3. AB 4. AB 5. ABC
三、判断分析题
1. × 2. × 3. × 4. √ 5. √
四、名词解释题
1. 设计：就是设想、运筹、计划与预算，它是人类为实现某种特定目的而进行的创造性的活动。
2. 符号：指人们共同约定，利用特定的媒介来代指一定对象的标志物，包括以任何形式通过感觉来显示意义的全部现象。
3. 企业设计师：也被称为"驻场设计师"，是指受雇于企业和工厂，并在企业的设计室或其他设计机构中为企业从事专门设计的设计师。
4. 饕餮纹：又称"兽面纹"，通常作为青铜器的主纹出现，左右对称，巨目大口，头上有角，狞厉威严。
5. 画像砖：由石工和画工合作完成，画工起稿，石工雕刻，最后画工在图上彩绘颜色，主要产生于东汉时期。

五、简答题

1. 中国古典园林特别善于利用具有浓厚的民族风格的各种建筑物，如亭、台、楼、阁、廊、榭、轩、舫、馆、桥等，配合自然的水、石、花、木等，组成体现出各种情趣的园景。(1分)以常见的亭、廊、桥为例，它们所构成的艺术形象和艺术境界都是独具匠心的。(1分)明末清初苏州古典园林设计最为著名的是拙政园、留园、狮子林、沧浪亭和网师园。

假山是园景中的重要因素，也是表现我国古典园林风格的重要手法之一。明代造园家计成的《园冶》是关于中国传统园林设计的专著，是实践的总结，也是理论的概括。书中主旨是要"相地合宜，构园得体"，要"巧于因借，精在体宜"。中国古典园林的园景主要是模仿自然，达到明代计成《园冶》里"虽有人作，宛自天开"的艺术境界。中国古典园林是建筑、山池、园艺、绘画、雕刻以至诗文等多种艺术的综合体。(3分)

2. 明式家具十六"品"：简练、淳朴、厚拙、凝重、雄伟、圆浑、沉穆、浓华、文绮、妍秀、劲挺、柔婉、空灵、玲珑、典雅、清新。(2分)著名学者杨耀先生说过：明式家具综合起来，它始终维持着不太动摇的格调，那就是简洁、合度，但在简洁的形态之中，具有雅的韵味，表现在外形轮廓的舒畅与忠实，各部分的线条雄劲而流利，加上它顾全到人体形态的环境，为使处处得到适用的功能，而做成随意的比例和曲度。明式家具已成为人类文化的瑰宝(3分)。

六、论述题

经过漫长的发展演变，中国古代建筑在外观、结构、色彩和布局设计诸方面，都形成了自己的鲜明的民族特色。

在外观设计上，中国古代建筑由屋顶、屋身和台基组成。屋顶的特征最明显，主要有硬山、悬山、庑殿、歇山、攒尖、卷棚和单坡等多种类型。

在结构设计上，中国古代建筑以木构架为主要的结构方式，常用的有抬梁式和穿斗式两种。它们以立柱和横梁组成骨架，建筑的全部重量都通过柱子传到地下，由于墙不承重，故能做到"墙倒屋不塌"。

在布局上，中国古代建筑有一种简明的组织规律，就是以间为单位构成单座建筑，再以单座建筑组成庭院，进而以庭院为单位，组成各种形式的组合。庭院以院子为中心，四周建筑物面向院子，并在这一方向设置门窗，北京四合院是典型的例子。

在装饰和色彩设计上，中国古代建筑也别具一格。装饰主要集中在梁枋、斗拱和檩椽部分，综合运用了各种美术工艺，以及雕刻、绘画、书法等艺术加工手法。所谓"雕梁画栋"，就是形容这一装饰特色。还有如额枋上的牌匾、柱上的楹联、门窗上的林格等，都是富有民族特色的建筑装饰形式。

参考文献

[1]《简明不列颠百科全书》编辑部.简明不列颠百科全书[M].北京:中国大百科全书出版社,1986.
[2] 李砚祖.艺术设计概论[M].武汉:湖北美术出版社,2002.
[3] (美)麦吉本,等.消费的欲望[M].朱琳,译.北京:中国社会科学出版社,2007.
[4] 尹定邦.设计学概论[M].长沙:湖南科学技术出版社,2004.
[5] 赵农.设计概论[M].西安:陕西人民美术出版社,2005.
[6] 阿洛瓦·里格尔.风格问题——装饰艺术史的基础[M].刘景联,李薇蔓,译.长沙:湖南科学技术出版社,2000.
[7] 奚传绩.设计艺术经典论著选读[M].南京:东南大学出版社,2005.
[8] 何洁,靳埭强.岁寒三友 中国传统图形与现代视觉设计[M].济南:山东画报出版社,2005.
[9] (美)鲁道夫·阿恩海姆.视觉思维——审美直觉心理学[M].腾守尧,译.成都:四川人民出版社,1998.
[10] 福柯,哈贝马斯,布尔迪厄.激进的美学锋芒[M].周宪,译.北京:中国人民大学出版社,2003.
[11] (美)派提特,(美)海勒.平面设计编年史[M].忻雁,译.上海:上海人民美术出版社,2007.
[12] 昆廷·纽瓦尔.什么是平面设计[M].初枢昊,译.北京:中国青年出版社,2006.
[13] (美)特姆罗.平面设计为什么?[M].初枢昊,译.北京:中国青年出版社,2006.
[14] (美)瑞恩,柯诺瓦.美国视觉传达完全教程[M].忻雁,等,译.上海:上海人民美术出版社,2008.
[15] (法)马克·第亚尼.非物质社会——后工业世界的设计、文化与技术[M].滕守尧,译.成都:四川人民出版社,1998.
[16] (英)彼得·多默.1945年以来的设计[M].梁梅,译.成都:四川人民出版社,1998.
[17] (美)斯蒂芬·贝利,菲利普·加纳.20世纪风格与设计[M].罗筠筠,译.成都:四川人民出版社,2000.
[18] 邬烈炎.视觉体验[M].南京:江苏美术出版社,2008.
[19] 孙晶.视觉传达设计视觉范式[M].南京:江苏美术出版社,2008.
[20] 辛华泉.形态构成学[M].杭州:中国美术学院出版社,1999.
[21] 韩巍.形态[M].南京:东南大学出版社,2006.
[22] (英)莫里斯·德·索斯马兹.视觉形态设计基础[M].莫天伟,译.上海:上海人民美术出版社,2003.
[23] 顾大庆.设计与视知觉[M].北京:中国建筑工业出版社,2002.
[24] 周至禹.设计基础教学[M].北京:北京大学出版社,2007.
[25] 周至禹.思维与设计[M].北京:北京大学出版社,2007.
[26] (美)阿历克斯·伍·怀特.平面设计原理[M].黄文丽,文学武,译.上海:上海人民美术出版社,2005.
[27] 岛子.后现代主义系谱[M].重庆:重庆出版社,2007.
[28] 王受之.世界现代平面设计史[M].广州:新世纪出版社,1998.
[29] 回顾.中国装饰图案集成[M].沈阳:辽宁美术出版社,2001.
[30] 朱存明.汉画像的象征世界[M].北京:人民文学出版社,2005.
[31] 王受之.世界现代设计史[M].北京:中国青年出版社,2002.
[32] 梁梅.世界现代设计史[M].上海:上海人民美术出版社,2012.
[33] 夏燕靖.中国设计史[M].上海:上海人民美术出版社,2009.
[34] 范圣玺,陈健.中外艺术设计史[M].北京:中国建材工业出版社,2008.
[35] 高丰.中国设计史[M].杭州:中国美术学院出版社,2008.

[36] 刘洪彩.现代设计史[M].北京:海洋出版社,2008.

[37] 何人可.工业设计史[M].北京:北京理工大学出版社,2000.

[38] 朱铭,荆雷.设计史[M].济南:山东美术出版社,1995.

[39] 陈瑞林.西方设计史[M].武汉:湖北美术出版社,2009.

[40] (英)沃克,(英)阿特菲尔德.设计史与设计的历史[M].周丹丹,易菲,译.南京:江苏美术出版社,2011.

[41] 杨先艺.设计史[M].北京:机械工业出版社,2011.

[42] (日)白石和也.视觉传达设计史[M].王传杰,译.北京:机械工业出版社,2010.

[43] 杭间.设计史研究[M].上海:上海书画出版社,2007.

[44] 陈于书.家具史[M].北京:中国轻工业出版社,2009.

[45] 汪清,何玉杰.中外广告史[M].长沙:湖南大学出版社,2007.

[46] (美)刘易斯·芒福德.城市发展史——起源、演变和前景[M].北京:中国建筑工业出版社,2005.

[47] (英)詹妮弗·哈里斯.纺织史[M].李国庆,等,译.汕头:汕头大学出版社,2011.

[48] 邵琦,等.中国古代设计思想史略[M].上海:上海书店出版社,2009.

[49] 王受之.世界时装史——王受之设计史论丛书[M].北京:中国青年出版社,2002.

[50] (美)罗伯特·A·沃森,本·布朗.美国最有效的组织[M].彭彩霞,席瑞雪,译.北京:中信出版社,2003.

[51] 李泽厚.美的历程[M].上海:三联书店,2009.

[52] 丹纳.艺术哲学[M].桂林:广西师范大学出版社,2000.

[53] 李砚祖.艺术设计概论[M].武汉:湖北美术出版社,2009.

[54] 俞孔坚.部级领导干部历史文化讲座[M].北京:北京图书馆,2005.

[55] (美)斯蒂文·小约翰.传播理论[M].北京:中国社会科学出版社,1999.

[56] 翁剑青.形式与意蕴——中国传统装饰艺术八讲[M].北京:北京大学出版社,2006.

[57] 曹林.装饰艺术源流[M].北京:文化艺术出版社,2006.

[58] 李砚祖.装饰之道[M].北京:中国人民大学出版社,1993.

[59] (英)布莱特.装饰新思维——视觉艺术中的愉悦和意识形态[M].张惠,等,译.南京:江苏美术出版社,2006.

[60] 李砚祖.设计研究[M].重庆:重庆大学出版社,2011.

[61] 章明,张姿.建筑设计创意产业[M].上海:东方出版中心,2009.

[62] 刘兴邦.产业用服装设计表现[M].北京:中国纺织出版社,2008.

[63] (英)佐雷尔.创意岛[M].封帆,译.北京:中信出版社,2010.

[64] 陈强.上海建筑设计产业发展报告[M].北京:中国建筑工业出版社,2009.

[65] 靳埭强.文化产业与艺术设计教育[M].桂林:广西师范大学出版社,2009.

[66] 陈颖.创意产业集聚区环境优化设计及应用研究[M].杭州:浙江大学出版社,2012.

[67] (英)斯图尔特·霍尔.表征——文化表象与意指实践[M].周宪,许均,译.北京:商务印书馆,2003.

[68] 雅克·拉康,让·鲍德里亚,等.视觉文化的奇观[M].吴琼,编.北京:中国人民大学出版社,2005.